囘 春 苑 樂

滄海叢刋

著棣友黄

1989

行印司公書圖大東

樂苑春囘/黃友棣著 - - 初版 - -

臺北市:東大出版:三民總經銷,民78

〔9〕,302面;21公分

ISBN 957-19-0024-9 (精裝)

ISBN 957-19-0025-7 (平裝)

1.音樂—論文,講詞等 I.黃友棣著 910.7/8377

展

讀

黄

君

樂

曲

記

,

如

對

春

施

笑

眼

前

0

樂

林

華

露

啓

14

林

,

花

木

臨

風

泉

晴

煙。

壯

懷

激

列

一長

啸

9

高

出

雲

零

響

九

天

0

樂苑春回 題解

天 四 世 我 大 海 界 歌 地 漢 是 聲 會 同 天 同 我 聲 聲 和 張 大 唤 為 九 大 舞 黄 萬 大 樂 臺 魂 樂 里 , , , , , 怪 載 黄 釣 中 力 天 歌 飑 莊 載 剷 唤 廣 文 神 舞 起 樂 化 盡 樂 樂 動 五 棄 陷 為 千 山 捐 妖 先 111 年 0 0 0 0 0

何志浩

「樂谷鳴泉」音廻旋,百鳥爭鳴 舞 骗 躚 0

樂圃 長春」春 光 好, 花 團 錦 簇 鬥 芳 鮮 0

樂苑 春回一衆香國,萬 紫 千 紅 競 色妍 0

但

看

林谷圃苑能把春留住,聞得「樂韻飄香」今年 中華民國七十七年八月三十一日於中國文化 大學

勝

去年

0

樂該甚回樂

樂苑春囘 口次

何志浩先生 題辭

樂教與修養

四 丟 1 五 力學奇蹟…………………………………………………………………………………………五 伯樂的感慨…………………………………………………………………………一六

 六 對聯與對位 六 對聯與對位 六 對聯與對位 	一六	$\frac{-}{r}$	一一四三	=	-		_	九	八	七	六
		約翰換靴	未及深思:	山川勝景:		創作與欣賞	一〇 石山種玉三四	太湖種石	非十二子一七	:	揚人之善一九

道情歌曲一〇五	二七
民歌配料一〇1	
琴曲「胡笳弄」九五	三五
先生不及後生長九一	二四四
沉魚落雁八八	\equiv
歌聲魅力	=======================================
寒盡不知年八一	三
朱彩斌或青铜状	II.
音樂與生舌	三六
曲佳和眾七七	10
滿天星斗七四	九
周郞顧曲七〇	一八
逆讀的詩與樂六四	七七

										- 70			
四〇	三九	三八	三七	三六	三五	三四			三	\equiv	二九	二八	
姓名的困擾一六〇	「中華民國讚」的鼓手一五七	葭管飛灰——————————————————————————————————	樂與政通一四七	泗濱浮磬一四四	朱絃疏越清廟歌一四〇	唐朝的雅樂一三七	真龍與假龍一三四	青蛇與火龍一三〇	只為還債到人間一二六	以人爲貨一二二	楊柳與梅花一一八	蓮花與竹枝——————————————————————————————————	
		-		,	0	_							

樂曲與解說

匹	創作的路向一六三
四二	天馬翺翔(敍事曲)一六八
四三	武陵仙境(敍事曲)一七一
四四四	鹿車鈴兒響叮噹(兒童歌劇)一七九
四五	玫瑰花組曲(新疆民歌組曲)一八七
四六	國魂頌一九一
四七	國格頌一九五
四八	家國之愛
四九	畫中有詩,詩巾有樂(大港都組曲禮讚)
五〇	鐸聲之歌(教師合唱團的團歌)二一○
五 一	先總統 蔣公紀念歌一一七

									170	.10	
山高水遠的恩情(蔣故總統經國先生紀念歌) 就心的祝福(陳主稅教授紀念音樂會題詞) 、	六一	<u>DU</u> <u>DU</u>	六〇	五九	五八	五七	五六	五五五	五四	五三	五三
		專題的探討									山高水遠的恩情(蔣故總統經國先生紀念歌)二二五

大氣磅礴歌二九九	大家來唱歌二九六	何志浩先生贈歌二首

教 育 愛

再三,仍無進步,忍不住就令他們「不要學了!」 我的老師聽我敍述如此 我終於明白,老師實在是命我在教學之時,必須「忍耐!忍耐!再忍耐!」 「你無權令學生停學!」 此言深深刻在我的心中,從此不敢亂命學生停學。經過漫長歲月之後 當年我教學生奏鋼琴,眼見他們練習得未盡全力,上課之時又不留心,我就非常生氣;斥責 ,就把我大罵 一頓:

。他認爲一個人在受辱之時,拔劍而起,挺身而鬥,只是匹夫之勇。真正的大勇之士,必須具 「猝然臨之而不驚,無故加之而不怒」的修養(見蘇軾的「留侯論」)。 宋朝文人蘇軾(公元一〇三六年至一一〇一年),論及張良的生平,極力推崇「忍

」的重

難,實在是非常僥倖之事。他懷有拼死報國的大志,但卻缺少忍辱負重的修養;這是橋上老人深 皇於博浪沙,誤中副車,於是亡命曆居於下邳。當時秦皇統一天下,其勢甚銳;張良能 昔日 韓國爲秦始皇所滅,張良滿腔熱血,要替韓國復仇,募力士滄海君,用鐵錘狙擊秦始 夠 逃過大

深爲 以使他受驚;項羽之橫,不足以使他動怒;這纔具備了成就功業的基礎 物;首要的乃是磨練他 又責張良不守時 他惋惜的 老人穿了鞋 。因爲要給他磨練,所以墮履於橋下,命張良爲他拾履;旣拾了履,又命張 9 再三折磨 ,走了一里多路,又轉回來,然後對張良說 ,使他獲得超越常人的忍耐力。張良能有超人的 , 乃贈張良以兵書 ,使他扶漢室以滅暴秦 「孺子可教」。以後 忍耐 。其實,兵 0 ,則秦皇之兇,不足 書只屬 ,約時 次要之 敍 良 他

浪 沙的魯莽 深 献 其少年剛 臆 行爲 測 這位橋上老人,必是當時的隱居之士,認定張良的才力有餘 ,就是欠缺忍耐的 銳之氣 ,使之忍小忿而就大謀」。 「匹夫之勇」, 沒有 這是橋上老人爲之痛惜的 過 人的忍 耐 , 則 成 而 事不足而 事 「憂其度量之不 0 敗 事 有餘 足,

身 然百 的忍耐力未到家;全靠張良從旁規勸,乃得免成禍亂。由此可以看到,張良的忍耐功力 功力 且 , 實在是張良所教導的 以 百 越 勝 指 出 9 終因妄舉 劉邦之所以得勝,項羽之所以敗亡,其關鍵乃在於能忍與不能忍。項羽不能忍 而遭敗亡;劉邦能 。後來,韓信戰 忍 勝齊國 ,故能 保 ,要自立爲齊王,劉邦爲 不有實力 ,待機 而 發, 逐獲 此 大怒 成 功 , 0 這 這 , 世 種 是 忍 劉 耐 9 雖 邦 的

每 位 ,怎能忍耐得了?正如一般人所說,「佛都冒火了!」 教 H 師 我 們 ,原本都是愛心豐富,感情深厚的長者;但天天面對着頑劣的學生,屢 要求學生「努力!努力!再努力!」但 ,身爲教師 者 必 須 忍 耐 忍 耐 勸 不改 再 忍 耐 屢誠

翩

然飛了出來。雖然它無法把那些災禍都捉回來;但它能跟踪而去。凡是災禍所到之處,希望也

我們若要心氣平和,必須先來認識愛之眞諦

種 : 種是容受的愛,另一種則是施與 的愛 0

愛

0

,愛聰明, 是傾心於對方的既成價值 , 對方價值愈高 9 則愛之愈切; 這便是容受的

體 甚 表 0 現 這 種 與 施與 的愛則願將自己所旣成的價值,施給他人;故遇到對方愈不成熟,愈不完全,則愛之愈 的 [愛,便是「教育躛」。我國古代聖人孔子的「有教無類」, 就是「教育愛」 的具

況 如此 , 卻要看 在學時期的學生,常是未成熟的性格:自以爲是,愚昧而懶惰,機智而 9 只 有 看未來的遠景。試讀希臘神話中「斑多拉的珍寶箱」(Pandora's Box), 失望與灰心 , 實在很難愉快起來 。身爲教師的, 必須時時警醒, 輕浮 切勿只看目前的現 。教師見到 稍加 思索 他們

養修與教樂 便 是 可 打 甜美的 人間的 開 悟到其中哲理: 斑多拉是天神的女兒 , 聲音 疾病 但 她 因 ,輕輕呼喚:「斑多拉・放我出來吧!」「你是誰啊?」「我的名字是希望 ,痛苦與災禍 「爲好奇 ,終於偷偷把箱子打開來看 (她代表世間所有的 。她要關閉箱子,已經來不及了!但箱底還有一隻金色翅膀的 人類) 0 ,天神送她 打開 ,立刻飛出無數醜惡的 個精美的珍寶箱

怪物 ,

些 得任 盡

心」它

飛蛾 那

聲 明不 9

愈艱苦,快樂也愈豐盛

0

即追 隨 0 只 要有了希望 ,災禍就受到控制;希望爲 人間 增 添了豐富的生 命 力量

我們生命裏的快樂,其實並非在於達到目標的成功時刻,而在於戰勝困難的 過程之中

的,所有快樂與痛苦,我們都須細心品嘗,然後乃能領悟到其中眞珠;由此,我們可以明白,猪 言:「敢云閱歷多艱苦,最好峯巒最不平。」(清朝詩人王雲的詩句)人生是充滿快樂與 堅 戒吃人參果的方法,是何等愚笨! 強 山川之美,在於崎 的 肩膀。克服險阻,戰勝困 嶇險阻;人生之美,在於困苦重重 難,其過程本身就充滿快樂。能了解此,也就 。我們不 要祈 求較輕的 擔子, 必能了解詩 卻要 練就 人所

明完美的路上前進。 穩步向前 當我們被困於黑暗的苦難中,必須燃燒起希望的火炬,振作起忍耐的意志,然後能夠心氣平 。「教育愛」就是希望與忍耐的化身,它能把目前的一切崎嶇填平,使生命朝向光

二力學奇蹟

業。但這些學生,停止了音樂學習之後,其功課成績並沒有好轉,反而變得更差 更多工作。停止了音樂的學習,反應就變得遲鈍,思想趨於呆滯;雖有更多時間,而工作效率則 查與分析 忙;於是,不少習琴或學唱的學生,就停了習琴,停了學唱,以便有更多時間去應付繁忙的 學習音樂,可以使人反應更敏捷,思想更靈活。我們常見一般在校學生,年級愈高,功課 ,乃發現其眞實的原因:學習音樂,使人增加敏捷與靈活,在較短的時間之內,能做得 。經過精密的

[求學真誠,就好比是源頭活水;沒有了源頭活水,就變成死水一池,了無生趣。他的詩 0 學 由 此 習音樂 看來 ,並非以音樂爲消遣,卻是全心全力,在增進生命的源頭活水 ,學習音樂,並非只是學習奏琴唱歌的技巧,而是磨練整個人學習能力的基 。宋朝的儒者朱熹認

半 畝 方 塘 一 開 ,天光 雲影 共 徘 徊 0

問 渠 那得清如許,為 有源 頭活水來 0

活;因而 在求學的道路上,真誠的具體表現便是恒心。凡用真誠去學習音樂的人,都必能變得敏捷 產生無從解釋的奇蹟,通常被稱爲藝術上的 靈 感

字。他看 晚禱之時,他就退席, 回到修道院的宿舍去。 有一晚, 他走回住室之時, 聽到有人呼喚他的名 請 新詩,終於成爲著名的詩人。 第七世紀,英國詩人卡德夢(Caedmon)的事蹟,值得我們注意。他的歌喉很差,所以 他 試 見門邊站住一位白袍的天使,請他誦詩。他說自己聲音太劣,所以不敢開聲 誦 ,他就隨 心所想 ,朗誦自己所作的詩句來。以後,他建立起創作詩歌的信心 0 但 , , 繼 天 每在

續 使

孫。 默寫出來;寫了六十行,給來客打斷了,逐無法默寫下去 決心把它作成 是他 十九世紀 滅了宋朝 長詩 ,英國詩人哥爾利治(Coleridge),讀了中國元朝忽必烈大帝建築園林的歷史,便 ,統 , 取名「忽必烈漢」(註,忽必烈是元世祖的名字 一中國,強霸歐亞兩大洲) 。他在睡夢中作成了三百行詩,醒後 0 , 他是元太祖 成吉思汗的 , 清楚地

產生奇蹟。關於音樂家,這類的奇蹟也不少。十八世紀,義大利提琴家兼作曲家塔替尼(Tartini) 述兩位詩人,都因真誠力學,內心潛藏着創作詩歌的願望。潛意識不斷地繼續工作,遂能

所作的 (Wieniawski) 「魔鬼顫音奏鳴曲」, 的跳弓技巧,也是從夢中獲得奧秘。這都是真誠力學所創出來的奇蹟 是從夢中得來的。 十九世紀, 波蘭提琴家兼作曲家溫約夫斯基

句) 因他們誠心嚮往 ,正是「衣帶漸寬終不悔 , 爲伊消得人憔悴」 (柳永詞 「鳳棲梧」 的名

青玉案」的名句 結果遂能喜出望外,正是「眾裏尋他千百度,驀然回首,那人卻在燈火闌珊處」(辛棄疾詞

學,工夫從未間斷,世人並不能看得見;無法解釋原因,乃統名之曰靈感 爲了經年纍月「踏破鐵鞋無兌處」,所以能夠「得來全不費工夫」。其實,潛在的眞誠力

像 石像完全一樣。村中各人, 述山上有大石 。村中的一個小孩,全心嚮往,朝夕仰望,潛移默化,盡力爲村民服務;到了老年,面貌竟與 「舜何人也?予何人也?有爲者亦若是」;這是說,只要真誠力學,則人人皆可爲堯舜。 十九世紀英國詩人哈第 ,宛似慈祥老人的面貌。村中傳說 皆認他就是石像的化身。這正說明眞誠力學可以產生奇蹟。顏淵所 (Thomas Hardy) 所作的小説「人面石」,值得我們細讀。其中敍 ,將來村裏必有一位偉 人出現 ,面 貌就 如 這 個

= 良師何在

人們經常訴說,很想學習而找不到好老師;其實,良師可能就在他身旁。只因欠缺慧眼

而 不見,恰似走過森林而看不 到一根柴

旁觀 者就是我自己。人們因爲不夠虛心,又兼傲岸固執,於是無福消受這種恩賜。且舉些 者清 只要能替我改正一 ,遂能見到我所未見,想到我所未想;所以勝我一籌。若我能虛心接受其指點 個字的,就是我的良師 這些「一字師」,學問也許不是很高,但 , 則 獲益

推 敲 的來源 也也 是 字師」 的好 例

唐朝

,賈島作詩

「鳥宿池

邊樹

,僧推月下門」;韓愈認爲

「敲」字勝於「推」字。

這便是成

他

唐 朝 齊己作 「早梅詩」云,「前村深雪裏,昨夜幾枝開。」 詩人鄭谷說,「改幾字爲

字 , 方是早梅。」 這是「一字師」 的最 佳 例子

唐朝,張詠的詩云,「獨恨太平無一事」,蕭楚材認為,最好把「恨」字改為「幸」字,張

了。

表示萬分感激。這句詩,改用了「幸」字,詩意變爲敦厚,實在改得漂亮

厭 看 朝 ,薩天賜深爲 , 薩天賜詩 云,「 佩服 池濕厭 , 拜爲 聞天竺雨 字師」 , 月明來聽景陽鐘。」他的 0 朋友勸他把「厭聞」

愛;但這位作詩的人則甚胡塗,屬於身入林中不見柴的傻子。 說 佛門弟子。某人作了一首「詠御溝」的詩來求正,詩云,「此波涵帝澤, 波」字不佳 9 已改 「波」字爲「中」 。此人一怒而去。皎然暗寫一「中」字在手心,等他回來 皎然是南朝詩人謝靈運的十世孫,文章隽麗,爲眾人所稱頌。到了中年, 字了。 皎然出手心示之, 相與大笑。 這位 。不久,此 無處濯塵纓。」 「一字師」, 人狂 實在可敬可 奔而 他 皎然說 飯 依為 ,

樓夢」裏所寫這一段,實在暗示黛玉的命運) 綠 捲 蠟 , 乾」 紅 粧夜未眠」;寶釵就在旁提醒他,貴人不喜「玉」字,應學韓翃的 紅樓夢」十八回,記述元春回家省親,命寶工作詩 , 把 「綠玉」改爲 「綠蠟」。寶玉說 ,「姐姐真可謂一字師了!」 0 寶玉詠芭蕉與海棠云, 芭蕉詩 (註,曹雪芹在 「綠玉春 「冷燭 「紅 無

烟 猶

以上的例,都是旁觀者能夠一言點醒迷津的好例 ; 能接受, 能修訂 , 便是良師所賜的 福 氣

野老,丐婦牧童。憑藉他們樸素的生活心得,常能將我素未察覺的至理,一語道破;恰如星星之 只要能啟發我的思考,就是我的良師 這些良師,並非才華出眾的學者,卻 可能 是村夫

火 受啟發而 若能 一笑, 發展 作 成詩 , 即可: 皆吾之師 句 , 燎原 「月映竹成千个字,霜高梅孕一 。杜甫說 ,善取之皆成佳句。」他聽 ,「多師是我師」 身花 ,這說明良師無所不在 園中 擔糞 0 (扶說 只要我們時時注意 , 梅樹 E 。袁枚云,「村童 有 , 身花 處 處留 心 他 牧

「三人行,必有我師焉」。

周 從這樣的 力避過份傷我的心; 瑜 (三) 只 無法忍受失敗的痛苦 只要我 要我能明辨,善意的朋友,狠心的敵人,皆是我的良師 良師 夠堅強 獲取 教益 但敵人害我 , 則敵 ,則要看 ,歷經三氣之下,非但不能獲益 人的 其本身的修養如何 ,則 反面教導 無所 ,實在 不用其 較朋友的正面 極 0 0 請看 荀子云,「非我 , 或 而 規劃, 且 時代的周瑜與諸葛亮 , 連性命都 而當者 更爲有力。 朋友評我, , |賠掉了! 吾 師 但 經常留 也 , , 便可 個 有 明白: 「修身 餘 地

在 琴 道 , 其 要從大自然中求師,必須先準備好穩固的基礎。基礎旣成,就好比照相機已經裝好軟片 神 四大自然不用言教而 朝藝 師 鬼將告之,人將啟之,物將發之;不奮苦而 或觀 唐 成 朝的 人鄭板 連 公孫大娘 9 把他帶到 畫 橋 家韓幹善畫馬 舞 云,「昔日學草書入神 西 以行示 東海 河劍器 的荒島上,讓他從波濤澎湃 ;夫豈取草書 ,當時 , 只要能把捉到其 唐玄宗命他拜師;他答 , 或觀 成格 求速效 蛇門 而規規傚法者!精 人關鍵 9 , 或觀夏雲,得個入處;或觀公主與 , 只落得少日浮誇 ,羣鳥悲號的境界中,領悟到音樂的 便是獲得良師 ,「陛下內廐之馬 神專 , , 老來窘 春秋時代 奮苦數十 , 皆臣之師 代, 隘 而 年 伯牙學 H 也。」 神將 擔 0 內

會來到,獵影必可成功。然而,一般人雖然有了照相機 而卻是劣質的軟片;目標出現之時,稍縱即逝,到頭來,只能徒呼荷荷了! ,卻不曾裝上軟片;也許已經裝上軟片

交臂。實在說來,欲求良師,仍然要先求諧己。 自己欠缺修養,不知珍惜其指引;只因自己智慧尚低,未能領悟其提示;所以機會到臨,也失之 不要慨嘆良師難找。其實,良師隨時隨地都有;只因自己不夠虛心,無法接受其勸告;只因

四 綠樹頌歌

線樹頌歌」是一首很受歡迎的抒情歌曲,作詞者是基爾密(Joyce Kilmer),作曲者是拉

斯巴克(Oscar Rasbach),其歌詞內容,意譯如下:

它向 都 任 綠 樹摊 難比 何一篇詩句之清新可愛 神 明頌 得上一棵綠樹之秀麗鮮 抱 着 大 禱 9 地 高 , 暢 學雙臂,仰望青天。 飲 聖潔的 廿 妍 泉 0

傻瓜如我,可能作出許多讚美綠樹的詩句,更與霜雪結為擊友,與風雨相愛相憐。

世

難以

救

只 有 神 明 乃 能 創 造 綠 樹 , 滋 常 茂 盛 , 生 命 延 綿 ò

原 成 因 , 的 而 詩 藝 是神 人其實 而家 明 借 也 , 永遠不會染上 詩 該 想到 人的手寫 , 綠樹 出 騎 是 來 一神明 傲 0 的 陸 劣 游 所 性 詩 創 造 云 , , 詩 文章 句 也 本天 同 樣 成 是 , 來自神明的恩賜 妙手偶 得之」 ;凡 0 詩句並 是眞 非詩 正了 解此 人所

對 玉 撿 貝 着 , 這 的 生成 我的 些石 孩 子 魚 位 頭 們 蝦 朋 形 9 自得其樂 樣 象 友 , 0 9 常以 最 他 愛到 也 創造 , 如 與 _ 山 般孩子之在海 間去撿拾奇石 世 者自居; 一無爭 ,從 總不 來不曾因爲這些石 曾 灘 0 想到 撿得 在他的許多珍藏裏 美麗 9 自己只是神 貝殼 頭 , 經常 而 ,有 感 明 境界裏: 到 細 些彩石 煩 IL 惱 欣 賞 的 9 , 樂在 顯現 名空空妙 其 龍 中 紋 手 0 他 有 0 也 旧 些 如

唱 歌 版 -0 他從日· 權被 游 我的 戲 另 人侵佔, 歌 本 , 位朋友 集印 學校 終日大發牢騷 成 的 音樂課 册 ,就沒有他 0 有 些民 本裏 教 那般幸運了。 ,生活之中, , 選出 审 體 , 選印 些瑞士民歌 充滿 了他的 這位朋友常選取自己喜愛的樂曲 煩 惱 幾首歌曲 -匈牙利 , 民歌 教兒童唱遊 , 填入中 , 文 他 ,填入 歌 就 詞 非 中文歌 常生 , 用 作 氣 ; 抒 詞 來 情

非 , 在 我提 目 前 醒 他 , 最 , 此 重 要 時 的還 此 地 是先練 , 爲版 成 權 達 而 觀的 煩 惱 見解 . 實 0 在 是 倘若終日發牢騷 自前苦 吃之事 , 0 生活 姑無論版 就常在痛苦之中 權法將來判定 , 版 誰 是 誰

主的

恩

賜

9

而

不應以創造者自

居

能生蛋 例 如, 我所養的母鷄生了蛋 ,我自己也不能結出木瓜。 ,我所種的木瓜結了果, 我只是一 個媒介 , 這些蛋與瓜都是我栽培出 並非蛋與瓜的創造者; 我應該感謝造物 來; 但 我自己

唐朝文人韓愈(公元七六八年至八二四年),曾這樣寫:

也當 手, 無相 駢死於槽櫪之間 然明白 世 馬 的 有 伯樂 伯樂 ,千里馬 , ,然後有千里馬。 千里馬常有, 則 原是神明所創造,他自己絕對不能以創造者自居 無千里馬之出 ,不以千里稱 現 也 0 0 但 , 伯樂只是能選千里馬 這 夏所說 而伯樂不常有; ,千里馬 要靠能 , 故雖有 並不 0 能創造千 相 名馬, 馬的 伯 只辱 ·里馬 樂去選 於 拔出 が奴隷 伯樂自己 人之

過 品 他 處 向 神 光 0 眞 明境界的壯 明 其目的 藝術工作者實在是從神明境界中的「 I 發 而 應 的 展 藝術 憐 乃是要讓眾人由 憫 藝 他 麗 I 術 一作者, ;難怪稍有表現 們 工作者是擔任了媒 永遠不會驕傲 此作 品 , 窺 就自 見神 介工作,並沒有什麼了不起的成就 ,原因乃由於此 『鳴得意 明境界之壯麗;因而心嚮往之, 無字天書」裏偸取一鱗片爪 ,自命不凡。他們實屬幼稚 。那些自以爲了不起的 , , 品格逐 也沒有什麼 加 無 以整 人們, 知 得潛 理 , 我 而 根本還 値 移 成 們不應藐 得自 默 爲 16 藝 未 術 朝 見 作 視

且 必先誠心 看 那 些 偉 禱告。海頓作神劇 大 的 作 曲 者的工作態度 創世記」 , 就可明白藝人的德性:韓德爾作神劇 ,每天早晨都求神賜他以樂思。舒伯特 救世 承認 ,只在 執

全心全意感到與神明同在之時,乃能作出聖母頭曲。在造物主的面前,無人敢自命能隨意創作; 切作品之完成,全是來自神明的恩賜。未曾獲得神明的准許, 雖然勤勉,盡屬徒勞 0

儕,也不會感到受人欺負;故不會終日給煩惱所纏 真正藝人的內心,充滿了謙遜的德性,永不會以創造者自居 。因爲謙遜 , 所以既不會傲

視同

示的感

五 伯樂的感慨

說 時 , , 如果良馬沒有遇到伯樂,怎能成爲千里馬呢? 孫陽善相馬,遂被尊稱爲伯樂。「韓詩外傳」云,「使驥不得伯樂,安得千里之足」;這是 伯樂是天上的星名,掌管天馬。春秋時代,秦穆公(公元前六五九年至六二一年在位)之

其實 ,並不見得只是伯樂要找千里馬,千里馬也要找伯樂。誰是賓,誰是主,實在是互爲因

果。請看孫陽生平的一段軼事:

於天」 之心,使馬兒喜歡親近他,這是能把馬兒訓練成材的開端。 是否成爲千里馬,記載裏並無提及;但我們可以看到,馬兒在尋找能愛護它的人,伯樂則有仁愛 便嘶叫起來。伯樂下車,前去撫慰它。這匹馬俯身噴氣,仰首嘶鳴,聲音非常雄壯。後來這匹馬 0 嘗 過虞坂,有騏驥伏鹽車下,見伯樂而長鳴。伯樂下車泣之。驥乃俯 這裏所記的是說,有一次伯樂乘車經過虞坂,鹽車下伏着一匹良馬 而 噴 。它看見伯樂 , 仰 而 鳴 , 聲聞

伯樂到底如何相馬的呢?「列子·說符篇」,有下列的記述·

之中 黄 清 方皋去替他尋找良馬。三個月後 色的雄馬。秦穆公甚不高興,責怪伯樂:「你所推薦的這位相馬 都分不清楚。) , 實在 , 秦穆公認 並 無相 夠糊塗了!還能夠相得良馬麼?」(這就是名諺「牝牡驪黃」 馬 爲伯樂年紀老了 的高手;但他有 , 乃問 ,回報說,已經找到一匹黃色的雌馬 一位家務助手,姓九方,名皋,相馬 他,在他的子孫之中,有 無相 的人, 馬 的 很有心得。秦穆公於是命九 。把馬帶到來,卻 的來源 連馬的性別 能 手 0 伯 , 卽 樂說 是說 與 毛 他的 色都 是一匹黑 , 雌 子 孫

是指 所不見; 視其所 話 馬 必重 其原文是,「若皋之所觀,天機也。得其精而忘其粗 |視其外在的形貌。 九方臬的相馬技術, 實在是超凡入聖了! 後來, 這匹馬果然是稀有的駿 精深與內在之才華。雌雄毛色,只是粗糙與外在的形貌。相良馬,只重視其內在的才華,不 伯樂不勝感慨,爲之解說道,「九方梟相馬,精深如此,實在遠勝於我了!」 視 ,而遺其所不視。若皋之相者,乃有貴乎馬者也。」—— ,在其內而忘其外;見其所見 這裏所說的 伯樂所 ,不見其 說 的

之手,駢死於槽櫪之間,不以千里稱也」。千里馬之所以能成爲千里馬,天賦才華,機緣際遇 已;若果不加以栽培訓練 上 段記述 ,乃是說明內在重於外在,不可徒然以貌取人。然而 ,則仍然沒有成績可見。韓愈說得好,「雖有名馬,只唇於奴隸人 ,找到了良馬 ,只 是一 個 開

後天教育,三者不能缺一;尤其是後天教育,沒有了它,根本就絕無成績可見 0

下列的一段音樂軼事,可以爲證:

中 不已;並且說 說 紅 的 在 的女弟子早已唱奏熟了。」於是,命張紅紅在屛風後,把全首樂曲唱奏出來。樂工 ,名爲 章青將軍所賞識,親自教導她 , 9 號爲 已 屏 在 經 風 唐朝第 後細 聽 「記曲 「長命西河女」,準備在御前演唱,先奏唱給韋青將軍聽 清楚, ,樂曲裏本來有一處,節拍不穩當,現在卻已替他改好了。後來,張紅紅被召入宮 聽 八位皇帝代宗之時 「娘子」 , 也記清楚了。章將軍便給那位樂工開玩笑,說,「這首並非 張紅 ,升爲才人 紅 則用小豆記其節奏。 樂工奏唱完畢 0 ,女歌者張 她勤勉慧敏, (「樂府雜錄」) 紅紅 ,原本是貧家女兒,以歌聲嘹亮 藝能精進。 0 ,章將軍入屛風 當時有一位樂工,自己作了 ,以求指正。章青將軍 後間張 新 作的 ,獲 聞之, 2樂曲 紅 得 紅 精 , 使 通 敬服 因 紅 張 首 音樂 紅

伯 樂與九方梟,來把他們尋獲,然後不至於埋沒良材。我們應該努力發現他們 事實 ;好讓樂教之光 上,音樂奇才有如千里馬 , 輝耀寰宇。 ,不論何時何地,不論古今中外,都有 存在 ;只等 ,愛護他們 候 有

六 揚人之善

。更有恶为的情况。是阻碍自己吃不到食品。使用是筷子去期份别人。以免别人名分施了自己

華,以此詩贈他,使他立刻受到文壇各人尊重;這是揚人之善的佳話,世人傳誦至今,已歷千餘 名士楊敬之的一首詩。當時,項斯初到長安,並未爲人認識。他持卷拜謁楊敬之,敬之愛其才 年了。(摽格的摽字,左側從手,並非從木,是高舉之意。管了云,「摽然若秋雲之遠」。摽格 是指崇高的品格,常被寫爲標格;雖然也解得通,但並非正確。) 幾度見詩詩盡好,及觀摽格過於詩。平生不解藏人善,到處逢人說項斯。」----這是

清朝藝人鄭爕(板橋),寄給其弟的信中,有一段很坦白的話,值得我們細讀:

有 未嘗不嘖嘖稱道。豪中斯千金,隨手散盡,愛人故也。至於缺院敬危之處,亦往往得人 不 好 以 人 為 人,最是他好處。想見平生設罵無禮;然人有一才一技之長,一行一善之美 可愛 ,而 我 亦可爱病。以 人為可惡,而 我亦可惡矣。東坡一生,覺得 世上沒

和

來的

之 力 ·····爱人是好處, 馬人是不好處 · 東坡以此受病, 况板橋乎! 老弟亦當時

.

仁者見仁,智者見智的道理;先有和諧的心境,然後能有推己及人的情懷,人間的溫暖,就是從 諧產生出 詞人辛棄疾說得好,「我見青山多嫵媚,料青山見我應如是;情與貌,略相似。」這是 0

の以人為可為、而我亦可為其の東班

的 也是很長,各人夾到食品,都放進別人口裏,於是人人快樂,個個開心。這則笑話, 人受苦,助人則人人快樂。揚人之善,成人之美,就是天堂的生活。 筷子太長,夾到食品而無法放進自己口裏,於是人人挨餓,愁眉苦臉。天堂之中,眾人的筷子 有一則 笑話 ,說及天堂與地獄的分別,甚具至理:地獄之中,眾人共桌吃飯。各人手上所 說明自私則

的 壞 刊益 。更有 其實 爲了爭奪利益,他們慣用仇恨的眼光來評估一切。他們以害人爲快樂,生活的原則是 惡劣的情況,是他們自己吃不到食品,便用長筷子去刺傷別人,以免別人來分薄了自己 地獄中各人,手執長筷, 夾到食品無法放進自己口裏,於是哭喪着臉;這還不算太

也不應得勝!」這是禽獸的生活習慣。人們學它,就連禽獸都不如了 我曾見過兩犬追逐一兎,後犬自知落伍,便卽轉頭來咬前犬的腿;它認爲 「我失敗了,你

唯

我獨

但 在 地

和 而 衝突。 這 種 習慣 ,表現於音樂藝術之中,就全部是尖銳的噪音

然的行爲 的 是認 性 在 災難 定它們具 許多現代音樂作品 之集合 。因爲求取更多的興奮 0 恰似人們使用藥品裏的興奮劑,以爲它可產生神奇的力量 , 有前 極 端 所未見的刺激力量 高 低的 裏 並 ,可以見到 用 9 , 進而 強弱突變的進行 吸毒 用了它們,便可震人耳目;卻沒有想到 不協和絃之堆 9 變爲麻醉 。現代作者之所以多用這 積 9 ,各種音色之混雜 終於使人喪失理 ,總沒想 性 , 自由 些不 9 損 到這乃是違 ,它們 協和的材料 節奏之交錯 害 1生命 可能爲 不 , 世

奮 實 Î , 因 , 聽 不協 眾們 興 和 都 而 變爲狂 的 有 音樂, 同 樣的 亂, 其刺激力足以引起生理上的失調。 感 和諧 受, 就是聽丁這些不協和的現代音樂 的協調情況,受到擾亂,音樂的功能 人們皆是血肉之軀 9 就感 ,也給粉碎了 **到精神** 不安 , 因 受刺激 , 食不下 而 咽 事 興

至高的 宙之中 暗之襯托光明 使 人 I樂裏 盼望解決 品 大地之上,萬物皆向光明而 的不協和成份,有如戲劇中的反派角色,其存在價 音樂的作用,乃是歌頌和諧, 0 時 倘若不協和的成份太多,就等於反派佔了上風; 刻之到臨;但 久而 小洪 · 拉黑暗,人心皆向善美而斥罪悪;所以 , 光明常被掩埋 要把善與美的精神發揚, ,正義永不伸張 値 本來 ,乃在於襯托正 務使善美充實於每個 這 様 可 ,則立 以更增 ,愛人, 刻引起 派 緊 角 助 張 色 人, 反感 恰 乃是 八的生 ,又 似黑 。字

諧 的 氣氛 縱 使 處 , 乃能 處 都 吹遍 創 出 至 了 善 罪 至 悪 美 的 的 腥 境 風 界 , 我 , 使 們 人人生活在 仍 該 站 穩立 人間 場 , 要 , 有 把 如 和 生活 諧 的 光 在 天堂 輝 廣 爲 樣 散 0 播 0 只 有 遍 佈 和 其理由是:

七墨子非樂

怨恨 用完 淋 日 它的構造設計 以 得似落湯鷄 , 繼 畢 在大 到了大雨時 夜 , 便是 和中 , 都 休 , 在緊張地期待,期待,期待到那按掣的刹那,才得鬆弛下來; , , 我的 完全違背自然法則 好不狼狽!看來,這乃是自動傘的報仇雪恨行爲 憩 時 刻,彈簧折斷,把傘主淋得死去活來,不亦快哉! 間 朋友所持的自動傘, 0 自動傘則 與此 。普通的 相反 突然斷了彈簧 , 南 它在 傘, I 在被使用之時 作完 ,他手忙腳亂,總無法令它張開 成,收起 , 。我對自動傘, 來之時 張 開 來 , , 緊張 彈簧乃被拉得緊緊 這實在是虐待!久積 素無好 地克 盡 感 厥 於是被 ;因爲 職 , 使

自動傘的構造設計,全是墨子的生活力式

0

尚賢 墨子 (墨 貴義;力主實幹 一種) 約生於孔子逝世 ,苦幹 1後十餘年(孔子生於公元前 , 硬幹 , 輕視感情 ,重視功利。他反對生活之中有音樂存在 五五一 年), 他 的 主 張是節

· 一製造樂器,耗費錢財,比不上製造舟車衣服之有實用價值。

口演奏音樂,損耗人力,耕織工作,必蒙損夫。

闫聽賞音樂,費時失事,生產受阻,錢財也減少了。

他認定,要興天下之利,要除天下之害,必須禁止音樂。

拉緊 而不放鬆嗎?人爲血肉之驅,如何能 程繁問 墨子, 聽音樂可以舒展身心;如果不許眾人聽音樂,豈不是要馬拖車而 有 血 氣者之所能至邪?」) 做得到呢? (這些說話 , 在 「三辯」中 的 不歇息 原文是 , 把弓

駕 而 墨子 不稅 的答 , 弓張 覆 而 9 較爲空洞;只 不 弛 , 無乃非 是說 , 從歷代史實可見,音樂愈多,國之治理愈差; 由此

看

來

音樂並無好處。

人敬 我 也 佩 有 ; 可 些墨子類型的 惜的是 , 處事 苛刻 朋 友 0 , 欠缺 他們 融和 自律甚嚴 , 在生活中 , 不 荷 言 ,常以實用爲上。下列數則 笑 ,奮 力工 作 , 不 怕 勞苦 小事 做 事 9 可 認 以 眞

例

他 看 見母貓 靜坐,把尾巴左右擺動,讓兩隻小貓跳躍撲捉, 便不勝厭惡地嘆氣 無聊! 無

聊!

就 忍不 他 住搖 聽 人 頭 誦 嘆息 楊 萬 里 9 「勤 的 詩 有功 初 夏 , 戲 睡 無益 起 , 0 如此 誦 到 後 無聊 # , , 實在辜負大好時光了!」 日 長 睡 起 無 情 思 閒 看 兒童 捉 柳 花 他

0

接近

嗎?

春服 既成 。)他就認爲,這是費時失事的生活;孔子居然讚美它,眞是糊塗極了! 在 多位青少年人, 到沂水游泳 , 語 冠者五、六人,童子六、七人,浴乎沂,風乎舞雩, 中 , 他 讀 到 孔子讚美曾點的見解,要在暮春三月 , 又去遊覽名勝, 乘凉吟詠 漫步 , 天氣 詠 而 而歸」 歸 暖 和 0 , 、原文是 , 換了春 見 天 暮 的 衣 服 ,

美;但 11 事!因此 師之惰!」 兒無賴 當他 不能 , 讀 , 辛稼 供 溪 看見人在池中養錦鯉,在園中植荳花,他就暗自嘆氣,「錦鯉, 人食用, 頭 野的詞 這是墨子的習慣。人生本來要勤勞工作,何以有這等無聊的詩詞去歌 看剝蓮 有何價值之可言!」 蓬 「清平樂」 0 他借 後関,他就更爲氣惱:「大兒鋤豆溪東 「三字經」的名句來抒洩氣 憤 , 養不 教 中中 ,父之過 苛花 兒 正 , 織 色彩雕 頌 鷄 無聊 教不 籠 最是 的 嚴 情 ,

給你們的印 這 使 我 象如何?」土人們答,「味道不錯,只嫌雙腿瘦了些。」 想 起了 一則故事:一位牧師去到非洲傳教, 向土人間 ,「前月來此 這與墨子的見解 傳教的 位 牧 , 不 師 是 ,

光狹窄的學 西 滿 子認 不留空位 爲 人生需 ,以免荒廢了可用的地方。墨子是只見有形之利而 要不停地工作 ,不應休息,更不應享樂 0 倘 若 有 不見無形之益 個 大 一房間 , 墨子 ;所以屬 必 要 於眼 把東

荀子的「樂論篇」,是以駁斥墨子「非樂」的見解。荀子說,「樂者,聖人之所樂也 ,而可

子卻

要反對

音樂,就應當受刑

罰

0

以善

民心

其感人深

, 其移風俗易;

故先王導之以禮樂而

民

和

睦

0

夫民有好惡之情

而

應 9 則亂; 先王惡其亂 也, 故修其行 ,正其樂而天下順焉 0

樂之情也 關 於 禮 與樂的 着 誠去 僞 相 , 輔 禮之經 進 行 , 荀 也 子說 0 墨子 , 非之, 「樂合同 幾遇 ,禮別異 刑 也 0 _ ; 禮樂之統 這 是說 , 管乎人心 , 禮 樂本 矣 來 相 0 輔 窮 而 本 行 極 變 9 墨 ?

樣的 則 皆寧;美善相 使天下亂;墨子之節用也,則使天下貧。」(「富國篇」) 人生,就是貧乏的人 荀子 只 知實用,全然不懂藝術;所以荀子評他「蔽於用而不知文」。 樂論篇 樂。」 又說 生 這 ,「樂行而 裏 0 所 提出 的 志 「美善 清 , 禮 相 修 樂」, 而 行 成 乃是 , 耳 黑 目 過份側重實用, 子 聰 無法 明 , 達 血 到的 氣 又說 和 境 平 精 界 , 「墨子之非 移 神生活空虛 風 易 俗 樂 天下 ; 也

這

八非十二子

推崇儒 博 (黃歇) 任他為蘭陵令(今山東,棗莊東南之地)。春申君被殺,荀卿罷官,在蘭陵講學著 ,因老誠持重,被尊爲祭酒(卽是大大之長),有爵位而無實權;於是去到楚國 ,在秦國以儒學遊說昭王,不蒙採納。 回到趙國, 遊說孝成王, 也不受重用。 五十歲乃到齊 荀卿名况 這是荀卿所寫的一篇文章,斥責十二位者名學者的過失,故題爲「非十二子」 、墨道德之行事,倡性惡之說;其著名的弟子有韓非 ,約在公元前三一三年(卽孔子逝世後二三八年)生於戰國時代的趙國 、李斯 ,丞相春申君 。才學淵

馳;故其 我國在宋朝、明朝,理學盛行·儒者推崇孔子與孟子。荀子的性惡說與孟子的性善說相背 著述深爲儒家所厭棄。直至清朝,樸學家興起,荀子的著述,乃重新獲得 重 視

與儒家思想不是相剋而是相生;不是相對,乃是相成。他的著述, 荀子的性悪說 ,力主制法度以化性爲善,這種見解足以補儒、墨之不足。 極有深度 。他所著的各篇 荀子的理 實

皆是「興邪說以欺世人,鼓姦言以亂天下」):

是「非十二子」篇中的概要(他將十二位學者分爲六組,每組二人,列舉他們的錯誤之處 論」(見前章 性悪」、「正名」、「解蔽」 「墨子非樂」),皆有精闢的言論。他批評十二位學者,自有其獨到的見解 、「富國」、「天論」、「正論」、 「勸學」、「禮 論 ,指他 。下列 「樂

檢,不合文義,不通治道。) 一它囂 魏牟 放縱性情,任意妄爲,行同禽獸,不合文治。(這是評他們的行爲放縱不

口陳仲, 史鮨 ——矯揉造作,求異於人,自命高超,不明義理。(這是評他們但求與人不

同 ,而不明忠孝之義。)

黑 ,宋鈃 ——重視功用,過份儉約 ,君臣上下,不別**尊卑。**(這是評他們只知勤 儉 , 不

顧 身份 ,只 見有形之利而不見無形之益 0)

四 愼到 ,田駢 不循舊法,自創新途,空言崇法,實不守法。 (這是評他們好高鶖遠 ,失

去正 途 (五) ,雖 惠 施 有 鄧 理論 不切實用。) 不守王法, 不遵禮義 , 好談怪說,巧辯欺人。 (這是評他們怪說奇 詞

,毫

,

無實 質 9 好事 無功 難以治國。)

志,但是華而不實,不合潮流。) 、子思 孟 略效先王,不知正統,聞見雜博,自吹自捧。 (這是評他們有才能,有大

十二人的言論 結論是:遠則應該效法舜 ,乃可免去天下的禍害 、禹 的 制度 ,近則 應該遵行孔子、 子弓的 道理;必須清

這

慢 思 刻 子的兩位弟 ,後世 ,有失敦 荀子這 不 仍然是秉 留 稱 餘 士 厚 爲 地 種憤 承 0 0 (韓非,李斯) 「亞聖」;都是人人尊崇的聖人。荀子評他們不知正統,不合潮流;實在 後來的學者,考據此篇文章,原爲「十子」;增加了子思 子思是孔子的孫 師 世嫉 訓 俗的態度 所添上。倘若真是如此 , 可能是 (名仮 由於長久鬱鬱不得志所造 ,受教於曾子,後世稱爲 ,兩位弟子也必定是根據其師平日的言: 成 , 述聖 批評 ,孟軻 他人之時 _ ; 孟 , 可 軻 , 能是後來荀 , 受教 就措 偏 激 而 詞 傲 尖

荀子這 兩位弟子的生平如下:

家 使人送毒藥給他 他 韓非 重 視法治 , 生於 公元前二八〇年,卒於公元前二三三年 ,主張用戰爭來實現統一,獲得秦始皇的賞識,被邀到秦國去; ,在獄中自殺 0 , 爲韓 國 貴族 ,是戰 國 時代 但被陷下獄 末期 的思! 李 想

他 統一六國之後,任爲丞相;是他主理焚詩書的工作。因 斬 李斯,生年不詳,卒於公元前二〇八年,是楚國上蔡人。以其法治主張,獲得秦始皇 於咸陽 市 並滅 其 三族 (三族是指父、子、孫的全部兄 與宦官趙高爭權 弟 0 ,被趙高誣其子通盜 重 用。 將

兩位弟子都因爲與人爭奪權勢,不得善終;宋朝學者蘇軾,在

「荀卿論」

中,將這

種災禍的

其禍之至於此也。」「荀卿明王道,述禮樂,而 天下之人,如此其眾也;仁人義士,如此其多也;荀卿獨曰:人性惡,桀、紂,性也 僞也。由是觀之,意其爲人,必也剛愎不遜而自許太過;彼李斯者,又特甚者耳。」「彼見 驚,小人之所喜 歷詆天下之賢人以自是其愚,以爲古先聖王,皆無足法者 全部歸 到 也。子思 荀子身上。 、孟 他 軻 認 ,世之所謂賢人君子也;荀卿獨曰:亂天下者 爲:荀子 「喜爲異 李斯以其學 説而 不讓 。不知荀卿特以快一 , 敢爲高論 而 不 時之論 顧 有以 子 , 其 思 激之也。」 ;堯 , 孟 而 愚 軻 自知 其 也 師

,這是 人大罵之時,他自己的手就同時 荀子的才學很高 這是說 ,李斯的胡作非爲 , 只因平生不得志, 在滿 ,實在是受其師所激 有三隻手指, 發 0

着別 該反省:「自己也在挨罵,何必罵別人呢?」 有違忠恕之道,所以種下惡果。我們今日可以淸楚地看 腹牢騷之餘 指向他自己,代替別人回敬他三倍 , 養成了尖刻批評的 到 , 當 二個· 人用 習慣 0 從儒 隻手 。凡 指 ,指 精

九太湖種石

洞 湖 庭及馬蹟三山爲最著名。瀕湖皆爲肥沃之地;江、浙二省的富庶,有賴此 面 積三萬六千頃,湖水東溢為 是 我 國著名的 湖 , 位 跨江蘇 御 河 . 黄埔、 浙江 兩省 吳淞諸水,分注入長江。 0 春秋 時代,吳 越 兩 湖中 國 , 是用 湖 島 嶼 凡 太 + 湖 餘 爲 , 以 此

將石放入太湖裏,讓它受波浪侵蝕, 湖石乃太湖中之石骨 對於石的穩重 古來藝人,愛石的甚多。宋朝詩人陸游說,「花如解語猶多事,石不能言最可人。」 太湖水清 山 秀,世稱 -沉默,都常予以至高 ,浪激波 洞 天福地 滌,年久,孔穴白生。」 因爲太湖石 0 經過 人湖 的 讚 所產之石 一段悠長的歲月,便成珍品;這便是「太湖 美 ,最爲著名。「揚州 , 素 畫 為藝林 舫 錄」 所 的 重 記 種石」 視 載 , 云 故 ,「太 0 有

畫的山水人物,自成一家;愛金石古器,尤喜奇石。有 宋朝 藝人米芾 (元章),愛石成 癖,世人稱他 爲 米頭 一次,他搜羅得奇石,設席向石禮 0 他 出 生於 襄 陽 ,故 亦 稱 爲米 拜 他

爭相羅

致

0

就是 稱之爲石兄;後 痩 -皺 -漏 人把 透 。太湖 「元章 一拜石」 所種 的 之事 石 , 能 , 兼 傳爲美談 備 這四 個優點 0 他認 ; 爲石之最珍貴 故最獲藝人傾 者 慕 , 在 , 每於興 於具備 建 几 園 個 林 特 點 , 便

步 化之爐冶乎!」 石 與竹 , 石之千態萬狀 能化醜爲美。 朝文人蘇軾 9 其所 題 的 ——能從美中見美,是藝人的眼光獨到。更優秀的藝人則能從醜 ,皆從此出 這種 詩 (東坡) 句 點石 , 都 之愛石,又另有妙 成 側 。彼元章但知好之爲好 金的超凡本領, 重 這 點 ; 請錄數 薊 胸 境 爲 襟必 0 ,而不 鄭 例 證 須廣濶 板 橋 知陋 云,「 , 劣之中 然後可以到達此一 東坡 有 繪 至好 石 , 石文 也 0 境界。 東 中見美,再 而 坡 醜 胸 0 鄭板 次 , 醜 其造 進 字

竹君子,石大人,千歲友,四時春。

依 於 4 , 竹依 於 石 . 弱 草 靡 花 9 夾 雜 不 得 0

石

咬

定

青

山

不

放

鬆

9

立

根

原

在

破岩中

0

千

磨

萬

擊

還

堅

靱

,

任

餇

東

西

南

北

風

4 枝 石 塊 兩 相 宜 , 羣 卉 奉 芳 盡 棄 之 0 春 夏 秋 時 全 不 變 , 雪 中 風 味 更 清 奇

石與竹的穩重與堅韌,乃是藝人全心嚮往的德性。

利 的 世 太 湖 人 看來 種 石 , 正 這些都是難以了解的愚笨行爲 如 地窖 藏 酒 , 深海 養 珠 , 高 Ш 0 且 植 林 看歐洲文藝復興期間羅 ; 都須 假以 年 月 , 實在 馬的 無 法 砌 石 速 壁 成 畫 以及 在 急 功近

朗 藝人與畫 琪 羅 所 繪的 匠 的 品 油 别 彩 壁畫 ,就 在於此 , 幅 作 0 品之完成 ,乃是作者全心全力的結晶 ,卻不是苟且塞責的製作 ;

用之製琴。祖先蒐集材料,兒孫乃得應用;一件作品之完成,要經過多少歲月!太湖 相同;今人可能說是愚笨,但其穩重與堅忍的精神 聲 十六世紀,義大利製造提琴的家族阿瑪 驗其木質紋理;選得好木材,便把木板貯藏起來,讓它慢慢變爲乾燥,若干年份 蒂,其名師常是親入林中,用鎚敲擊樹幹 ,卻值得我們深深敬佩 0 種石, , 之後 聽其振動 與此 乃

者 個人,便可有長期的收穫,不比種穀種木之收益有限 穀也;一樹十穫者,木也;一樹百穫者・人也。」---管子有言,「一年之計,莫如種敷;十年之計,莫如種樹;終身之計 0 所謂 「百年樹人」 , 莫如 , 便是說 樹 人 0 培 樹 起 穫

樹 人大計 ,必 須秉持 「太湖種石」 的精神;急切近利的見解,全不適用。推行樂教 ,對此必

須有深切的認識。

〇 石山種玉

晉朝,干寶所撰的 「搜神記」,有 一則 「石山種 玉」的故事;下列 是其概

要

水, 姓 是 天子聞之,甚 楊 頃 來往行人,甚以爲苦;伯雅就在路邊設茶水站,以助行人。有一天,一位過路人來飲水之 地,稱爲玉田 送他一斗石子,說,這些石子,可以種玉。伯雍把石子種在山上,果然長出許多晶瑩的 楊伯 翁伯平日仁愛爲懷 伯 北 魏 雍 而 ,酈道元「水經注」謂「搜神記」所載的玉田,已經不知所在。故事中的主人,姓名不 雅侍親甚孝, 父母逝世之後, 均營葬於無終山, 他就在這山上居住。 是陽 覺詫異;知其爲人善良,拜他爲大夫,並於種玉地方的四角,築起石柱 翁伯 0 0 ,助人爲樂,故天賜玉田 考查族譜記錄 , 陽 翁伯是周景王的孫, 因所封的采邑是陽樊, 無終山 一,把中 故以陽爲 多石 央的 而缺 玉

這 一則神話,且不管其主人姓名爲何,其情節卻有值得信服之處。因爲居住在石山之上而能

事 秉 持 這 其 種 孝 因 親 果 的 循 IL 環 願 9 9 石 助 能 人 爲 種 玉 樂 9 9 當然 說 來使 ग्र X 獲 詫 善 異 果 0 他 但 能 , 不 畏辛 種 瓜 勞 得 瓜 , 從石 , 則 叢中採得玉 是 人人慣見的 石 , 乃 事 是合理之

種瓜得瓜,種豆得豆。

Ш

先

生

寫了

_

首

很

單

純

的

歌

詞

要得好瓜和好豆,選種要選第一流。

不畏艱辛,深耕易縣。

根絕病蟲害,未雨先綢繆,

不 澆 必 水 揠 施 苗 肥 除 助 長 草 , 無 時 任 他 休 發 0 風

自

田

0

現在怎麼種,將來怎麼收。

小 滿 嫏 . 廖 他 借 的 此 歌 花 認 果 爲 詞 在 IV 來 枝頭 須 解 趕 說 我 9 常 們 世 界 用 的 握苗 潮 音 樂 流 助長 教 9 發 育 的 展 , 實 虚 無 偽好 調 在 音 甚 形 樂 爲恰當。 象 0 爲了 , 到 頭來 我 鼓 勵 們 自 的 , 我們 樂教 由 創 園 作 的優秀人才,元氣 而 地 忽 中 視 , 喜愛高 了 培 植 根 談 大傷 基 濶 論 9 只 的 實 是插

可惜!

佛家的因果偈語云·

若問前生因,今生受者是。

欲知來生果,今生作者是。

套 用 這 四 句 偈 語 來 說 明 我 們 的 音 樂教 9 是

欲 若 問 知 來 普 日 日 果 因 9 , 今 今 日 日 作 受 者 者 是 是 0 0

禍 笑 貞 爲 9 , 9 都 使 福 說 必 因 驚嘆其 全村 ; 能 他 石 是 把 循 Ш 人 大 命 環 美麗 都 運由 種 儍 , 玉 聽 乃是生命 瓜 得 , 壞 0 0 非 只 到 轉 怎曉得 但 要 0 好 可 我們常持愛心 那 的 0 隻醜 能 那位 自 那 然法 , 隻癩皮鷄長大之後,竟是壯健的 且 善心 黑鴨長大之後,換了羽毛 爲至 則 的老 0 不問 理 ,緊守信念,紮穩 0 人,秉其愛心 何 收 志 穫 , 只問 浩 先生的 耕 , 根基 收養了那隻癩 詩云 耘的 ,竟是全身潔白的天鵝 人 9 雄雞; 努力向 ,最有 每天早晨 前 皮 福 (鷄與醜 氣 9 ;因 則 必 , 能 黑鴨 爲他 , 浮於 它那 16 險 的 , 湖上 爲 宏亮 被 勤勞 夷 人 的 與 使 啼 嘲

現 過 在 去 不 不 開 播 花 種 , , 將 現 來 在 那 無 有 結 果? 果

現 過 在 去 開 播 了 好 花 種 , , 將 現 來 在 結 結 成 好 果 果 0 U

不多卻是久經磨練。乃能進政。

1. 经省好比满頭金飾的陳時期避難俗的筆法, 與霧窿

施麗院谷

.

瀟灑脱俗

高的 王安 琨 價 0 値 眼 題墨 幾個 何 9 其 以能 竹 琅玕幾點苔, 因 圖 在 聽 的 ?這 此 詩 句 乃是瀟灑的筆法帶引觀者從內心體會藝術境界。中國書畫之所以能 0 勝他五色筆花開 圖 中 所 寫 , 是竹樹之下,幾顆 。分明滿幅蕭蕭響,似帶江南風 石 , 幾點苔, 使觀 者 雨來 宛如聽到 0 這 蕭蕭 是清朝 具 的 有崇 風 詩人 雨

來;卻是久經 怡 ; 後者好比滿 灑 脫 俗的筆法 磨練 頭 金飾 乃能獲 , 的 與濃密繁複的筆 随婦 致 , 教人一 法相反;前者有如麗質天生的美人, 看就心頭作噁 0 前者所具的精練簡潔 教 , 人一 並非 可以隨 見就心悅神 手拿

,

表現 而 啟發的境界則非常廣濶 宋朝 出寬宏的 畫 家 李成 胸 襟 , 軒昂的 創用惜墨畫法 ;這種精 氣度;這 簡的 , 與 是能用有限的 表現力,在藝術創作之中,乃是至高的境界 後墨 畫法 相反 圖 形 , 其原則是 , 顯 示出 無限 ,不 的空間 輕 落 黑 0 0 供 在 看的 空 疏 材料 的 畫 不多 面 中

天

陰

作

圖

書

,

紙

墨

俱

潤

泽

0

更

愛

嫩

腈

天

9

家

寥

=

五

筆

0

現 意 代 著 2 略 名 如下 的 作 文: 曲 家 布 洛 克 (Ernest Block) 極 推 崇 幅 中 國 数 的 竹 圖 , 圖 1 的 題 從

「一二三竿竹,其葉四五六;縱或覺蕭疏,胡爲嫌不足。」

特 句 錄 的 於此 原文 這 種 風 , 以 所 格 供 以 9 本屬 參 考 直 懸 清 必疑莫決 朝 藝人鄭板橋所 。最近 , 偶 有 然給 0 我 我 也 看 曾 到 翻 板 漏 橋 所 題 能 畫 找 詩 到 句 的 的 板 補 橋 遺 畫 册 , 發 , 現到 始終 找不 這 詩 的 到 這 原 首 文 詩

兩三枝竹竿,四五六片竹葉;

自然淡淡疏疏,何必重重疊雲?

這 四 句 原 詩 , 實 在 遠 勝 譯 文 0 鄭 板 橋 所 繪 的 許 多 竹 畫 , 題 字 皆 甚 精 簡 0 今再 錄 則

敢 云 少 小 許 9 勝 人 多多許 0 劣 力 作 秋 聲 9 瑶 窗 弄 風 雨 0

一竿瘦,兩竿够,三竿凑,四竿枚。

竹 崩 石 9 有 節 有 香 有 骨 0 滿 堂 君 子 之 人 9 四 時 清 風 拂

拂

0

片青山一 片 崩 , 廟 芳 竹 翠树 1 看 0 洞 庭 雲 夢 = 千 里 , 吹 滿 春 風 不 覺 寒 0

磨

練與品格

修

養

0

須大巧之樸 清 這 此 朝 題 藝 畫 X 。詩宜 袁枚 的 詩 淡不宜濃,然必須濃後之淡 句 (隨園) ,皆是 論詩 說 明精 , 也如 簡 乃是藝術創 板橋之畫竹 0 作的至高 巧後之樸與濃後之淡 , 重 視 原則 淡 與樸 0 他說 寧樸 毋 , 9 「詩宜 巧 其中蘊藏著 , 寧淡毋 樸不 宜 作 巧 的 然必

聯 提 近六十外 合抗 及蘇季子之推崇簡練 板 秦 橋 , 爲後世 始知減 自 言 , 「始 所 枝減葉之法 稱 余畫 頌 。蘇季子卽是戰國 0 竹 。蘇 ,能 季子日 少 而 不能多;旣 時代的蘇 ,簡練以 秦 爲揣摩;文章繪事,豈有二道?」 而能多矣,又不能少;此層功力 ,他以其高超之見 ,雄辯之才, 最爲難 兼 (註) 相 六國 這裏 也

陋 室 唐 9 唯 朝 吾 詩 德 人 馨 劉 禹 0 錫 這 在 說 -明內在的崇高品格 陋 室 銘 說得 好,「 , Щ 勝過外在的 不在高,有仙 華麗 姿態 則名;水不 在深, 有龍則靈; 斯是

八怪之 間 致 以善 0 下筆 清朝 一另自 詩 流 寓 這 X 蔣士 揚州 八位 成 銓 的 藝 家 八位藝人; 人 , 說 書 , 9 雖然是怪 畫 板 不 願 橋 常 他們的名字是:金農、羅聘、 作字如寫蘭 人誇 , 卻 純眞 0 頹 使 唐 , 波磔奇一 偃 人喜愛。 臥 各有 古形 態 (註) 翩 , 常 翻 鄭爕、李方膺 所謂揚州 人盡 0 板 笑板 橋 寫 八怪 橋 蘭 怪 如 作字 、汪士愼 , 0 是清 板 秀 朝 橋 高 被 葉 雍 疏 稱 IE 翔 爲 花 , 乾隆 揚 見 州 姿 黃

愼、李鱓。

板 橋 也 有 說及宋朝詩人黃庭堅 (山谷) 與蘇軾 (東坡) 的書畫特點:「山谷寫字如 竹

東坡 畫竹如 瀟灑脫 俗,實在不是只憑技巧磨練得來。技巧只是僕從而已,重要的是乃是那位指揮技巧的 寫字。不比尋常翰 墨 間 , 蕭 疎各有凌雲意 0

主宰。這位主宰,便是一個人的品格。藝人與工匠的分別,就在於此

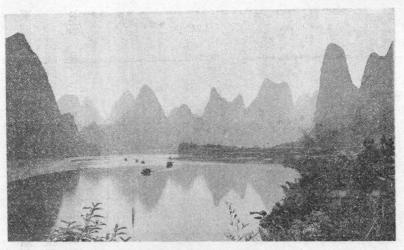

(像造曲歌唱合)

旅遊人士不辭長途跋涉

攀

山越嶺

,所

渴望

山

川勝景

林木, 的造 到的 在也是同樣地要賞奇麗的山川勝景;其差別之處 的是聲樂的四部合唱,或者是器樂的管絃合奏,實 就是男高音與男低音的 只是前者用眼看, 像:峯巒起伏,就是女高音的飄逸線條 乃是奇麗的山 這幅桂林的風景 就是女低音的造形。流水清澈 後者用耳聽 川勝景。我們聽賞樂曲 (見圖) 化 身 0 ,可以用爲合唱歌曲 風 景 畫 , 中 倒影 , 最 明亮 ;依 無論 吸引人 Ш

注意的就是峯巒的線條與水中

·的倒影

0

蘇

軾讚美廬

的 的 Ш Ш 奇 整 中 麗 體 便 0 是 0 0 唯 合 先 有 唱 讚 聆 專 其 聽 裏 峯 整 的 戀 個 每 奇 樂曲 位 麗 唱 , 眾 , 然 横 9 俗 身 看 在 可 成 Jil. 山 備 領 中 側 略 成 全 只 举 曲 是 , 的 擔 遠 優 任 近 唱 美 高 , 出 低 唯 其 各不 有 中 遠 同 的 看 0 部份 全 不 面 識 景 ; 廬 物 當 Ш 然 道 , 然後 無法 面 目 可 聽 , 以 只 到 見 緣 合 到 唱 身 廬 在 Щ 此 曲

鮮 Ш JH 發了 名 我 勝 們 臭 的 吃 風 火 , 則 景 腿 夾 線 蛋 在 0 火腿 其 明 中 治 的 蛋 9 火腿 是女低 上下的 蛋 兩片 音 9 無論 血 男 麵 少 包 高 麽 音 , 好比 美 9 味 就 等 女高音與 9 也 於 樂 使 人難以 曲 男低 的 內 下 聲 音 咽 , 0 就 了 如 果三 0 等於樂曲 明 治 的 的 外聲 兩 片 麵 9 也 包 就 是

必 呆 滯 H 0 看 鋼 樂 詩 曲 的 人 兼 外 作 聲 曲家 動 態 李斯 , 便 特 刊 知 評 作 曲 曲 , 者 就 的 是 才幹 先看 樂 曲 外 聲 的 線 條 ; 倘 若 外 摩 進 行 呆滯 9 此 曲 10,

位 越 作 法 成 曲 附 就 就 技 歐 0 加 更 術 就 洲 的 快 是 曲 9 + 實 是 捷 由 調 五 因 在 於這 世 而 是先 爲 紀 , 便 他 利 種 後 的 有對 音樂 們 附 來 J 就 能 加 位法, 把 另 普 , 對位 遍 是 曲 稱 用 法與 然後 調的 之爲 個 和 右 作 # 聲學合 和 曲 對位 調 聲學 力法 爲 基 曲 礎 0 9 調 運用 到了十二 發 ; __ 展 對 0 起來 着 0 研 八世紀 這 現在學習作曲 究 , 個 乃 這 曲 種 建立了 調 9 巴赫 曲 9 調 作 創 出 的人, 韓德 作 和 另 的 聲 方法 學 爾諸 個 先學 新 名家 的 9 曲 和 被 原 調 聲 則 稱 9 9 作 當 爲 後學 曲 74 時 方 對 稱 的 位 爲

我 們 的 對 聯 是文字 運 用上 的對 付 技 術 9 與 (歐洲 音樂的 對位 技 術 實 有 相 同 的 原 則 0 我 威 文

創

出

新

意

9

變

化

多端

9

趣

味

無

窮

0

例 字 如 , 只 要 有 南 對 了 北 句 9 西 H. 對 聯 東 9 就 9 嫩 可 憑 綠 對 藉 對 媽 紅 偶 方 法 , 都 9 推 是 很 敲 好 作 的 出 另 提 亦 句下 0 根 據此 聯 來 種 0 教 原 則 人 對 , 對的 加 H 機 口 智之運 訣 很 簡 用 明 ,

詩 渡 他 常 開 傍 並 能 不滿 昔日 展 渡 爲 整篇 意這 戴石 , 認 詩 爲 個 屏 此 在黃 對 0 同 句 句 香 對 9 道 因 散 「タ 步 理 爲 陽山 , 句 , 偶 中 然得 個 外 並 樂句 山 無優 到 美 佳 , , 可 的 更爲恰當 句 用 景 \neg 夕陽 對位技術發 色 0 後 0 山 由此 來 外 偶 山, 展成爲整首樂曲 看 在 來,運 河 因 邊看 推 敲 用巧妙的對 見潮水初 而 對 出 , 又由獨 漲 句 位 , 技 他 塵世 唱 術 就 發 悟 , 一夢中 展 可 出 成 將 夢 多聲 一句 春水

來 句 部的 9 合唱 Ŧ 就 復 其 寫 立刻 在 齋 牆 漫 爲 E 錄 他 , 對出 有 記 時 沭 過了 宋 「似曾相 朝 詞 年 人晏 識燕 , 殊 都未能對 歸來」 與 王 淇 得下聯 步遊 , 獲得晏殊大大的稱許 池 上 0 例 , 見 如 春 無 晚落 可奈何花 花 , 0 甚 對聯的技 落去」 有 感 慨 巧 , 0 晏殊 久未能對得下聯 , 成 爲文人雅 說 9 每 得 佳

0

的

交誼

遊

戲

出 禾 捷 稈 9 常 天 綑 我 火 秧 或 有奇妙的創作 成 民 母 間 烟 抱 夕 兒」 詩 夕多 歌 9 也 , 諧 使藝文作品琳琅滿目 謔 常 ; 的 用 這些都是先有了一 如 這 種 鼠 對 位 無大小皆 技 術 9 稱 作 ,美不勝收 句 老 出 , 許 9 就 多巧妙 龜 用對位技術推 有 雌 雄 的 總姓 對 聯 烏 0 理而 說理 , 作成 拆字 的 如 對 的 竹竿挑 偶 如 句 一此 0 筍爺擔子 由 木爲柴山 於 才 華 敏 Ш

聽音樂的眼光來看景物,實在可愛 在 , 同 清 時 朝 詩 也描繪出樂曲結構的造形。袁枚詩云,「生怕芙蓉難照影 人張 桐 城云 , 臨 水種 0 花知有意,一 枝化作兩枝 看」;這 ,自牽魚網打浮萍」; 可以說明對位技術的 ,這是用 精 神所

宋朝詩人楊萬里的卽景詩,也 巧妙 地繪出 [樂曲 的形象:

閉轎那知山色濃,山花影落水田中。

水中細數千紅紫,點對山花一一同。

聽得更真,看得更切,懂得更深。

能用 欣賞 山 Ш 勝 景的 方法 來聽賞樂曲 , th, 就必能用聽賞樂曲的方法來欣賞 山川 勝景 ; 如此 ,

三 刻舟求劍

低 在母 唱出,特別留心;例如,買花與賣花,飛機與肥鷄,蝴蝶飛與母猪肥,他都能處理恰當 我哀媽媽」;我就提醒他,必須注意字音平仄高低,以免聽者誤會。從此之後,他對字音 親節 我有 作了一 位朋友,很愛唱歌;雖然不會學過作曲 首歌 ,用爲對母親的獻禮 0 創作完成 但 , 先唱給我聽 他喜歡 在工餘之暇 , 其中 , 創作 的 「我愛媽 歌 曲 以自 媽 娛 的高 唱成 他

曲 努力」;也可以用四個數目字的讀音爲範本:「三零五六」 國音裏沒有使用入聲)。 0 就是根據此點。這四聲的高低變化,可以用兩句成語的讀音爲範本:「山明水秀」,「 國音的四聲 他問我,國音的字, ,通常稱 爲第 有四聲變化, 這四聲變化,實在是音樂變化;世界各國公認我國語言是音樂化的語 一聲,第 一聲, 能否將各音譯成音階裏的音唱出,又可否按字填音以作 第三聲, 第四聲; 是指陰平 0 ,陽平,上聲 去聲

我這位朋友,靈機一觸,就把每個字的四個唱音,列成表格。他想

,按照表上的音,將歌詞

他

聽

人說

粵語的每個

字不

止有

四

層而

,

作 曲 , 必 得 好 效

7 秀 力

水 努 五

山 明 非 零 =

i 4

2

(唱音)

他 再 1想了一 想 文 又 感到懷疑 | | | | | | | 爲 每個字 的 四 聲 都 是 這 四 個 音 , 如 何 能 把音階裏的音都用 出

來呢

?

與 化 試將最優美 則 整 而 , 運行, 禮 可以指 其實 到底 , 介的 並不是只依各個字的高低 引我們處 有 蛾 個字的四 何 眉 關 . 係 鳳 理 眼 詞 聲 了 、懸膽 與 變 曲 化 的 , 其高 鼻 關係 -櫻 TIL ;但不能靠它來 供 桃 活 嗣 動。 口 係 , , 拼起來 如果逐個字去配音唱 皆 由 比 看看 作出一首好歌 較而 ,能否成 來 , 並 非 爲一 田 。樂曲 絕對 , 就根本不能成 幅 的 是跟隨 美 高 人圖 度 歌 ; 便可明白 四 詞 爲 裏的 聲 變 首 感 化 局部 歌 情 的 原

是有 九聲 ; 於是 間 我 , 這 九 聲如 何 讀 出 ? 我就

爲他解說: 粵語的每字有九聲,就是指陰的平、上、去、入;陽的平、上、去、入。入聲共有三個

是「陰入」與「陽入」之間,還有一個「中入」。請看下表:

,就

	경영하는 발생하고 있었다면 하는 사람들이 있는 사이 무게 하는 것이다.	
(陰) 平上去入	(陽) 平上去入	() () () () () () () () () () () () () (
因隱印一	人引双日	→ ○ 目
詩史試惜	時市事蝕	惜錫蝕
中總種竹	〇〇仲逐	竹〇逐
深審滲濕	岑〇甚十	濕〇十
東懂凍督	〇〇動讀	督 〇 讀
分粉訓忽	焚憤份罰	忽〇罰
(唱音) ż i 6 <u>żo</u>	3 4 7 60	<u>20</u> <u>i0</u> <u>60</u>

表內所列的〇,是有這個讀音而無這個實字。大體看來,「中入」實在常是有音無字。

訣 ,把四聲解說是: 「入聲」實爲合口的短音 , 所以譯爲唱音,便寫成半拍的短音。 明朝 ,釋眞空的 「玉鑰

平聲平道莫低昂,上聲高呼猛烈强。

去聲分明哀遠道,入聲短促急收藏。

其高低完全相同 在 表中所列 , 9 所不同者,只是聲音的長短 「中入」的唱音,與 「除 E 。在唱 的唱 歌時 音;「陽入」的唱音 ,如果把入聲字音拉長,就失去入聲原 , 與 「陰去」 的唱 ;

有的效果了。

說 來,粵音雖言 如果要用數目字的讀音來幫助陰陽的八聲讀法,可以用粵音讀出 3 9 4 1 , 0 字有九聲,除了長短的 變化 ,只有六聲而已 S 2 6 0 實在

我 這位 朋友 9 得聞 此 說 ,就問, 「如果將每個字的六聲, 譯成唱音,列爲表格 9 按字配音以

作曲, 豈不利便?」

我告訴他,這個設計,恰如「刻舟求劍」

不小心,把他的劍由 刻 舟 求 劍 這句 船舷跌入水中;他就在船舷刻了記號 成 語, 出自「 呂氏春秋」的 「察今」篇, 。待船泊了岸 所說 的是:楚國有人搭船渡 ,他就從所刻的記 江

準

0

處,入水尋劍。船已行而劍不行,如此怎能尋得失劍呢?

定不動的字音,當然無法達成 曲之中 ,字音的高低變化,繼續流動不停;恰如渡江的船。要在流動進行的歌裏 ,找尋 固

音 , 一個字音的高低 只因在它前後的字音比它低 , 實在並非絕對 , 襯托得它成爲高音; 它本身的音是否很高 , 而是由於比較得來 0 歌曲之中, 某個字音之所以 , 並 無 統絕對 成 的標 爲高

同環境 自然的需要,我們不應視爲煩擾 此。作曲者必須細察歌 社會生活裏的人際關係,亦皆如此。所在的環境有了變化,人與人的關係也就有了變化 7,不同 關係 ,不同感情 詞整體的內容而不是只顧歌詞裏的每一個字。這種倫理的關係,乃是生於 ,不同反應, 0 自然就有不同的表現 0 歌詞與樂曲的結合 便 是如 。不

他答 父, 人叫 有 他的父親 鄰居的小弟弟向我訴苦,說,家中各人對他的父親 , 「叫他爸爸呀!」「你爸爸叫什麼名字?」「我不知道呀!」 人叫他做爺爺 做哥哥 ;實在說來 , 又有人叫他做弟弟; 有人叫 ,乾脆叫他的名字 他做伯伯,又有人叫他做 ,豈不簡單清楚!我問 ,有許多不同的稱呼,使他 , 叔叔 「你叫他做什麼?」 ; 厭 有 煩得很。有 人 叫 他 做舅

必須知道,在不同場合,要用不同稱呼,也是必須知道;二者不能缺一。明白了此,就不會因四 許多人都是如此胡塗的!不知道名字,便是事理不明;要直呼名字 , 便是倫理不清。名字是

唱名之並存而 變 化 或 九 聲 感困擾了 變 化 而 生 煩 厭 , 也 小會因 不同譜 公的不同: 讀 法而 覺苦惱 , 也 會因固定唱 名與首

聲

四 未及深思

歌 者唱 作詞,黃自作曲的 詩 ,誦者讀文,總是照章行事 「農歌」裏 , 有句云 懶再深思;於是常鬧笑話而不自知 「東風吹人不覺寒,辛苦農夫好耕田 例如

,

,

歌

本印了「東風吹入」,若加深思,必能發現句法不通;但,老師照教,學生照唱,一直照樣錯下 瀚章

去。

還須等候一 就因校對疏忽 之時 在香港面詢 就錯印 劉 雪厂 段長時 作詞 [章瀚章先生(因爲當年他是復興音樂課本的編輯之一),他認爲該教本在初版之時 爲 ,造成此錯。我在編此曲爲混聲合唱之時,已經爲之訂正;但要洗淸錯誤的習慣 「孰是孟秋多」 黃自作曲的 間 ,居然 「農家樂」,開始的 一直給人唱錯了三十多年,而沒有人提出質問 一句是 「農家樂,孰似孟秋多」 0 十年前 在最初印行 我

韋 瀚章作詞的 「採蓮 謠」,黃自、 陳田鶴、劉雪厂, 都曾爲之作曲。歌詞裏, 有 「紅花艷

昔日北洋軍閥爭地盤

,以致内戰

頻盈

。外國記者在戰場找到一封信,信內有云,

昨

日

內

搏

本 白 何 , 有不 豐? 嬌 同 何 , 的唱 者嬌 也 有 法 ?以免眾 白 0 花 艷 人爭論。 , 紅 花 嬌 終於決定 , 使唱 者頗 一紅 花艷 爲 困 9 惑 白花 。十多年 嬌 ; 前 但 , 我 , 許 請 多人 韋 先 仍然是按照 生 作 決定 不 同 到 版

思 情哥」 根 據 0 描 何志 ; 寫草 浩 這 先 原的名句 就 生爲 失去了 「蒙古民歌」 詩情畫意 風吹草低見牛羊」 , 配詞爲 變作平庸的牧童口占句子。 「蒙古草 而來 。但 原」, , 其中 般版本常有 有 然而唱者們只是照章 句 云 疏 , 忽 「風 ,總 吹草低 是印 來情 為 辦事 「風 哥 , 吹草 未及 ; 地 這 來 是

有 聲音; 句云 那 卻譯爲 此 , 唐 「長 詩 風 的 吹林 雨點把 語 譯文字,這 雨 墮 瓦片打了下來」 瓦 種 0 譯文的 漫不經 , 人 心的 實 , 沒 在胡塗得 習 有 慣 想 9 隨 到 很了! 這 處 是 可 描寫古琴 見 0 例 如 奏出風吹林木以及 9 李 頎 的 -聽 董大彈 雨 灑 胡 屋 笳 瓦 弄 的

是 根 萬 本沒有 「黄沙遠上白雲間」 Щ 王之渙的 是古代笛曲的名稱 羗笛. 黃 泂 一出 何 , 只 須 怨楊 有 塞」(另名「涼州詞」),一般版本都是這 片荒 ; 柳 可是,眾人未及深思,已 , ,所以譯爲 山大漠 春風不度玉 , 風 捲黃 門 **羗笛何必怨恨楊柳啊!」** 關 沙直 0 上雲間 詩 一經慣了念爲 4 的 孤城 , 乃是 樣寫:「黃河遠上白雲間 , 蒼涼 是指 「黄河」了。 這就使讀者 景象 甘肅 省武 0 第 譯者 不 威縣 知 句 所謂 因 經 的 爲 凉 濄 , 了 不 考 外 ·曉得 城 0 杳 片孤 0 實 那 在 城

捧腹

大笑

0

四 本;但外 方城,使我全軍覆沒。請借薪兩月,否則不堪應戰矣。」這明明是打牌輸光了,寫信借 威 記者對中文認 識不深,也未及深思,就報導是軍人借糧 , 威脅罷戰 0 或 人看了, 錢 做賭

美國 位老人,年齡一百二十歲。 他告訴記者,其長壽秘訣是兩句話:

Keep your head cold, Keep your feet warm.

如此 記者爲之譯 血液 循環良好,健康也就 成 「頭 要冷 ,腳 要 良好了」。 暖」 , 又爲其解釋云,「頭冷則血液下降, 腳暖則 血液 上

這句譯文,實在未夠深入

的後句 能冷靜 管破裂 保持溫 原 暖」 文第 結尾 , , 經 造成半身不逐, 0 不 , 一句尾的 cold (冰冷) 頭腦 起 應爲 諸葛亮的 冷靜,便不致血液沸騰;心平氣和, hot (熱) 皆是由於頭腦不夠冷靜 三次氣惱 ,而不是 warm (溫暖) , , 結果是 實在 應該是 cool (清涼);因爲 把性 命 , 心氣 賠 掉 便可免患腦 0 不夠平和 。譯文應該是 。三國時代的周瑜 冲血。一般人因受刺激 , 頭腦要保持冷靜 倘是 cold . , 就是因 則 與 , 它相 雙 而 致血 腳 要

至於雙腳保持溫暖, 則蘊藏着更曲折的涵義 ; 很可能使粗心的人,走進森林看不見柴。請

段對 話 以說明之:

覺 我的 位 雙腳 推銷單 該 放在 人床的經紀 何處?」 , 勸人要夫妻分床睡覺, 以保身心健 康 0 那位 太太就 間他 ,

爲伴 如何 ; 卽 是說 使雙腳 , 長壽之方 溫 暖 ?睡 ,不可缺少親愛的同伴 前 用溫 水浸腳 , 乃是權宜之計。老 相 人所說的秘訣, 實在指要有親愛的人

近代歷史之中,最有 趣的 則笑話是「 機 不可失」

當年西

南政務

委員會要抗拒中央的

領導

,

政要們問

智囊人物,給 敉平。「機不可 可 失」 ;於是把握 出 失 壇 愚弄得個個變作蠢才,留給世 的 時 機 機」,不是「時機」 ,立刻學事 0 怎料空軍秉持大義,全部戰 , 乃是 人傳爲笑談 飛機」 卜求神· 從扶乩壇上獲得 0 0 只 因未及深思 機 飛 返 中 央 ; , 7神靈指 所有 因此 自 , 戰 命 示, 聰 事 明的 瞬 卽

經 深 思 歌 , 乃敢付諸實行 的人 讀 詩 的 X , 尤其是為詩詞作曲的人,在工作中,絕不敢粗心大意;事無大小 必

五 約翰換靴

能太過油膩;清炒豆苗,純屬茶蔬 魚 他 然點了榨菜肉絲 拿起菜牌, 他請 我的老朋友,每次到飯館,所點的菜, 來了 侍應: 由 頭 小 讀 姐 起,選出四種自己所愛吃的小菜:紅燒蹄 ,將菜式逐一 ,不夠營養;豆酥鱈魚 研究, 常是榨菜肉 以便挑選其一。 絲 。這 ,魚刺不少,易惹麻煩; 紅 燒蹄筋可能難於消化,葱爆牛肉可 筋 天,他下了大決心 , 葱爆牛肉 、清炒豆苗 考慮結果,仍 要 换 豆 口 酥 味

這使我想起約翰換靴的故事:

的 去 ,十分愉快;但,走了一段路,就感到小趾被壓得很痛,而且,愈走愈痛,實在難以忍受 市 約翰試穿他的新靴,覺得十分適合;結果,同意補了一點錢,互將靴 約 場看 翰所穿的 看 這雙靴子 在路上, ,並非破爛;只因用久了,很想換過 他遇到 一位朋友,訴說所穿的新靴太窄, 一雙。 這天早起,拿了一 很想到市場去賣掉,另買 子調換了 約翰穿起 筆錢 。於 新 決

自 終 舒 是 値 E 得 於 服 9 所 的 找 補 0 穿的 在 了 到 0 他 錢 那 脫 間 間 , 雙 换 下 舊 鞋 靴子 靴 得 鞋 店 子 此 店 , 請 中 0 , 靴 换 細 , 求 0 終於給 來 1 更 口口 換 洗 到 換 去 刷 家 ; 9 他 4 賠 番 果 找 , 掉 _ 9 到 , 身 双是補 T Ti 雙最 錢 靴 暢 快 子 , 173 內 合 T , 這節的 是舊 側 覺 得 筆 , 9 的 靴子 發 花 錢 現 了 最 , 把 刻 ; 好 筀 雖 靴 有 0 自 錢 然 子 換了 己 不 , 的 終 是 名字 能 新 0 走了 靴 换 得 0 9 滿 原 但 不 來 久 意 穿 的 起 這 , 叉覺 靴子 就 來 是 甚 早 感 得 , 實 舒 腳 出 在 適 跟 是

甚 食 的 接 習 這 受 慣 是 我 9 對 到 們 於 常 頭 來 見 健 的 , 康 仍 事 , 然只 會 0 許 有 愛 3 不 人體 E 良 樂 景 燒 響 詩 識 詞 0 馬 竹勺 . 材 爲 聽 料 音 知 樂 0 識 節 9 只 章: 喜 太 窄 愛 Ê , 內 經 | 熟識 il 成 的 見 無法 材料 清 0 他們 除 , 對 世 於 明 其 白 他 9 這 作 是 品 偏

賞 詩 的 X 抽 詩 0 何 云 以 , 如 此 賦 ? 詩 實因 必 此 見 詩 識 , 定非 有 限 知詩 , 成 見 太深 ; 所 就 致 是 說 0 , 只 曉 得 讀 首 詩 的 人 , 當 然不 是懂 得 欣

容 乃 9 故 得 杜 能 甫 淮 成 展 詩 其 0 K 大 支 9 ; 枚 但 說 不 , 薄 , 今人 不 余於古人之詩 學 愛古 無 術的 人 X , , 新 縚 詞 . 難 無 麗 達 所 句 此 不 必 境 愛 爲 界 鄰 9 恰 _ 0 無 ; 這 偏 喈 說 明 0 於 9 4 1 X 胸 、之詩 廣 濶 , 9 亦 眼 無 界 所 放 不 開 愛 , 欣 0 賞 能 能

是只 , 想吃榨菜肉絲 使 口 作 溯 品 Ξ + 有 年 更 完 前 的習 美 9 的 我 慣 創 表 現 作 9 仍是當 樂 ; 做 曲 米 9 靴 做 白 士 去 覺 M. , 帕 得 173 能 最 勝 不 舒 漏 任 服 愉 意 快 0 0 環 ; 是 但 使 總 用 無 已 法 更 經 進 熟 練 的 步 方法 0 我 很 9 更 想 爲 試 H 用 靠 其 他 0 這 的 T

値

的

模

仿

, 9

各種

不

同

度

0

技 笑 不 作 換 術 -與 知 適 大 當 裏 當 使 的模 笑 用 年 小 的 調 間 伸 我 • 奸笑; 之變 仿 色 作 長 方法 , 與 的 換 更不 縮 曲 更不懂 .調 短 , , 我只 恰 知 9 0 數 間 和 雖 如 然流 絃之 的 曉 得哭中之笑 表情之只 色之 得 模 中 使 絕 仿 對 用 , 9 知有 但 有 同 , 7 只 仍 形 , 笑中之哭 的 哭 萬 能 未 模 有 能 種 媒 仿 笑 微 練 療 妙 練 地 , 9 還未曉 反行的 的 使 地 0 表現 變 用 使 用 11 各種 能 得 模 個 0 力既差 仿 有 樂 主 優 ; 嗚 曲 要 美 卻 咽 和 的 的 未 繭 絃 , 創 低 懂 調 裝 , 作 泣 飾 得 恰 , 音 使 我 內 如 、大哭、 用 容 只 繪 近 便 熟習於 也 畫 之只 似的 受 無法 痛 限 哭 近 用 把 模 制 仿 關 曲 0 淺笑 原 至 係 調 9 於 增 調 色 的 滅 對 節 位 暗 轉 並 數 時

洲 詩 步 先 返 國 各 靴 詞 0 把 炫 國 的 直 記 的 獨 得 穿上了真實 我 耀 至 我 當 學 唱 我 0 在 尋 這 生 歌 作 得 野 對 作 曲 民 國 嚴 4 於 品 , 合適 格的 在 匹 動 我 , 他 以增 + 物 9 的 老 來 卻 的 六 全不 學 年九月初 師 強 新 展 生 覽 他 靴 , 作 命我從頭 適 的 , 9 品樂展 用 聲 然後 實 到 譽 在 0 歐 我 能 使 0 洲 也 內 再 正 健 我甚生反感 要從頭 許 演 步 磨 , 爲老師 練對 出 前 他 以 行 0 位技 學 爲 他正 演 習 外 0 國 術, 要 奏我的作 9 我婉辭了, 學 學 洗 生 辦 然後我乃獲得正確的 一到了羅 以往的 次樂展 品之後 立刻另覓良師 早滯 馬 , , , 介紹 他立 都 0 期 他 望 來自 刻囑 尚 H 未 能 進之路 美洲 我 , 曾把 演 預 以 出 求 我 作 備 教 亞 數 穩 品 0 省 脫 健 好 洲 9 中 下 的 以 卻 非 國 進 便

iL 9 而 經 渦 無 求 這 沙 變 的 種 漕 方法 遇 我 , 切 到 實 頭 地 來 認 , 徒然有 識 , X 心 生 路 實則 上 , 無力 必 須 繼 醫生常常提示人們不可偏 續 求學 因爲不學 無術 食;但 雖 有 因 求 [各人知 變 的

絲而

識 有 限

、實在

無法突破

车籠 0 這

也不好

•

那也不好

,點菜之時 , 選 來選去 仍 然只 能選出榨菜肉

六 對聯與對位

或 「,皆承認中國語言是音樂化的語言,就是由於這種平仄變化而造成的 個字有四聲, 粵音則一個字有九聲; 這是利用音樂變化而使文字增加了豐富的涵義 中 國文字有平上去入的聲韻變化。同是一個字,因平仄變化而產生不同的涵義。國音之中 。世界各

因爲如此,我們替歌詞作曲,必須特別小心;稍一疏忽,就可能鬧笑話 0 例如,張志和的

漁歌子」・

西塞山前白鷺飛,桃花流水鮾魚肥

肥 作成 , 歌曲,「飛」 鱖 魚飛」 字必須用較高的音 , 則 無論 歌曲多麼悅耳,也終是惹笑的材料了。 唱出 , 肥 字則必須用較低的音唱出 0 倘若唱成 「白鷺

又如王維的詩

紅 豆 生 南 國 , 春 來 發 幾 枝 0 勸 君 3 采 擷 , it 物 最 相 思 0

這 的 結 尾 , 如果 唱 成 -此 物 最 想 死 9 則 1DA 引 起 世 堂大笑了!

音 異字 中 的 國 對 的 聯 對 聯 9 常 創 使 作 人 9 擊節 使 用 欣 平仄字音 賞 0 例 的 如 巧 妙 變 化 , 常 可 獲 得豐富的 趣 味 0 那 此 同 字 異音 9 或者同

調琴調,調調調,調調妙。

種花種,種種種,種種住。

聯不 良 這 好 副 加標點 對 0 這 聯 是 的 , 把 意 則 思 個字 讀 是說 者 必 , 9 奏琴 須 用 詳 爲 細 動 曲 思 詞 , 索 每 , 用 9 然 為 首 名詞 曲都 後可以明白其內容 奏 , 讀 , 音 每 便 首曲 有 平 仄 都 0 又如 的 很 美妙 變 16 0 0 這是同 栽花 種 字異音的 , 每樣 都 例 栽 若 每 此 樣 對

= 間 大 屋 間 間 間 9 九 横 長 梯 横 横 横 0

這 是 說 面 9 聯 間 大屋 9 則 是 , 同 每 音 異字 間 都 的 已 巧對 經 間 成 數 格 長梯 有 九 級 横 木 , 每 級 横 木 , 都 是 横 而 直

移椅倚桐同玩月,點燈登閣各觀書。

聯 方 因 創 此之故 作 9 0 要夫婿 巧妙 是文字 的 , 使用 聯 對 對 多讀 聯 出 所用的字音平仄變化, 下聯 的 9 詩 足以磨 靈活 詞 , 句 乃許 變化 法 練出敏捷的思考能力。 9 進入洞 , 必 對位技 能領悟 房 術則是 與 0 作曲開 這常 作 曲 所用 曲 是茶餘飯 展的途徑; 調 不少趣談 組 的 曲調 織的 後 對位 的 巧妙安排 多聽對位音樂 雅 ,說及昔日 談 技 資 術 料 ; 9 實 兩 者皆 的 在 , 是 才女,花 必 可 同 能 用 樣 領 推 性 燭之夜 悟 理 質 方法 詩 的 學 詞 鑄句 間 , 提 完 0 出 的 成 聯 上 良 0

讀 之時 由 此 , , 就 便 熟 產 生了不少 悉 T 這 個 難於 聯 解答的 對 聯 0 只 有 H 聯 而 無 法 對 出 下 聯 9 便 成 絕 對 0 我 在 1 學

三友堂前,左種松,右種梅,中總種竹〇

勞 在當 由 於 無功 年 尾 句 9 我 的 想 -用 中 作 總 曲 種 的 竹 對 _ 位 9 技 把 術 個 , 以 字 推 的 理 平 方法 上 去入 來 解決 四 聲 , 9 但因 全部 力有 砌 成 未 逮 句 , , 數十 使許 年過 多人無法 去了 想 出 答

在 樂教 辦 中 民 國 的 松竹 七十 除 心 得 T 各 梅 六年六月二 , 又請我 合 雅 集」 唱 專 講 演 9 干 述 唱 要 八日 頒 我 獎給 些 們三 關 , 香港的 韋 於松竹梅的詩話 的 瀚 章 作 品 教 之外 民 授 族 9 林 音 9 聲 樂學 0 並 這 請 翕 教授 就 會」 韋 使我 教 , 授 和 朗 聯 我 忽然想起 合了三 誦 , 其 以 近 表 這 個 作 他 新 們 合 則 唱 詞 對 樂 專 , 絕對 叉 壇 體 請 老 9 在 林 兵 教 來 的 香 授 敬 港大 意 會 述

老婆婆」

回家來供奉,實在不是一件有趣之事了!

的 功績 我 認 ,隱約印 為 「民族音樂學會」 在天地之間 ,足以永垂不朽 領導眾人熱心齊來推廣樂教,實在人人皆是樂教工作的恩人。各人 0 由此 構 想, 我開始擬出這句 「絕對」 的下聯爲:

萬方境內,高為天,低為地,隱印恩人。

仁」;「左右中」可以不用對以「高低隱」 而得善美,憑藉仁者之心,遂將眾人隱藏於內的才華引發向上;所以 可是,我認爲仍可藉推理方法,再改得好些。「松梅竹」可以不用對以「天地人」而對以 血對以 「光明隱」。 我想 ,宇宙 ,下聯應爲 的大千界內 ,因 「善美

大千界內,光因善,明因美,隱引因仁。

婚 在 用了六十餘年,然後纔能交卷,當年招親的那 會場中, , 若出 我答 他們 這 我將 個 上聯 , 如果當年真的有誰 此 聯 , 則我必 向眾人朗誦 然可以 , 做制 家小 贏得 姐 馬 大家齊聲 拋 爺 綉 1 位小姐 球 , 喝采,歡笑滿堂。他們都認爲, 出了 ,至少已經如我 這則上聯 , 我必然抱 様年華 頭 鼠 七十有六 鼠 昔日 0 因 有公主徵 爲 要討 我足 個

一七 逆讀的詩與樂

就 聽的藝術;所以,用耳聽的逆讀樂句;其效果比不上用眼看的逆讀詩 本無法察覺逆讀的 很難辨認, 樂句 創作 也 二,有時: 就失 巧妙 大去趣 使用逆讀的模仿進 0 雕 味。音樂原是聽賞的 然作曲 技 術 很重 行。這些逆讀的樂句 視 逆讀 藝術 ; 的創作方法 聲音出 現 ,常是短句。如果把長句 , ,但這終是屬於看的藝術 瞬即 句 消逝,若非 0 極 度留 逆讀 而 心 非 , 聽者 屬於 也根

讀 到其巧妙之處 與逆讀 逆讀的詩句, ,完全相 也就能夠充份去欣賞。下列的對聯 稱爲 同 「回文」 或「 廻文」。讀者有充份的時間去細心看,細心 , 是厦門鼓浪嶼魚腹浦的寫景對聯 想;故容易 , 每 句 把捉 的

霧鎖山頭山鎖霧,天連水尾水連天

這 種 逆 讀 詩句 , 作者炫耀技藝的 成份,多過表現靈性的 成份 0 順 讀與 逆 讀 , 全部 相 同 並 無 他的隨

行大臣紀曉嵐,就對出下聯:

新的涵 義,與英文的逆讀句子相似

LIVE NOT ON EVIL. (不可生活於罪惡中) MADAM, I'M ADAM (夫人,我是阿當)

這 兩句的字母,順讀與逆讀完全相同。這樣機械式的字母排列, 送德司等中華用的是心順 逆讀並無創出新意

馬 賽宜賽馬 , 倫敦可敦 倫· · 給し五言語· 七言語之人, 他們是變用

下

列的

逆讀句子:

傳說清朝乾隆皇帝,微服出遊,判「天然居」酒樓飲酒。興之所至,就說出一句上聯:

客上 天 然居, 居 然天上客。

過大佛寺,寺佛大過人。

人

時傳爲美談 0 後來也有 人認爲這副下聯,對得不夠穩;因爲 「寺佛」 對 居然」,實在牽強

不如對以:

僧 遊 雲 隱 寺 , 寺 隱 雲 游 僧

十二首 哥 詩 此 逐 成 圖 寸, -做 五 甚 璇 渦 言 爲 題 國 , 分爲 詩 璣 解 古 重 詩二百 圖 釋 、七 視 代 詩 + 的 , 0 言詩的 讀 圖 後 明 餘 口 來 文詩 法 0 朝 首 康 也 , 9 失傳了 萬 句法;後來 康 共 , 最著 書 民 萬 八 增 百 民 0 。宋朝 這 加 撰 餘字 名的 實 了 寫 在 的 -9 是 是 圖 抄 璇 縱 、元朝之間 我國文字的優越性 本, , 璣 横 璇 更 圖 璣 反 得詩 全用 詩 覆 圖 讀 , 。這 四千二百零六首; 墨寫 , 法 皆 僧 成 起宗 , 辭 是 , 讀 說 句 晉 能所 該 朝 , 起 0 以意 寶滔: 來大爲困 圖 唐 產生 本 朝 推 來 的 9 的 與 求 是 武后 妻 藝 難 僧 , 織 蘇 ※蕙所織: 術 起 由 以 曾 0 宗 此 創 在 五 爲 的 圖 作 唐 色 此 材 中 朝 絲 圖 的 0 料 得 回文詩 線 作 , 詩 申 序 , , 合為 以分 三千七 誠 , 把 故 圕 别 後 册 百 縱橫 璇 五 璣

蠻山 朝 因 的詩 爲 這 是 人 們 混 合五言 所作 回文詩 與 七言句子造 詞甚 多 0 成 除了 , 了五言詩、 而 且 轉換 韻腳 七言詩之外 , 作 :回文最 , 便利 他們 下 最 愛用 -列是宋 的 詞 朝 牌 詞 是 、張孝 菩 薩

(-) 白 頭 人 笑 花 間 客 , 客 間 花 笑 人 頭 白 0

的

菩

薩

變

兩

首

老 年 羞 去 何 似 事 流 好 11 , 好 111 事 流 何 似 去 羞 年 老

0

,

0

紅 袖 舞 香 風 9 風 香 舞 袖 紅 0

是仄

聲韻

腳

() 明 淡 深 渚 妝 月 處 蓮 思 秋 宿 紅 水 亂 人 幽 情 鑑 禽 風 , 翻 , , 情 鑑 禽 雨 人 水 幽 , 思 宿 雨 秋 處 月 妝 翻 明 洪 深 風 亂 0 0 0 红 蓮

渚

0

下列是清 朝 詞 人納 蘭 性 德 的 「菩薩 營

花 袖 羅 落 垂 正 影 啼 瘦 鴉 , 9 瘦 鵝 影 啼 垂 正 羅 落 袖 花 0 O

霧

窗

寒

對

遙

天

暮

9

暮

天

遙

對

寒

窗

霧

0

風 剪 絲 紅 , 红 絲 剪風 0

口 文詩 也 有全 首 逆 讀 而 不 是 每 何 逆 證 0 宋 朝 詩 人劉 敞 的 風 後 , 順 讀 是平聲 韻 腳 , 逆 讀 則

順 讀 綠 什 深 水 啼 池 光 鳥 冷 亂 , , 庭 青 公 暗 落 砌 艳 色 殘 寒 0

0

(逆讀) 殘 花 落 暗 庭 , 亂 鳥 啼 深 竹 0

寒色 砌 苔 青 9 冷 光 池 水 綠 0

我國 現代詞 人章 瀚 章 教授 . 9 也 有 -首 秋 興」 是全首逆讀的

五

-順讀) 古寺殘 鐘 晚 , 秋 山 幾 樹 楓 0

苦 蛩 鳴 唧 唧 9 清 澗 響 淙 淙 0

(逆讀)

淙

淙

響

澗

清

,

唧

唧

鳴

蛩

苦

0

幾 山 秋 9 晚 鐘 殘 寺 古

楓 樹 0

0

宋朝

詩人蘇軾

-

題金山寺」,

是較

長的全首

回文七

言詩

(順讀) 橋 潮 對 廻 寺 暗 門 浪 松 雪 經 山 11 傾 , 9 遠 砌 當 捕 泉 漁 眼 舟 石 釣 波 月 清 明 0

望 迢 綠 四 邊 樹 雲 紅 接 天 水 曉 , , 靄 碧 峰 靄 千 紅 點 霞 數 海 鷗 日 輕 晴 0 0

日 鷗 海 數 霞 點 紅 千 靄 峰 靄 碧 , , 曉 水 天 接 紅 雲 樹 邊 綠 四 迢 望 迢 遙 0 0

(逆讀)

清 晴 輕 遙 迢

波

石

眼

泉當

砌

,

11

徑

松

門

寺

對

橋

0

明 月 釣 舟 漁 捕 遠 . 傾 山 雪浪 暗 廻 潮 0

或 威 人 的 ,該 中 語言是音樂化的 國 文字 把這份優異的文化財產,發揚光大, , 聲 韻 語 鏗 鏘 言 0 , 每 回 文詩 個字 音 訓 , 意境優美, , 由平 庆 輝耀 變化 世界。 涵義豐富 面 大大增廣了字的 ,乃爲西方文字所不及 涵 義 ; 所以 全世界都 。我們生爲中 公認

八周郎顧曲

有 於使用美麗 美的 解決進行」。 爲 唐 何 詩 樂音來把它洗淨 奏曲的人要誤 , 李端的 的樂音 ; 聽 有 。這種由不協和樂音進行到協和樂音的過程 拂絃?只因想引起聽者的注意 筝」云,「鳴筝金粟柱 時 9 醜 陋的聲音 , 更能惹人注意 ,素手玉房前 0 由此 0 因 看 , 欲得 爲它 來, 醜陋 能夠引 周 , 在 郞 顧 , 「和聲學」 聽者 人注意 ,時 便 時 有 的 誤 裏 所期 材 拂 料 , 絃 通 待 並不 稱 期待 限

漪 和音響 未平 和 9 則音 故須掙扎,要奮鬥,以求解決;正如人生戲劇之中, , 在樂曲之中 波又起 樂便成 卻沒有 想 一池死水 於是成 到 由 於不 , 樂曲 爲推 ,毫無活力可言 協和樂音繼續 乃是不協和與協和的交互進行 動 向 前 的 進 出 0 行 現 活力只在不協和進展到協和的過程 活 ,這 力 裏剛 0 般 剛 人常 解決 坎坷 0 有錯誤 倘若樂曲 , 越多 另一 處又 ,奮鬥越力, 的 全是協 觀念 有 出 9 和 總 現 中 音 以 , 爲樂曲 其過程就更見精 出 響 此 現 , 起 沒 彼伏 0 因 有 裏 爲不協 都 , 絲漣 是 波

用 沒 彩 有 ; 0 陰 在 沒有 歷 雨 的 史故事的 T 黯 它 淡 , 9 就 周 進 襯托 郞 程 中 很 容易打 不出 , 倘若沒有奸城 [晴天 膃 的 腫 可 0 変 的 0 演奏樂 出 現 9 曲的 就 顯 示不 時 時誤 出 忠臣 拂 一的形象 絃 , 實 ; IE 在 具 如自 有 [然景: 重 要的 作

如 就 音、交替音 和 何 恰 的 似 感 9 奸 明 覺 和 天 臣 而 聲 當 使用 續 , 學 先來音等 講 道 裏 9 。它們是: 賢 , , 聽眾被吸 良 指 等 遭 出 殃 0 那 若把 強拍 些 , 引着 可 不 這些和 使 的經過 屬於 い聴者 , 明天不 和 曾 紅外音佔據了協和 古 舩 易弱 內的 強 期待的 能 不追着 拍 裝飾 的經 IL 音 聽下去 過音 情 , 通 0 講故 音的位置 稱 , 上方的 爲 事 「和 9 助音 講 絃外 ,解決音拖延 到 危急 音」 9 下方的 關 , 頭 都 得遲 助 是 , 就 音 專 遲不 提 爲 出 留 增 出 音 加 事 現 不 -後 倚 協

度比例 決 使 觀 眾 或者永不 代 的 們 安排 被 的 虐 音 待得深 解決 樂作 力 避 品 0 感不 把 我們常見現代的戲劇中 , 認定不協和樂音就是動力之源 誤 快 拂 0 絃 其實 的 , 優秀 材 彩 用 的 得 蘷 ,反派角色經常佔了 過份 術 作 品 9 ; 常將正 於是拼 面 命使用不協和樂音 上風 與反面的 , 壞人把好人 材料 , 平 , 折 均 發 遲遲 磨 展 得 很 不 9 作 慘 予 解 適 ,

精 這 己去塡補 是 神 我 9 歇 總 或 後 0 是 的 傳說 秉持 音樂 體 的 着 作 這 種 品 風 樂以教 風格 格 , 所 0 所 用 , 是 和 謂 的 唐 不 朝 脈 的 100 鄭紫所創用 後 原 和 體 則 音響 n , 但 , 不會遲 就 在 是語 詩詞之中 9 世 遲不 X 尾 稱 的 之爲 字 解決 ,把答案隱藏不露的 句 ,也不會永不 , 「鄭五歇後體」 隱 而 不 言 , 讓 解決 聽 作 0 者 品 ; 自 因 , 則 己 爲 去 爲 我 思 們 甚 考 的 , 藝 自 術

急待 解決 詩 覺 句 用 趣 0 詩句 味 歇 無窮 後 寫了 體 0 . 9 出來, 與音 歇後體的 樂進 答案雖然沒有立刻出現 諺語,是眾人所常見的;例如: 行 , 大有不同 。因 爲詩句是用文字作成 , 但卻有充份時間可供讀者慢慢咀 ,不似音樂的不協和 嚼; 音 獲得答

黃蓮樹下彈琴 (苦中作樂)

猪八戒照鏡子 (裏外不是人)

狗掀門簾 (全仗一張咀)

頂了石白做戲 (吃力不討好)

下列的對聯,看來極爲簡單:

一二三四五六七,孝悌忠信禮義廉。

方法 這是 罵 至於下列 人忘 八 與 無恥 的 則笑話 0 讀 者必須明察內 , 不熟識成語的人, 容 , 乃能欣賞到其巧妙之處;這是「欲得周 就很難了解其趣味所 在 郞 顧 的 最佳

店員:「君子之交淡如何?」這是問店員,酒裏曾否混 賣酒的老板 ,囑 附 店員必須將酒混了水才可出 售 。當買酒 入了水 。店員! 的 顧 客 明白 走進 店 ,就答他 來 , 老 板 :「北 就 用 方 王 語 癸 間 JL.

說 買酒的客人卻完全聽懂他們的隱語,於是也答,「有錢不買金生麗。」「千字文」裏有云,「金 錢來買酒 生麗水」這是人人都念過的句子。麗水是雲南省的麗江,該處以產黃金著名。客人是說,「 調 , 「對門的店所賣的酒,雜入的水更多;不如還是光顧本店罷 和 。」一般人對於天干地支,都能認識;北方工癸屬水,這是說,已經用水混入酒裏了 , 並不是來買水。」 老板立刻拖着他的手,悄悄告訴他,「 0 對面青山綠 更多。」 我用 這是 但

處理。 們把詩與樂,都充實於日常生活之中。 木 智慧。對着文字,慢慢思考,領悟較易;欣賞音樂,要用感情去體會,樂聲稍縱即逝,把捉比較 難 0 這四句詩,其趣味之處 多讀 無論詩詞或樂曲 詩 詞 ,能使才思敏銳,智慧增強;多聽音樂,能使心靈活潑,感應快捷;所以 ,都常使用裝飾,把答案押後,以引起周郞的注意;我們必須懂 ,在於都是說「水」,而皆沒有提到 「水」。欣賞詩與樂,都要憑 得 如何 ,讓我 去

九 滿天星斗

獵戶 有 極 找 趣 星 的 座; 大熊 當年 以定方向 方法去助人尋找北極星;而 星座 更有 我在童子軍的 , 室宿二星所屬 (大北斗) 實在一 可 以 方位」 , 減 小熊 少 的 麻 飛 課程· 煩 星 馬 ,不必 座 座 且要用同樣簡明有趣的方法去教人欣賞音樂 , (小北 中,學習尋 織 拖連 女三星 半) 到這許多星座。 找北 ,就 所屬的 極星 連 天琴 帶 要認 ,便 座 爲大眾設 要 0 識大熊東 我 連 暗中 帶認識許多星 南的 想 思 ,我必 量 獵 , 大座 0 須想出 般 座 的名字 人 , 只 金牛 更簡 想 尋 東 0 明更 找北 因 南的

很 滿 法 天 0 大弟弟 星斗 心 在 灰 意懶 個 非常 於是 夏夜 , 一嘻哈大 熱心 , 聲不 鄰居的 , 響 笑 指 , , 手 孩子們 走開了 劃 亂 喊 腳 亂 9 , 叫: 解說 0 羣集在草地上乘涼 那是大熊 大熊 小熊 星座 , 那 , 裏有 小 0 熊 我 星座 曾靜 熊?鬼才看得見熊!」 ; 觀三位弟 可 是 , 孩子 妹教 們舉首 人尋找北 大弟弟失望得 看天 極 星 只見 的 方

小弟弟不服氣, 他認為 , 大熊小熊 星座 , 看就明白 , 不應如此困難 ;於是再爲各人詳 細

情 說 笑 , 0 以 更說 弟 弟 及 謔 忍 飛 不 馬 住 星座 氣 9 與 金牛 情急 起 星 來 座 與 , 11; 大罵眾人是笨 極 星的 關 係 0 蛋 眾 ; 人 眾 仰望 則 , 嘻笑愈甚 仍然只見滿天星斗, , 更模仿小弟弟 又是 生氣的 嘻 哈大

與 11 北 3 妹 妹 , 逐 趕快 能從 跑 滿 回家中,拿來 天星斗之中 輕易 支強力的電 找到 北極 星 筒 9 ,射出一 個 個 歡 欣 道明亮的 無限 0 光芒, 使眾 人皆 能 認 清 大 北 34

涉 教 的 弟弟 愛學烹調 愚 教 及 蠢 人 那 尋 育 具 總 0 小 此 找 設 有 括 教育 技 和 北 計 妹 看 術 聲學 妹 極 0 來 星 從 則以其同情之心 1 0 9 我 大弟 此 腸 , 9 們 對 實 我 , 位 在 但 該把繁複的學術 獲 弟 法 欠缺 屬於 不 得啟示:要助眾人欣賞音樂, 須牽 , 奏 藝術 忍 涉及 鳴 耐之力, ,體察到眾人困 曲 家 那 的 , ,化作 賦格曲 此 脾 一金牛 マ未能 氣 ; 趣 眾 0 -獵戶 難所 味 術 創 人 的知識 語 田 旣 愈 在 然不 . 有效方法 多 飛 我 , 馬 必 用 了解 , 9 使人人都能分享快樂 趣味 電筒 須 -天琴; 先 助 , 愈少 有 照 人解 多 電 說 射 教人欣 筒 以助 困 0 也 人們 在 ; 是 手 他們克服 情 無 愛吃 賞 急 , 益 好 照亮所 起 , 樂曲 佳 來 不 0 肴 困 如 , 要 難 便 自 , , 但 實 看 禁不 ; 己 並 在 的 這 退 非 不 目 是 住 開 須 標 最 罵 0 小 佳 0

我 畫 西 笑他們 7 方 體 位 提到投影 幾 是 朋 何 11 友聚 的 , 原 下 看 幾何 則 方是 幅 9 微積 星 -南 寸 必 ; 體 圖 分的計 但 幾何 , 星 發 体 算法 、微積分計算法 **愛** 昌 则 0 中 上方是南 他們 方向 都 有 感 異 , 到 0 下方是北 這乃是淺易常識之艱深化 莫名其妙 我 們不日看地圖 0 , 以此 地理 老 間 , 我 師 習慣 認 使 爲 右方是東 我 這 0 我 是投影 不 禁 念李白的詩 大笑 , 幾 左 起 何 方是 來 的 0

望

0

ш

他

們

1

刻

明

白

過

來

,

人人都

說自己

胡

塗

得

該

打

0

請 他 指 教

牀 前 明 月 光 , 疑是 地 上 霜 0 低 頭 望 明 月 ,

不 通 ! 他 們 不 約 而 同 地 大 叫 , 低 頭 如 何望明月?」

圖 , 高 他 高 們 果 舉 然不 在 頭 上 笨 , 0 仰 我 眼 間 望 , , 圖 你們 的 低 下方, 頭望星座 不是指 , 通不通?」於是 向北 嗎?這不是地圖, , 我 面 向北方 是天圖 , , 雙手 不 該 俯 捧 瞰 起 星 而 座

仰 其 哥 助手 倫 注入 布 昔 計 H 將 量 算 蛋 哥 的 倫 杯 -個 布 , 立刻 楕 端 發 圓 略 現 得 燈泡 爲 新 到答 大陸 敲 的 平 容 案 9 , 立刻辦 積 人人 0 , 都 助手計算 到 說 毫不 ; 並 久久, 且 稀 說 奇 , 0 尚得 别 哥 倫 人 做了 不到結果 布 請 出 眾人將鷄蛋豎立在桌上,眾皆 來, 0 愛廸生一聲不響 就 不會 感到 稀 奇了 , 把 0 愛 燈 泡裝滿 廸 不 能 生

水 我們 要運 用 智 慧 , 將一 切 製深 的 學術 , 化作 簡 明 有 趣的 知識 ,使人人快樂, 個 個 開 心

4

人乃

唱 歌

的

曲佳和衆

陽阿薤 我的 露上 朋友在電視 ` 陽春白雪」,均嫌解說得不清楚,尤其是「引商,刻羽 看到成語 「曲高 和寡」的 解說 ,對於宋 玉答楚襄王 所 提到的 , 雜以流徵」, 「下里巴人」、 更難明

白;故來相問

0

怪的 註 解,仍然無從了解。今就所知,爲其解說,可助參考: 。古文版本中的註解,常甚含糊,實在難爲了國文老師;因爲縱使查遍不同版本,蒐集許多 文人讀歷 一史,不懂音樂術語; 樂人讀古書, 難解句 中字義;於是常有錯誤 發生, 這是不是 足爲

爲郢 宋玉 是善於 一談」 所說 , :「客有歌於郢中者」; 郢是春秋時代楚國之地, 今爲湖北省。 宋朝藝人沈括著 有說及 「世稱善歌者皆曰郢人。郢州至今有白雪樓」。根據宋玉所言,後人都

清朝 藝人袁枚在 「隨園詩話」裏,有這樣的一段:今人稱曲之高者曰郢曲,此誤也! 宋玉

是 日 郢之人, 薤 客有 , 和 能和 者數百人; 歌 於郢 下曲而不能和妙曲 中 者 其爲陽 則 歌 春 者 白 非 也 雪 郢 人也 0 , 以其所不能者名其俗 和 者不 0 過數十 又曰:「下里 人; 引 ,不 商 巴人 刻 亦 羽 或 訛乎?」 , 雜 中 以 屬 流 而 徵 和 者 , 數千人; 和 者 不 過 數 其 爲陽

並 夠 省 首 和 歌 曲 能否定了 唱 下里 9 在 古代指 的名稱 巴人 起 爲蠻夷 , 0 9 郢 爲最 由 「古文評 人善 此 看 所 低 歌 來, 居的 級 的 註 之說 說郢人善歌 地 歌 的註 方 曲 0 0 0 下里巴 解謂 其 實 , , 「二曲名,是曲之最 也並非 人,就是指質樸無華的鄉村 下里是指樸素的 不對 。袁枚說郢 鄉村 下者」;這是說 , 人能 巴人則指巴 和下 歌謠 ·曲而 0 許多人都 , 不能和 下 蜀之地 里 , 愛聽 巴 妙 曲 人 9 加 9 這 是 四 且 也 能 III 兩

是感 作的 柩 者 所唱 情 陽 化 短歌行」 的哀 薤 的 抒情 露 歌 , 所說 註 歌 ; 歌 曲 解 謂 詞 9 9 內容是 愛聽 「對酒當歌 曲 而 能 名 一人 和 , 小,人生 生短 唱 是曲之次下者 者 , 促得有如薤葉上的 當然 幾何 八人數 9 譬 0 薤音 較 如 少了 朝 露 械 露 9 去日 珠 0 陽 9 瞬 苦多」 阿 即消 是 地名 ; 滅 , 正是演繹 薤露則! 。三國 此 時 是 意 代 喪 歌 , 0 曹 這 , 是 實 操 在 所 扶

清 新 陽 春 白雪 精 美 的 藝術 註 解 歌 謂 曲 0 愛聽 曲 名 而 , 是曲 能 和 唱 之高者」 的 人, 更爲 0 陽 稀少了 春 與白 雪 , 實 在 是兩 首歌 9 文詞 優 雅 9 風 格

引 起 商 , 刻謂 刻羽 按鉤 雜以 , 流 盡腔板而出之也。」 徵 , 註 解謂 「用 商 這樣的 調 , 羽 解說 調 9 間 ,只是按照文字內容,作 以 徵 調 , 流 行乎其間 , - 牽強的 是 曲之最 解說 高 者 0 其錯 引

動 詞 處 , 在 於 把各 個 音 名 (商 -M 徴 , 當作 是 調 名 , 叉把 引 刻 -流 = 個 形 容 詞 當 作是

動 是 壯 流 聲 其實 士 動 音 的 搖 去 徽 , 引商 分 音 動 不 不 , 復還 是指 定 卽 0 是 說 有 升 時 高半音的 得淺白些, , 是用 降 低 半 音 商音 變徵之幹」 實在是歌不成聲 , 有 U 刻 時 羽是指 口 ; 復 所謂 本位 較爲尖刻的 ,唱音 行 9 徵 故 稱爲 , **示準** 並 不 流 羽 是指 音 微 0 , 也就 音 史 調 書 是 很 升 記 高 高 載 9 而 荆 4 音 是 軻 說 在 的 唱 羽音 易 時 水 情 所 0 緒 流 唱 激 的 徵

是歌 引 階 徵 商 , 調 曲 便 是 所 刻 9 當 加 商 用 M 作 的 入了 0 角 是 音 如果角 變宮與 階 歌聲高 、徽 名稱 音 -30 低 升 變 的 高 徵 例 , 分別 五音之中 4 如 0 音 所 , 以商育爲主的 謂 0 . 這樣 便可 變 , , 就是低 稱之爲 解釋 常用降 , 音階 引角 低半 就 半 使讀者 音 音 或 的 , 的 就 意 刻 越讀 稱爲 角 思 ,是宮與 0 0 越 商 註 商 調) 胡 解 -把 羽 徵 ;又把不 各個音名 兩 0 音 西 域 , 則 琵 常 琶 司 , 的音 誤 傳 用 升 爲 入 階 調 高 中 名 名 4 或 稱 音 的 (調 , ti 例 聲 名就 故 音 如

爲最 高 宋 玉 級 認爲 音 「樂價 民 間 値 歌 心評定 曲 價 値 最 9 果眞 低 , 是如 抒情 itt, 歌 曲 劃 分的 價 值 嗎 稍 高 , 数 術 歌 曲 屬於高級 級 , 變 化 更爲 複 雜 的 歌 曲

害他 同 ; 音 樂 實 境 是用 在 變 不 更 來 必強分貴賤 充實生活的 , 情感 亦 異 藝術 0 , 兎兒. 對於音樂於 在不 在地 F 同 賞的 場合 跑 9 魚 材 9 兒 料 不同情調 在 遇 水中 擇 , 游 皆 ,就 刊 各適其 各適 需用不同的 其 適 適 , 9 根本 音樂 愛 其 無分高 所 0 聽者 愛 性 只 K 要不 格 马 , 各有 商 會 刻

近 曲 羽 傲 彌 , 雜 高 今日 以 , 其 流 觀之 和 徵 彌 的 寡」 樂曲 , 遠 離 , , 羣 實 只 眾 在 是 , 帶 外 孤 有 在 高 傲 技 獨 態 巧 處 的 0 後 變 , 實在是不合時宜了 人評 化 , 史, 並 不 謂 能 宗玉的 靠 它 來 老 把 師 內 在 (屈 的 原) 價 値 之言近 提 升 0 怨 宋 , 干 而 所 宋 說 玉 的 其

以 的 0 曲 民 間 佳 和 歌 有 眾」, 曲是 言 ,「大樂必 我 其崇高 們 祖宗留 地位 易」 傳下 ; 9 決不 來的 這 是說 是那 財 產 , 些徒 9 最高價值的音樂, 具 有外表技巧的樂曲 有山遠水長的 親切 並不 所能 感情 是 艱 取代 ,乃是人人心 深 枯 燥 的 , 愛的 而 是 易 佳 曲

二一寒盡不知年

火車 廂 裏 擠 滿 4. 羣郊遊的小 學生,興高采烈地齊唱着 「杜 鵑花」。「淡淡的三月天」的活潑

歌 聲 ,把 我 朋友對孩子們說:「杜鵑花的作曲者,也在這列車上,你們可會見過他?」孩子們好奇 的 心 靈 帶 :回四十多年前的抗戰期中,使我有無限的感慨

我的

地 題大眼睛,遍看車廂之內,一邊追問着,「他在那裏?他在那裏?」

一位女孩子就指我的朋 家的學生 一;這位 作曲 家必 是很老了, 友在 撒 謊 那能來搭火車呢?」又一位小女孩說:「他老人家不會來乘 U 她說 :「爸爸

告訴我

,

他的音樂老師的

老師

,是這

位 作曲

搭三等車 的 , 他必是給人扶着來坐到頭等車厢裏。」

夠 老 聽起來 , 不配成 ,「爸爸的老師的老 爲「爸爸的老師的 老師 師的老 的 老師 「師」,必然是老不可當。我不禁自忖,看來,我實在 0 談話 只 (能至此 結 束了

有 一次,我在香港珠海書院的會客廳中 ,正在與兩位昔日同班的學友敍舊。他們是從美國返

訴 香 我 港 探 , 可 親 有 , 什 順 麼駐 路 來訪 顏 妙術 。與我見 ? 其實 面的第一句話 ,那 有什 麼妙 便是,「 術 ! 只 别 因 來五十多年了! 尚未染上老 人病 你 仍如 , 衰容未 昔日 顯 樣 年 輕 , 告

帶來 之情 又如 閣 下 此 函 這 TF 使 件 相 兩 可 在 ,其中 是黃 廳中各 像 位客人不約 此 時 , 我 友棣先生?」 9 們 有 另 人都哈哈大笑;雖 歌 來 正 而同 在 了兩位 詞 猜 , 專 想 , 看他 誠敦 喜極 客 , 你 人 詩令尊 可 而 們 , 叫 然笑的 能 的 他 是 拘 們 ,「怪 他 爲敝校作校歌 謹 遠站 的 様子 原因各有不 令郎 不 在 得 門邊 , ,果 我 面貌如此相像!」 就 9 然給 。我曾見過令尊的 給 向 他 我 但 我 仔 們 們 開 開 細 心 猜 玩笑 端 的 中 詳 了! 其 , 9 中 竊 照片 我是 竊 一位說 他們 私 責 議 , 今見 分別 的 : 友 ; 禄的 然 欣 你 喜 我 後 之態 如 奉 走 大 此 父親之命 前 年 間 得 0 我 意 ,

說 三日 或 | 父說 內 這 得 你 玩笑,開得實在有點過份了! , 你們必 們已 好 經 行之 做 可收到新的 了! 匪 艱 他們 , 知之維 校歌 始 終不 0 製」 明白 我必須趕快打圓場才好!於是我對客人說:「把函 他們感激不盡 , 這 我 的 是 話 好 例 0 事 , 並說: 實上, 人們總是能行而未能 「容日我們再來親 向 知 令 9道 我 件 謝!」 的 我

,

同

,

程

度

則

毫

無

岫 的 生活 而 並非駐 規 H. 在五 律 虚 化 不 受補 顏 年前 不 有 會 ; 術 温用 難怪 9 而 生命 看清楚中 親 是因爲我經常 友們常 之力 說 ; 逐 , 僥 生活在音樂境界中。從幼 倖 看 保 你 這隻 存 了一 病 點活· 猫 並非 , 用 力 油浸 9 足以 , 至長,我都 也不 應用 能胖 在 音樂創作 起 是 2體弱 來的了!」 之上 多病 只 痩 因 骨 我 嶙

自從

7

,

我

國音樂所用的音階

,

西方的大音階與

小音階

,

而

是古代傳

勤 得善心人士賜助,然後得赴歐洲求師,苦練六年,乃能完成理論 期待 來的 勞工作之中 各種 期待 調式;我便盡力設法研究中國 ,似乎時光已經停住 。抗戰完畢,又遭山河變色, 丁小心 埋上未曾變老,所以生理上也就暫 風格的和聲方法。抗戰期間 流浪他方,仍然只能期待 ,創作各種 、期待 ,此一心願 1緩變 樂曲 0 直 老 無無 至 , 用 喘 作例 法 息 稍定 達成 ,獲 ,只 0 在

能 心 有 忘記了老之已 所成,射能 , 奏得開心, 據說憂愁 煩 中 聽得開 的 至 惱 ,用以助人,便能撒播快樂種籽。作得好歌,心中感到愉快;看見眾人唱 ,令人容易變老;但在全心求進的路上,實在並非盡是憂愁而是充滿喜悅 心,自己便獲得全部開心的總和,於是倍覺開心。活在和諧境中 , 使 得開 。學

朱熹爲之解說 能 老已至而 夠全心嚮往於其目標,必然能夠忘食、忘憂;能給世人撒播快樂,生活於詳和的境界裏 論 不愁 語 記述孔子所說的話,「發憤忘食,樂以忘憂,不知老之將至。」(「述而」, ,「未得 , 苦來襲而不憂;這實在是養生之道 ,則發憤而忘食;已得,則樂之而忘憂。」這個解說 , 極 爲正 確 0 第七) 於是

我解釋爲 云 己日日開心。並非自己不會衰老,而是自己忘記了變老;這也就是青春常駐的秘訣了 山 喜愛翻 中無曆 「捱 盡了生命裏的 日,寒盡不知年」;不看曆日,自然不會嘆息歲月催人老。詩中「寒盡」 看月曆, 計算何日是生辰; 這最能促使自己老化。 雨雪 風 霜」;獲得 成就 ,用以助人,可使眾人天天愉 唐詩, 太上隱者「答人」詩 快 , 也就 兩字 能令自

一二 歌聲魅力

未明其中意義 西方 因爲它與唱歌有密切的關係。許多愛樂的朋友們,看見音樂會節目裏有關 藝術作品 , 故以 的 9題材,常採自 此相問 常採自 ;在此特爲 希臘神話 解答 與 ,並說明我們對流行歌曲所應取 羅 馬 傳 說 ,尤其是音樂作品 ,經常 的 態 於塞倫 提及 度 塞 的 (SIR-

低 風 的 有去無還 級 情 岸 趣 邊 9 就指 味 倫 唱 9 0 (在 歌 出 流 因此之故 行歌 希 頌 艷 淫 麗 臘 曲 的 神 ,世人 歌聲 話裏 是妖女塞 , 才 , , 配 稱那些用甜美歌聲惑人的美女爲塞倫 迷惑過路的船上水手, 譯名常用 稱 倫 爲 的 塞 歌 塞蕾尼 倫的 聲 0 其實 歌 斯), 整 , 流行歌曲也並非皆屬塞倫的歌聲; 使他們慾念狂升, 是 人 頭 鳥 身的 。有 妖女 急欲登岸 些人,憎惡流 , 能 變 形 ; 爲 美女 只是那些偏 行歌曲之賣 經 登岸 , 躺 在 , 必 海 於

答這 從事 個問 音 樂教 題 育 ,最好先看 的工作 者 看希臘神話 , 經 常被 人問 中 的記 及: 爲了社會安寧起 見 , 是否應該嚴禁塞 倫的 歌聲?

猻 9 另 希 臘 是木 神 話 中, 馬 屠 有兩次敍述塞倫 城以後的英雄風德賽 歌蜂 , 0 兹分別說明之: 都與英雄 避渡海的 事蹟 有關; 是渡海 取金羊 皮的英雄

來 領五十位英雄,乘坐大船 雅 遜 (IASON , 或寫爲 JASON 「阿爾高」,渡海取金羊皮,歷經許多險阻,終於成功而 · 有譯爲伊亞遜, 或依阿遜; 譯爲雅遜, 更爲簡明) 還 0 這 是其

中

一段:

斯 她 渦中提起 (BUTES) 助 們是 ,只好懷着悲傷心情,繼續航程。····· (ORPHEUS) 呵 ,從船尾刮 人頭鳥身的妖女, 爾 高 ,投落在西西里島的岸邊;從此他就居住在島上。阿爾高大船上的英雄們,以爲他已身 , 大船的 聽到妖女的歌聲,不能自持,躍身入海 起一陣戶響的烈風,使妖女們的歌聲 立刻彈起他的硻琴,用聖潔的琴韻 英雄們 常以歌聲害人。當妖女們的歌聲傳遍遠近,船上的一位超羣歌手 ,乘風破浪;不久,他們經過滿佈花草的綠島 ,掩蓋掉妖女的歌聲 , , 隨 泳向島 風 而逝 上要追捕 。此 時 妖女。 , ,這是塞倫棲息的 船 0 同 上有 幸 時 而 ,天上諸 女神 位英雄 把 他從漩 奥 部 神 地 特斯 也 佩 方

來

領眾人航經妖女島。她們化身爲美女,躺在岸邊 ,使他們聽不到妖女的歌聲,逐能專心搖槳前進。奧德賽一聽到妖女們的歌聲,心裏就燃燒起 口奥德賽 有 戒 備 , (ODYSSEUS, 或寫爲 命其同伴 , 用繩將仙綁在桅杆上, ODYSSEY, , 使他無法走動; 又用蜜臘將水手們的耳朶封 有譯爲奧德賽斯;譯爲奧德賽 曼聲歌唱; 岸邊滿地都是受害者的白骨 , 更爲簡 明) 。奥

遠 奔 赴 離 此 她 島 們 的 , 聽不 慾望 到 0 妖女 他 忍不住請求同件們 歌 聲 , 然後把他 上鬆了綁 解開 繩 索 9 又把眾 不,讓他 人封 上岸;但 耳 的 臘 同 伴 除 去 們 ; 把他 這才 縛 逃出 得 更 牢 生 芜 0 直 至 船

耳 的 , 又把自 歌 從 聲 這 ; 兩 這 己 段敍 是 緊 緊綁 積 述之中 極 性 在 質 桅 9 我們 的 杆 以攻爲守, F ; 得 這是消 見 兩 位 這 極 英 就遠 性質 雄 逃 勝 的 脫 於被 防 妖 女的 衞 動 方法 方法 地 徒 0 作 雅 , 防 全不 遜 衞 則 了 用 相 更 同 壯 0 奥 麗 德 的 音 賽 樂 用 , 臘 對了 掩 蓋 3 眾 妖 人 的 女

由此,可以啟示我們,對流行歌曲應有的態度:

11 別 (-) 人 去 禁止 聽 ; , 是效果 用 繩 緊 縛 甚 自己 低 的 於 辦 法 桅 杆 0 上, 應該 是禁止 用 更 好 的 自己登岸 音 樂去 勝 ; 這 過 此 塞 消 倫 極 的 的 歌 禁止 聲 0 用 , 都 臘 不 封 是 眾 好 人 辦 的 法 耳 9 是

張 培 煌 磬 陶 的 醉 IF. 植 感 義 更 聖 動 , 又能 多 了 雅 更好 音 地 猻 樂 獄 使 的 的 河 諸 船 9 唱 水停 上, 神 掩 奏者 , 蓋了柔情宛 連 止 奥 冷 流 佩 創 酷 動 鳥 作 的 斯 , 叉可 者 復 是 轉 仇 , 的 使野 位卓 女神 以實 妖女歌 獸 越不凡的音樂人材。傳說 9 踐 溫 都爲之落淚 聲 而 馴 非 0 空談 0 這 他爲了尋找死去了的愛人 就 , 說 0 以 明 在妖女的 積 , 極 我們 而 非 必 歌 他 消 須 聲 的 極 發 中 歌聲 , 掘 9 然後能 優 能 他 , 秀的 身入 使林 奏起 夠 音樂 豎琴 地獄 中 戰 木 勝 之中 、石 , 材 邪 用 悪 , 壯 , 努力 用 都 麗 伸 輝 歌 受

足以 天 戰 + 勝 諸 邪 神 悪 刮 ; 起 必 巨. 待具 響 的 有 烈 遠 風 見 , 的 使 執 妖 政者 女 的 9 歌 力 聲 加 , 援 隨 助 風 9 始 逝 能 0 成 這 功 說 明 只 靠音樂工 作 者的 努力 仍

遂致身陷漩渦之中,惟有期望正義的執政者,賜予援助。

四跳入海中的英雄

,代表了那些感情豐富而理智薄弱的工作者

0

他們因熱情奔放, 不辨是

非,

明白了此,我們不須悪評塞倫的耿聲,只須努力創造更好的音樂去勝過它。

二三 沉魚落雁

陋之故。至於 「髣髴兮若輕雲之蔽月」,蔽月也就是閉月 般人的解釋,是說女子的容顏美麗 我國 的民間傳奇小說,描寫女子貌美,常用的字句是「沉魚落雁之容,閉月羞花之貌」 「閉月羞花」的成語, 則是由曹植、李白的詩句演變而成 ,魚 見了就要沉入水底 。 李白的「 詠西施 」云,「秀色掩今古,荷花羞玉 ,雁見了就要跌落地 。曹植的 上;因 「洛神賦」 爲自 。照 云, 慚 醜

顔」,遂成羞花的成語

昭君出塞和番 言,人人都明知其爲虛構;但因其優美,誰也不忍去否定它。 月兒見她嬌美,也躲入雲中去;黛玉風姿綽約,羣花與她相形之下,也自覺羞慚 魚兒見了她就愧而下沉;塞外的雁兒,見了昭君,也驚其艷麗 小說家們更進而將此兩句 ,貂蟬施美人計 成語,分別安排描繪我國古代四位傳奇性的美人:西施助 ,黛玉葬花自憐;於是將這兩句 成語 ,不禁落下;貂蟬 解說爲·西施在溪邊院 。這些小說家之 在鳳儀亭拜月 越 復 紗 或 9 ,

四者 見了 熟知天下之正 美人, ,「沉 也立 魚 刻奔 色哉 落 云 雁 逃; ! , _ 的 這段話 所謂 毛 原 婚,歷知 意 美 ,與 是說 7 姬·人之所美也;魚見之深入,鳥見之高飛 到 1 此 ,魚兒見了美人就躲藏,鳥兒見了美人就 說家所言 有何標準呢 , 全相背馳 ? 世上 的是 。且讓 非 我們 曲 直 查明 , 又憑什 其 出 ,麋鹿 麼 高 處 去 飛 評定呢 而 便 見之決驟 去 山 瞭 ? 解

去 本意 判 由 斷 看 事實 來 教育之功 , 上,眞 用 閉 , 絕不 、善、 月羞 花 可 美之認 小 0 來描 識,並不 寫美人, 能只靠天賦智慧;人間 尚 有詩句可憑;用 「沉魚落 的是 非 雁 曲 _ 直 來 , 描 也 寫 不 美 能 只 則 是

所以只 別 几 兒 使 種 兒看見枯樹 0 用 人歌 漢克 不 到 覺 誘 同 達 + 得 惑 的 家 年 9 古怪 與 中 語 在 前 0 人威迫 這首 態 . 北 , , 鳥 有 演 小 平 圖 的 趣 唱 兒 雲 敍 演 洲 事歌 (唱) 語 H 0 , , 唱 都認爲 調 位聲 經 到 是平 出 氣絕 0 的內容,是描述 結 現 當 樂家 穩的敘 尾 身亡了。 是索命的 時 0 當時 所 9 , 到中 說 唱 的 流述,二 及 的 聽 此曲 病 魔王,所以驚惶 曲 國 演唱 眾們 兒氣絕 父親抱着病 1 是父親 的 有 1件奏琴 , 舒 因爲不懂歌 魔王」 伯 , 唱書眼 的安 特 摩 重 所 慰 呼喊 的小 , , 作 描 淚 , 此 的 兒, 汪 詞 繪 爲 , 藝 父親就 汪 內容 是 寒 舒 術 病 風 在冷 伯 , 歌 聽 見的 捲 9 特 (就我 也 在馳 的著 者嘻哈大笑, 地 風 示明 驚 , 寒夜策馬 呼 馬 騁之中,不停 記 名 白 蹄 作 憶 , 四 刀山 忙 品 , 種 是 碌 似 奔 , 實在日 歌 乎 語 神 ; 馳 唱 態 秘 返 詞 是 是極 的 的 者 地 家 女 作 用意 整 安 魔 則 者 , 王分 慰 途 是 用

欣賞 經 藝術 學 習 9 9 當 常常如 然也 是 此 只 ; 見 只 因 個 無 紅 知 個 綠 逐鬧笑話 , 個 出 個 入 如果 。教育之功,不能缺少 西方人士來我國 看平劇 0 從下 看 列的 到 關

可見欣賞音樂,須先教育的重要:

臣之所以 說 知 徵 世 到將來身後的蒼涼黯淡,「於是孟嘗君泫然泣涕 富 道 ,微揮 孟嘗君 貴 國 人物 能令悲者 時代的孟嘗君 羽 (漢 角 是一位有權 如 9 , 切綜 图 ,有先貴而後賤,先富而後貧者也。」 何 能使 向 9 而 他聽琴一 成曲 勢、有財富的官員 (田文) 問琴師雍門子周 新序 。孟嘗君涕浪汗增 , 而 感悲傷呢?雍門子周於是對孟嘗君說 「說苑」 他 雄 9 欷 霸 ,「先生鼓琴, 而就之曰:「先生之鼓琴,令文若破 ,承睫而 方,經常養着三千食客, 於是他向孟嘗君描述目前 未隕 亦能令文悲乎?」 。雍門子周引琴而鼓之,徐動 :「臣 何獨能令足下悲 爲眾 的榮華富 我 人所 們 擁 讀 國亡邑之 貴 戴 歷 ,漸 史 0 這

周 先用 要人人都能真正欣賞藝術,準備工作乃不可少。音樂教育就是要爲此而獻出 對於未 就 智上的 好比 解 通 說 說服 有 過教育之力 來替 未曾裝 內 孟 , iù 爲他做好內心準備,然後乃能用感情聽賞音樂;這是正確的教育 準備的聽眾,音樂是無法使他感動的。聽樂之前,必須先用適當的解說 嘗君打開 上軟片的照 ,使人人皆能認識真 心 相機 扉, 然後爲他演奏樂曲 。縱使照相機是最佳 、善 、美的真諦 , 產品 故能獲得完美的效果。 9 , 然後音樂的 沒有軟片 , 也就 功效 沒有 全無成績 , 乃能 心力 方法 內 顯著 il 刊 準 , 備的 雍 這 發揮出 是經 而

是

人

四 先生不及後生長

經 地 對 雙小 姊 姊 說 姊 妹 , ___ 在 現 草 在 地 你比 E 玩 我大 耍 , 八歲 兩歲, 三年之後 的 1 妹妹 跑 得 , 我就比你大一歲, 輪到 滿頭 大 汗 , 姊 姊 IF. 在 替 她 我做 擦 汗 姊 0 姊 , 妹 替你 本正

T 做 作 纏 姊 身 在 , 的 對 11 於 學 淮 生 修 , 學問 用 這 之事 句 話 對 , 就 老 從 師 訊 此拋了錨 , 眞 的 ; 可 而 能 小 成 乖 爲 乖 事 們 實 則 0 何 天天銳進,不久之後 以 如 此 ? 因 爲老 師 任 , 一教之後 眞 的 , 被

也 就 狗 低 學 拖 劣 們 到 老 常 0 見學 老 師 0 的 較 生 淮 低 們 修 班 進 步 的 , 實 學 很 在 快 生 追不 而 , 進少 老 品 寧生 很快 們的 的 教學方法卻 , 進 成 度 績 ~;恰 很 高 似 是 ; 停滯 小 班 妹 級 妹 愈 不 前 拖 高 着 的學 ,原 狗 兒 生 因 散 , 老 步 老 師 , 師 經常 就 教 得 是 吃 , 成 活

喪

0

IL 於學 爲甚 老師 術 研 究 的學問功夫停滯不前呢?一個人給生活的雜務纏身,給繁重的 ; 若 能保持敬業樂業的精神,常存努力求進的心願, 則可 以自 職 責 強不 磨 難 息 , , 誠 免於 然很 難

話 感 中 與功 輕 9 鬆 常 課 愉 見 與 全無 學生們 快 渦 ; 許 很少會 多人 關 係 閒 談 0 ., 到了學 瑣事 想 自從 到 , ,尤愛大發牢騷 做了老師 歲月 期考試 蹉跎, ,就只求應付塞責。學生 之後 受害者乃是自 , , 就不再閱讀 以罵人爲樂。也有些老師 己 書籍 0 ,也不再有追求進步 們 對於這些少予家課作業的 , 上課常說笑話 的心 情 , 老 而 0 師 這 在 此 課 , 笑 室

了 由 牛 不 創 好 起 感 的 這 呢 樣 , ? 這 可 他 的 他 就 以 們 老 害 成 經 們 師 得 爲 常 懶 , 於進修 只是懶 夠 世 稱讚 界第 慘了 學 生 , 漫 成績 自知 流 工作 人材 優 無法把學生教好, , 秀,說 不 1! 負責 學 生們對於這 是已經達到 任 , 欠缺敬 於是轉換方向, 種讚 業 成熟境地,不需再 精 美 神 , ;還不算最 必然感到飄飄然 盡力討好學 練基 壞 的 礎 功夫 生, 種 , 以爲 0 使學 最壞 , 可 自 以 牛 的 放 眞 對 老 的 膽 他 師 自 是 發

曲 主 老 題 有 師 我 3 也 三天後就要交出鋼琴奏鳴曲 是 曾親 相當的 由 為身受教 當 地 經 驗 或 一立音 於這 ; 只 樂院 因 種 我仍 老師 介 感基 紹 , 所 0 受的 第 這 一礎 位 未夠 章 老 痛苦 穩 , 師 固 使我又忙又亂 態 , 至今記 度 , 很 故 拋 好 憶獨新 開 , 看完我 工作 0 作 , 0 赴歐洲 好之後 的 對於樂曲 作 品 求師 , 立. 創 極 刻 表 作 0 最 沙亚 滿 , 初 在 意 找 , 呈上 到 給 的 多年 我 審 兩 位 杳 個 前 作 樂

佳

運

氣

叉讚 好 顯 裏 # 費 仙 威 演 意 的 , 很 風 爲 H 我 低 , 11 了 傑 音 我 11 托 狺 他 H 要 對 地 種 認 位 求 審 鼓 遠 爲 我 進 深 閱 行 勵 便 行 造 了 . , 甚 他 9 虚 不 , 不 榮 感不 11 的 夠 並 再 11 菲 中 恩 流 去 的 生 愉 暢 要 快了 F 設 們 來 然 9 正 聽 後 課 計 來 自 期 讚 大 J 1 9 美之辭 也 許 讚 他 望 0 計 X 老 我 1/2 適 1 囑 師 作 用 我 賜 得 同 0 我 我 於 的 多 成 别 作 印 當 績 或 人; 家 幾 用 傑 然 首 的 Ó Ш 9 將 但 中 方 知 卻 來 法 基 這 或 詩 使 作 就 礎 , 我 以 品 詞 欠 使 名字 求 的 佳 我 IL 頭 獨 改 深 作 部 進 唱 例 感 失望 噁 在 曲 ; 如 節 但 0 , 我 他 目 可 和 0 我 衷 表 在 卻 絃 他 IL 上 要 選 遠 我 澤 感 的 道 9 謝 拿 學 作 欠 而 牛 缺 來 這 大 位 或 作 曲 原 , 老 内 則 交 品 , 出 作 師 樂 9 , 展 T 樂 的 學 H

材 師 乃 没 我 有 的 料 轉 書 來 , , 這 就 在 學 而 換 套 , 幸 用 是 作 + 書 是 而 7 很 後 老 年. 林 曲 , 在 深 來 師 前 次 姆 的 的手 給我 日 斯 次聽 爲 他 基 H 9 法 助 他 我 音 初 經 刊 力甚 薩 去 入音 便 在 樂 重 處 建 拿 川 音 會 樂院 夫著 大 作 去送給 樂院 理 之時 的 曲 9 作給 老師 的 的 讀 , , 基 便被 他 遇 完 管紋 我 馬 礎 七 到 0 各 看 派 他 年 3 樂配 拉 图 占 至今乃 付 0 9 憑 教 我 出 TF SI 此 授 器 這 望 在 比 基 能 位 外 法 0 進 西 馬 礎 準 老 , 備 尼 各拉教授開 備 感 , 帥 9 考 亚 逐 應 班 激 遍 畢 的 助 考 之情 中 業 學 尋 我 畢 各 試 生 0 跳 業 他 大 , 0 , 始 溢 出 感 書 試 他 與 愚 並 到 於 店 我 0 說 味 不 學 於 言 及 談 , 的 給 是 表 不 總 最 得 境界 我 到 無法 0 近 很 , 作 他 甚 細 處 融 大 帶 麼 談 找 ; 處 治 曲 這 他 我 材 到 尋 0 實 料 的 找 他 去 9 0 在 卻 拜 那 經 是 9 算 給 歷 時 套 所 由 是 英文 其 我 以 我 這 9 我 乃 第 手 很 付 或 的 告訴 譯 好 邊 淺 家 老 的 岡 保

此

悪

果

經 看 太遲; 過 見 一番拼 蝶 倘 兒 若 在 老 此 命的 生是完結了!「愛之適足以害之」, 繭 師 太早給 中 掙扎 掙 扎 學 9 9 生自由 就欠缺了基本的 便 動了憐憫 發 展 之心 ,到 力量,爬了出來,卻無力 頭 0 她 來 ,實 急忙剪開 在 這是好例 是有 繭兒 百害 ; , 讓 而 皆因教導無方、 蝶 無 飛翔 兒輕易地 利 。恰似 0 這 時 爬了 放縱 那位 , 要再跑 出 好心 來 -姑 0 息 但 的 H 蝶 繭 11 , 兒未 於 去 妹 是種 9 妹 曾

跨 在 孔 傳 子之上, 說 清朝 藝人袁枚 乃是不合禮法之事 ,幼年嬉戲 0 ,一不小心, 老 師 用隱喻作出 跨 過孔子的畫像 上聯 ,命他 0 老師很生氣 試 對 , 告誡

目瞳子,鼻孔子,瞳子豈在孔子上?

袁枚才思敏 眉先 捷 生,鬚 , 不 久對 後 生, 成 , 獲 先 生 得 不 老 及 師 後 嘉 生 許 長 0 對 0 云:

步 師 長 的 但 這 必 副 對 須知所振作 聯 師 , 長 可以 9 ,自強不息 應 用 該 爲 把學生的根基 後 來居 ,不斷求進 上 建 的 穩 註 ,不要讓小妹妹三年之後就做了姊 腳 以 0 便 事 他 實 們 上, 來 日能夠 後 來應該 發展得 居上; 更好 否 0 姊 就 則 是 世 爲 界 了如此 如 何 能 ,爲 有 進

二五 琴曲「胡笳升」

詩 這 人的 些詩篇譜 於音樂境界的 成 朝 就 詩 成樂曲,實在是想藉音樂之力,幫助讀者進入樂境之中,從而更深切地認識我國古代 人李頎 描繪,極爲精湛;與白居易所寫的 (公元六九〇年至十五一年) 寫了一首記述古琴演奏的詩「聽董大彈 「琵琶行」,皆爲描寫樂境的傑出 作品 胡笳

邊草 必須先讀蔡文姬所作的「胡笳十八拍 聽董 漢使斷腸 大彈胡笳弄」 對歸客」 ;這 的詩 四 篇 句 , , 0 概括 開 始 地 就 寫出蔡文姬的悲慘 說 「蔡女昔造胡 笳聲,一 遭遇 0 我們若要了解李頎 彈 -+ 有 八 拍 胡 這 首 落 淚 沾

兵荒 回 來 蔡琰 馬 以治文史。從蔡文姬方面看來,以前是流落胡人手中,思念故鄉;後來則是要與親兒生離 亂之中 (文姬) , 爲胡 約生於公元一十二 人擄 去 ,被迫 嫁 肌 午。她是東漢著名文人蔡邕之女, 匈奴的 左 賢 工,生 有二子 。十二年後 博 學高才 , 曹操遣 9 精 人 通 去 音 把 律 ; 在 她

梅

花

0

死別 八 祖 拍 郧 來 , 歸 , 弄 把自 後 回 祖 來 是人皆 的 己的 國;所以對着漢室遺來的使者 琴 師 悲 |熟藏 傷遭 們演奏此 的琴曲 遇 , 按胡 曲 名稱 , 只 笳的 奏而 **凄凉音調** 不 唱 ,實在是陷 , 稱 , 爲 作 「胡笳 成 + 入 八段 左右爲難的 弄」 歌 ; 詞 , 弄 用琴聲 困境 是琴曲 。終於 和 唱 的 , , 取 她 通 稱 名 隨 漢 9 胡 使 例 笳 口 如 到

清 楚 今將這-0 原詩 中 十八段歌 的 「今」 詞內的 字, 只是 重 要 歌 句子摘出,讀者就容易明白其內容; 唱 時 所用的襯音 , 今皆 省略 , 以利 閱 按此去讀李 讀 **預的詩** 就

(-) 蔡文姬: 天 不 仁 的 , 悲 降 痛 離 開 亂 場白 地 不 仁 , 使 我 逢 此時 0 遭 惡辱, 當 告誰?心憤怨, 無 人 知 (這 是

戎 羯 逼 我 為 室 家 志 推 13 折 悲 嗟 (這 段 是 敍 述被迫 城與匈. 奴的左賢王)

(=) 越 漢 國 , A 胡 城 ; 亡 家 失 身 , 不 如 無 生 0

,

自

0

(四) 有 無 生命 日 無 的 夜 人類 不 思 我 0 這 鄉 句 土, 的 禀氣. 意思就是說 含生, 莫 ,我是人類中之最苦者 過 我 最 苦。 (詞 內的 「禀氣含生」 是指 有血 氣

(五) 雁 南 征 , 欲 寄 邊 13 雁 北 歸 , 為 得 漢 音

(1) 冰 霜 凛 凛 身 苦 寒 , 飢 對 肉 酪 不 能 餐

(七) 日 暮 風 悲, 邊 聲 四 起 • 不 知 愁 13 , 説 向 誰 是

(7) 為 天 有 眼 , 何 不 見 我 缅 漂 流 ?為 神 有 憲 9 何 事 處 我 天 南 海 北 頭 ?

p

(+) (九) 城 天 無 頭 烽 涯 火 9 不 地 曾 無 滅 邊 , 弱 我 場 13 愁 征 戰 9 亦 何 時 復 歇 然 ? 0

把 少州 帶 以 上十 口 祖 段 或 0 , 曹 都 操 是 與 敍 蔡 述 邕 自 原 己 陷 屬 坐 身 友 匈 奴 9 故遣 3 H 夜思 人把 蔡 念 班 故 贖 鄉 口 而 ; 無 於 法 是 南 便 歸 使 0 母 下 子 列 各 訣 別 段 -, 骨 是 內 敍 分 述

離 漢 使

(#) E 居 月 諸 在 戎 聖 9 胡 人 寵 我 有 二十 , 鞝 之 育 之 不 羞 那 9 敗 之 念之 生 長 邊 鄙 0

(±) 勿 遇 漢 使 稱 近 詔 , 谱 + 金 , 贖 妾 身 , 喜 得 生 逻 逢 聖 君 9 嗟 别 稚 子 會 無 因 0

(生) 不 謂 殘 生 , 却 得 旋 歸 ō 撫 抱 切 兒 9 泣 F 沾 衣

0

盆 身 歸 國 9 兒 莫 之 隨 15 器 懸 . 長 如 飢 0

生 子 母 分 離 意 難 任 , 生 死 不 相 久山 , 何 處 尋 ?

9

歸

故

鄉

舊

怨

,

新

怨

0

泣

,

胡

獨

殃

?

是

(出) (共) 今 時 别 子 土 3 無 , 平 漫 長 血 仰 頭 訴 A 蒼 蒼 , 歎 為 生 我 闌 罹 此

(大) 去 胡 加加 本 懷 自 出 胡 中 緒 , 來 緣 琴 時 别 翻 兒 出 音 思 漫 律 同 0 + 当 九 1 重 拍 得 9 曲 長 雖 安 終 響 息 有 餘 欲 絶 9 思 淚 無 窮 干 0 這

明 胡 笳 + 八 拍 , 是採 取 胡 笳 所 奏的 音 調 9 用 琴演 奏出 來

聲」 頎 鳥 在 珠 詩 部 中 所說 落家 鄉 「古戍蒼蒼烽火寒,大荒陰沉飛雪白」 遠 , 邏娑沙 塵哀怨生」 , 所有 素材 9 , 皆是採自 「嘶酸 I 蔡文姬: 雛 雁 失羣夜,斷 的 史 實 絕胡兒戀母

卽 是琴 師 詳 董大 悉 李 頎 ,給事房琯 這首 詩 「聽董大彈胡笳 , 以及作者李頎 弄 ;他們都 , 兼寄語 房給 生在蔡文姬六百多年之後 事 , 首先該 介紹 詩 中 有 關 的 位 物

玄宗時 北 重 風 吹 董 雁 天 9 ,就 雪紛紛 舉 「有 是董 道 。莫愁前 一庭蘭 科 0 , 爲當時人人敬重的琴師 路無知己,天下誰人不識 他 的 詩 與岑參齊名,曾作 。詩人高適 君 首「別董大」的詩云,「千里黃雲白 0 因爲董大是著名的琴師 (公元七〇二年至七六五 , 處 年 處 都 日 爲 是唐 人敬 曛

0

階 謁 0 , 房琯 房 琯 尚 爲人爽朗 是唐玄宗的吏部尚書 書奏事;屬門下省 ,喜與文人爲伍 ,以有事於殿中,故亦稱 0 在天寶五年任給事。 ,深得眾 人之愛戴 0 -「給事」是官銜,掌管顧 給事中」,位於丞相之下,屬於正 問 應對 , 日 五 品官 1 朝

他 共賞董大奏琴,他聽後 頎 是唐玄宗開元二十三年(公元七三五年) ,作此詩 ,在尾段,特別頌讚房琯品 的進士, 他的 德 高潔, 詩 與王昌齡 這 是文人慣 -高 適 例 齊名 0 0 房 琯 邀

段 始 就 把 房給事的 其 的 中 標 的 題 人品 弄 聽 , 董 字, 極力褒揚,並無戲弄之意;所以,「弄房給事」 大彈 安放在 胡笳 弄 「房 ,兼寄語 給 事」之前 房給事」 ,於是被 ,在一 般的 人誤 语詩版· 解爲 ,實在 戲 本裏 弄房 , 也不曉 欠解 給事 0 得 至於 0 在 是 何 彈胡 中 時 尾 開

笳 物 彈 , 「胡笳弄」 ,更是不通;因爲胡笳是吹奏的管樂,不應說 也 不敢 0 抹 所有 掉它。 唐詩版本, 我期望,此曲之福唱,能喚醒編印唐詩的 都照樣以訛 傳訛 ;似乎黏在 「彈」。「弄」乃是琴曲的通稱 名畫 上的 主理人,挺身而 1霉點, 也都 Ë 出 , , 經 爲之訂 成為 所以應 神 該是

頎 這首長詩,內容可以劃分爲二部份: 福

後學

,

功德無

量

世

敍述蔡文姬的 史實 0

描 繪 董大 奏琴 時 所表現: 的音樂境界。

(E) 讚 美房琯的人品 高潔

這三 部份之中,第二部份描繪得最爲傑出。

華 誦 -0 琴 我的 琴聲 聲、合唱 作曲設計,是用朗誦來做旁白。 是用來替朗 , 三者能夠緊密合作, 則聽者很容易欣賞得詩人所到達的境界了。 誦加以音樂上的詮釋。 到了感情激動之處 旁白之中, 有足 夠的自由 , 乃用 了,給誦 合唱的歌聲演唱 者去 發 揮 其 出 創 來 作的

殊屬不然;因爲我國單音字的平仄變化 等於把 0 羅曼羅蘭 朗 誦 隻鳥 中 國詩篇,其實本身就是歌唱 與 在其所著的「約翰克利斯朶夫」裏,也曾引用此言 一隻馬 司 時 縛 在 輛車 ,本身就是 上;到頭 。 歐洲樂壇, 昔日常說朗誦 來 一種音樂上的變化 , 兩者 必 須犧 性 , 說 其 與 朗 。今日世界各國公認我國的 誦 歌唱是兩 0 但 與歌唱之同 在 我 或 的 時 語 言觀 使用 之, , 就

個互存敵意的世

此 敵 首樂曲,便必能欣賞到古代詩人的傑出成就 對 是 音樂化 故 設 計 的 把朗 言 誦 , 、琴聲 實 在 甚 爲 , 合唱 IE 確 ,三者 0 我 要把 結合起 朗 誦 ,由此而愛護古代詩詞 來 與 歌 , 唱合一 以 描 繪 使用 出 這 首 9 以證 詩 ,乃是 中的音樂境 兩者 我的 乃是 相 界 願 望 0 聽 相 成 能 , 並

利於用 段 調 的 詩中說及 琴 素 進行的色彩變化。用音樂變化來輔助詩境之轉換,最容易幫助聽眾欣賞詩 聲描 材 0 詩中 繪 「先拂商絃後角羽」,我就用 0 至於 所說 , 「空山百鳥散還合 四郊秋葉驚 槭 槭 ,千里浮雲 「商 、「深松竊 、角、羽」三個音,組成樂曲 陰且 晴」 聽來妖精」、「將往 , 就 利 於合唱 裏 動機 的 復旋 與 聲 部 如 用 追 有 作此 逐 情 模 仿以 ; 曲 第

此 托 詩 造 朗 幽音變調忽飄灑 成 誦 員 0 滿 最 的 後 結 段歌 束 0 ,長風吹林 頭房琯人品的詩句, 雨墮瓦」, 以宏亮的合唱歌聲 「迸泉颯颯飛木末 , , 可獲燦爛輝煌的 野鹿呦呦走堂下」, 景象 皆利 , 同 用 可

樸先 或 和聲與作 鍾 與 梅 此 或 指 音 曲 揮 作 作 曲的要點。五十八年鍾梅音女士將合唱曲「思我故鄉」(秦孝儀作詞), 詞 成於民國 , 甚受聽眾之喜愛 成 績 , 製 優 異 成唱片; 五十六年。在五十七年八月我應教育部之邀來臺講學兩月 0 近年 經 並 ,可見處理朗誦 將 過 戴 金泉先生 聽董大彈胡笳 指揮臺大合唱團以及臺北 琴聲、 弄 合唱,三者合一的技術 列入唱片之內,是國光 市教師 合唱 合唱 以說 已 獨 經 專 專 唱 有了 演 曲 明 演 唱 中 極佳的 出 遺 或 楊樹 遍於 忘 風 格

二六 民歌配料

造 或 提 則 的教 倡 , 嫌它題材 嚴 使其藝術化, 育 肅 音樂, 工作 猥褻 於民間歌曲,素無好感;總是恨據歷史上的傳說,斥之爲亂世之樂,亡國之音。 , 乃將民 以掃 ,唱法輕佻;所以常表厭思。 然後才有今日的成果。 除低級的音樂;這實山是樂教裏的清 間 歌 曲填入新詞 , 用 為國 約在民國 民教育的工具 二十年 潔 運 動 0 (對日本抗戰之前) 自此以後 0 直 至抗 興軍興 , 樂人們 , 爲配 努力將民歌改 , 樂人們 合抗 樂人 戦建 正 要

到底,民間歌曲何以會惹人反感?

曲 , 有人認 也 同 樣是歌 爲 , 頌 民歌的 男女愛情 題材常是歌頭男 ;故 ,愛情題 女愛情 | 村並非 , 真正被厭惡的 因言 一詞率直 而 原因 成爲猥 쭃 0 世界上 有許多藝 術 歌

藝術 歌曲的演唱中 有 人認為 , 民歌的唱法側重活潑諧趣 ,尤其是歌劇裏的演唱 , 為了特殊效果, 這種誇張的諧趣 = 略加誇張,便流爲輕佻; 這是不正派的風格 ,也是常見 ;故 0 但 在

趣唱法也不是民歌惹厭的真正原因

拉 ,發 敲 擊的聲響爲過門;例如:丁丁那切切龍格龍格鏘,得兒飄飄飄 民 啦 歌 啦 演 侵唱的件 0 這些 一襯音句子,就是民歌演唱的配料 奏 ,常用鑼鼓節奏,有時也用竹木敲擊。在沒有敲擊聲響爲件之時 ,也是騷擾詩句最甚的材料。喜愛高雅詩 飄,恰似西方民歌裏的 , 唱者 句的 時拉 就 唱

文人們 , 聽 到 這 些龍格龍格 ,就忍受不了。請舉 例說 明之:

下列數首民歌 「春牛調」是一羣兒童圍繞着春牛模型的歌舞,用手摸到牛身, ,是抗戰期間 ,我在粤北連縣所採集,都是農曆新年客家人所唱的 就唱 一句吉利話 歌 曲 ,以祝新

(獨唱) 一手摸到春牛頭,我娘養猪大過牛

好

運

0

歌詞

本來是兩句七言詩

,

唱起

來,加入配料

,

便是這樣

(眾人和唱) 我娘養猪大過牛。 (鑼鼓敲擊,配合跳舞)

這 只是獨唱與和唱 ,重複唱出後句。這 樣 添加配料 ,聽者感覺自然,並不會引起反感

兩 肉片 ,加入大堆 馬 燈 調 葱 則加入引伸的陪襯 蒜 , 就 炒 成 了一 大盤 句 0 原來的 0 兩句七言詩,加入配料之後,便伸長了;恰如

(獨唱)四字寫來四四方,(眾唱)嗳,嗳,

曖

0

(獨唱)四萬萬人實力強。(眾唱)曖,嗳,嗳。

(獨唱)實力強。(眾唱)四萬萬人實力強。(鑼鼓聲)

聽 這首 詞 眾常感 , 以前 「馬 厭倦 常說 燈調 我 」的歌詞 國 有四萬萬同胞 ,是把十個數目字,每 7 現在當然不適用了。 一個數目,就唱兩句七言詩。上列是 每唱兩句,都要照樣加入同樣的配料 「四」字的 , 使 歌

(三) 「煮菜歌」的歌詞,也是兩句七言詩:「問你煮菜怎樣煮?先放油鹽後放湯」。 但 唱起

(獨唱) 間你阿嫂煮菜仁樣煮囉。

來便有許多配料

(眾唱)是!對我講囉。

(獨唱) 先放油鹽後放温囉

(眾唱) 對面講, 黃瓜有嫩筍, 筍子又生長。

批黃 塡入去唱 瓜嫩筍爲結束 何以說 , 根本 到黃 並 瓜嫩筍來呢?這此句子 無意義。任何兩句七言詩,倘若要用「煮菜歌」的調子唱出來 ,其實只是樂器所奏的 過門; 各人隨 口把高低近 ,後 邊必 似的字音 須加

丹 0 (四) 唱起來是: 「香包調」也是附有許多配料的民歌,原來的歌詞是:「正月香包香過蘭 , 香包外面繡牡

(獨唱) 正月香包香過蘭州

(眾唱)沙溜浪沙浪

(獨唱) 香包外面繡牡丹囉。

(眾唱)沙溜浪,劉三妹,眼晶晶,雪花飄飄。

妹 樣性質,只是順口填詞 非常 爲甚 尊敬 要拉出劉三妹來 ,根據她善於唱歌的傳奇故事,把她奉爲歌神 ,用爲過門而已 ? 眼 品 晶 , 雪花飄 , 與這 首歌 有 何 0 關係? 但在這 客家 裏 ,與眼 入對 劉三姐 晶 晶 , 雪花 (或 稱 劉 同

若 調 和 把一 「香包調」 唱 民歌演唱,爲了增加 首莊 數 次之後,又改用 嚴 唱出 的 詩 , , 就如下所寫 加入這些配 趣 馬 味,經常是改 燈 料 調 , 唱出· 就使人難以忍受了!試將杜牧的清明詩 來 換調子 0 那些 , 遊戲性質的詩句, 以求 變化 例 如 , 用 此方法唱出 篇七 , 分別用 言 詩 句 9 , 尙 煮菜歌 無 用 不 可 春 4

(「煮菜歌」 的唱法) 清明 時 節 雨 紛紛囉 , (是! ·對我講囉),路上行人欲斷 魂 料

面講,黃瓜有嫩筍,筍子又生長)。

香包調」 的唱 法 借問 酒家何處 有 囉 , (沙溜浪沙浪) , 牧童遙指杏花村囉 沙

溜浪,劉三妹,眼晶晶,雪花飄飄)。

如此 唱法 9 詩 中 的高雅 氣質 , 就全給黃 瓜 嫩 筍 沙 溜 浪 , 劉 三妹 , 破壞殆盡 文人對 此

怎不厭惡呢

二七 道情歌曲

近府是 應成然果,華直十一世界的

料 可應付過去 來問我的意見。我建議他們譯為出園歌(Idyl)或牧歌(Madrigal)或抒情歌(Canzone),就 人能譯此歌名爲英文。他們看了歌詞內容,總不明白「道情」是什麼意思;終於由該校音樂老師 。年前,香港聖斯提芬女校演唱此歌,須將歌名川中英文並列於節目表上;該校英文老師 江浙民歌「道情」,是徐緩柔和的抒情歌曲,我曾將它編爲女聲三部合唱,列爲民歌新唱材

我國的劇曲,盛行於元朝。那些有說白來連貫起各首詞的,稱爲套曲。沒有說白來連貫的 稱之爲「歌道情」,流行於江蘇、浙江等地。清代藝人徐大椿,別號洄溪,所作的散曲,取名 情」;這本來是道士們所唱的歌。民間用俚語唱出的「鼓兒詞」,常用警世勸善的句語,一般人 便是散曲。散曲之中,有一種名爲「黃冠體」的,其內容側重於神遊太虛,寄情物外,名曰「 洄溪道情」。由此看來,「道情」實在屬於抒情歌曲。 道

十首歌 材, 有 按次爲老漁翁、老樵夫、老頭陀、老道人、老書生、小乞兒、怕出頭、邈唐虞 的 流 詞 民 傳 ,常被稱爲 歌 最 曲調 廣的 來唱的歌 道 情 歌 〈板橋道情〉;因爲文筆淸新,意境脫俗,獲得聽眾們的喜愛。十首 曲 ,是 , 而是將自由創作的 清朝 藝人鄭爕 (板橋)所作的十首「道情 新 詞用民 歌腔調演唱,乃是詞人的 詞詞。 這 並非 「自 、羨莊周 把新 度 一曲」。 詞 的 塡入 題 這

○ 一者漁翁,一釣竿,靠山崖,傍水灣;

琵琶;下列是各首的詞

句

港

蕭

蕭白

沙

霎時,波搖金影;

高

擡頭,月上東山

0

慕

、老樵夫,自砍柴,網青松,夾綠槐

茫茫野草秋山外。

置碑是處成荒塚,華表千尋臥碧苔·

墳前石馬磨刀壞

倒不如,閒錢沽酒

(五)

(四) (=) 夜 黑 秋 兎 老 山 門破落 葵 燒 漆 星 頭 燕麥閒 茶, 漆, 閃 陀 爍 9 爐 浦 頹 無 古 山 火 團 關 垣 齊 廟 通 打 鎖 供 中 縫 坐; 紅 0 , 0 , 斜 0 自 日蒼 燒 香,自打 黄

有

亂

松

醉

醮

醺

,

徑

歸

來

0

鐘

椶 水 鞋 田 衣, 布 襪 老道 相 廝 稱 人 , 0 背 葫蘆, 哉 袱 中

却 教 説 人 道 , , 何 懸 嚴 處 相 結 尋 屋 0

開 白 修

琴賣藥

般

,捉

鬼拏妖件件

能

雲

紅

葉歸

山 般

徑 會

0

門 許 老 書 多後輩高 前僕從雄 生,白 如虎 科中 屋中,説 , 0 陌上旌 唐虞 旗 . 去似 道古風; 龍

倒 不 朝 如, 勢落成春夢。 蓬 門 僻巷;

(六) 儘 教 幾 風 流, 個, 11 11. 乞兒,數 11. 蒙 童。 蓮花 風遊

,

唱

竹

枝

千 橋 邊 門 冷矣 日出 打 鼓 饒 沿 猶 酣 滋 街 睡 市 味 , 0 山 外斜 陽已早 歸

1 醉 憑 倒 他 在 , 雨 廻 廊 打 古 風 吹。 廟

6

殘

杯

ô

掩 柴 扉, 怕 出 頭 9. 剪 西 風 , 荊 徑 秋

(七)

幾 看 行 看 衰 又 草 是 迷山 重陽 郭 後 , 0

撮 幾 句, 盲解 瞎 話 棲

鴉

點

上

蕭蕭

柳

0

片

殘

陽

下酒

樓

(7) 邈 交 還 唐 虞 他 , , 遠夏殷 鐵 板 歌 , 喉 卷宗周,入暴秦 0

爭 雄 + 國 相 兼 并 0

李 文 章 唐 趙 兩 宋 漢 慌 空 忙 陳 盡 迹 0 , 金 粉 南 朝 總 廢

塵

;

最 可 嘆 9 龍 蟠 虎 踞 ;

9

0

(12) 未 弔 儘 央 龍 銷 宫 逢 磨 裏 , 哭 热 王 孫 比 子 惨 干 春 燈 0 , 羡 莊 周 , 拜 老 聃

孔 南 明 來 意 枉 作 苡 英 徒 雄 典 謗 漢 , 0 + 尺 姗 瑚 只 自 殘

早 知 道 , 茅 廬 高 臥 ;

(+) 四 撥 省 條 琵 3 琶 少 絃 上 , , 多哀 續 六 續 出 怨 彈 祈 0 , 山 唤 0 庸 题

9

警

儒

頑

;

.

黄 沙 白 草 無 人 跡 , 古 成 寒 雲 亂 鳥 還

收 虞 拾 羅 起 慣 . 9 打 漁 孤 樵 飛 事 雁 業 0

6

7

任從他,風雪關山。

這十首歌 詞 9 前 有 開 場白 9 後 有 尾 聲 ; 都 是 作 者 自敘

覺 非 家 (開 人 唤 板 覺 醒 橋 場 白) 世 道 海 孽 0 人 這 是 楓 9 禁蘆 也 消 也 是 除 0 風 我 花 煩 流 先 並 惱 客舟 世 0 世 業 每 元 到 和 , , 措 烟 公 山 大 青 公 波 生 水 9 江 涯 綠 流 上 之 落 使 不 處 人 人 免 間 愁 9 將 聊 9 0 來請 勸 以 教 歌 君 自 教 度 遣 更 諸 自 曲 盡 公 歌 0 , 杯 , 我 以 酒 若 如 當 遇 今 9 爭 昨 也 笑 名 譜 日 奪 得 少年 利 道 情 之 今 場 + 白 首 頭 , IE. 0 , 無 自 好

唱完十首道情詞之後,便接以尾聲。

尾 聲) 風 流 世 家 元 和 老 , 舊 曲 翻 新 調 0 扯 碎 狀 元 袍 9 脱 却 鳥 紗 帽 0 俺 唱 這 道 情 兒 歸 山

去了

0

橋本人, 在 廣 故用了 東省博物館所 板 橋道 人的子 藏的道情 弟 身份 稿本 來自白 , 其開 場白與 ;這 也 是合理 尾 聲 , 皆 的 與 安排 人上列不 0 下 同 列 是其 0 可 詞 能 句 因 「爲唱· 者並: 非 鄭 板

位 曉 開 得 場 這 白 四 句詩 暑 往 是那裏的?是秦 寒 來 春 復 秋 , 4 王符堅墓碑 陽 西 下 水 東 上 流 的 0 0 將 那 軍 碑 戰 陰 馬 還 今 有 何 在 敕 , 勒 野 布 草 歌 閒 花 , 滿 無 地 非 愁 慨 0 往 到

豈不 破幾 先臣 之 場 可 王 典亡,歎人生之奄忽;悽 笑! 春夢。今日閒 猛 之言 昨 日 , 板 南 來伐 橋 服無 道 人授我 晉:,那 事,不 慢切 道 脆 免特來歌唱一番 情 得 切 + 1 首, 公山草 ,悲楚動人 倒 也踢 木 皆 。那 , 倒 兵 有何不 , 乾 秦 坤 王 敗 , 可! 掀 而 符堅也是 翻 還 世 , 界; 身 死 條好 唤 國 醒 滅 多少 漢 9 豈 , 只 痴 不 孽 因 可 憐 不 打 聽

唱完十首道情之後 , 所用的尾聲是以一 首 西江月」 詞開 始 9 故 較原作稍 長:

想是 去, 尾 板 聲) 滔 橋道 滔 玉 紅 笛 人來也。 日 金 西 簫 沉 良 0 趁 世 夜 , 此 間 月明 多少 紅 樓 翠 風 崇 細 和 館 , 醒 住 不 人。 , 免從他唱 **惹得黃粱** 花 枝 鳥 和 飯 語 相隨 冷 漫 爭 0 ,不得 你 春 聽 , 前 轉 久留談 面 眼 西 山 頭 風 話 上 -隱 陣 0 列 隱 0 位 吹 滚 請 笛 滚 了! 之 大 江 東

就是民間歌曲 道情 的 曲譜 的特點 , 因 事 時 地遷移,唱音多有差異。詩集之內 實上,曲譜已非個 人創作,而是集體改訂的 , 只印 歌詞 產 ; 曲譜則 品了 無可 靠的版本。這

一八 蓮花與什枝

乞兒, 應該有所了解 鄭板橋所作的十首 數蓮花 0 ,唱竹枝,千門打鼓沿街市」。到底什麼是「數蓮花」?什麼是 「道情」,第六首是寫 「小乞兒」的生活。開 始的 一段 ,是 「唱竹枝」?我們 儘 風流 小小

參琅邪 神,聽到乞丐所唱的勸世歌謠,因而悟道;可見乞丐歌謠,也具有很大的教育作用 與民間的參神活動, 朝的民間歌謠,有一種名叫「蓮花落」,是乞丐所唱的歌謠。它本來的名稱是「蓮花樂」, (山東省諸城縣東南的琅邪山),聞丐者唱蓮花樂,大悟。」這是說 甚有 關係 。宋朝的僧人釋普濟,在「五燈會元」裏記載,「兪道婆嘗隨眾 ,俞道婆到琅邪山參

樂 0 由此 莊所作的「萬古愁曲」云,「遇着那乞丐兒,唱一回蓮花落。遇着那村農夫,醉一 看來 ,小乞兒的 「數蓮花」,就是沿街唱着 蓮花落」的歌謠以求施捨 回田家

「竹枝詞」是古代傳來的一種民歌

文詞 子。下列是劉禹錫所作的一首「竹枝詞」: 事 , 用 鄙 唐 詞 陋 朝 淺白而 詩 , 人劉 於是作了「竹枝新詞」九章 高雅 禹錫 , (公元七七二年至 稱爲 「竹枝 詞」,後來更成爲詞牌之一。這是藝人提升民間 八四二年) ;由此風行於貞元、 , 在沅湘 , 元和之間。 後人效其體 聽到 民間 所唱的 雅美 「竹枝」 X 歌 路的明 裁 詞 以 , 歌 顯 詠 嫌 其 俗

邊 柳 青青 日 出 西 江 邊 水平 雨 , , 道 開 是 郎 無 江 上 睛却有嗎。 唱 歌柳 0

題一、語風

因爲分梨故親切,誰知親切轉傷離」, 民謠喜愛同音異字的雙關語,晴山 .情的雙關,是常用於歌詞裏 ; 正如黃公度的客家歌謠 都是巧妙的詩句 •

八平。

宋朝詩 人蘇軾 (公元一〇三六年至 一〇一年) ,遊九仙 山,聽到民歌「陌上花」, 也 是

其詞句鄙俚,故爲之改作新詞:

陌 陌 遺 上 民 上 山 幾 花 花 度 開 無 蝴 垂 数 垂 蝶 開 老 飛 , , , 路 遊 江 人 女 山 爭看 長 猶 歌 是 翠射 緩 普 緩 人非; 歸 0

遭種情况,不論古今中外,

岩

為

留得

堂堂去,且更從

数

総緩

見

己 生 前 作 遲 富貴草 遅君去魯, 頭 露 9 猶 身 教緩 後 風 緩 流 妾 陌 還 上花

詩 願意爲民謠創作新詞,於是把歌詞的藝術成份增強。這種情況,不論古今中外

特的 吉卜 賽音樂榮登樂壇 賽的音樂,獲得音樂專家之愛護,於是在世界樂壇被提升爲高度的藝術作品 比 「匈牙利狂想曲」,提琴名家沙拉沙提的「流浪者之歌」,拉凡爾的「流浪曲」,均使吉卜 唐 朝劉禹錫作「竹枝詞」遲了一個世紀 高位 (第九世紀),在歌洲的流浪民族乃在匈牙利安居 。鋼琴詩 人李斯

句 謠 來,華漢威 (Repusch) 所具的 獲得 英國 世 親 在十八 一人讚美 切性 編曲的 廉斯的歌劇「馬車伕」,葛特韋爾的「三便士歌劇」,都極受大眾歡迎;可見民間歌 世紀 ,乃爲人人所熱愛。十八世紀蘇格蘭詩人羅勃龐斯,替民歌填入雅俗共賞的詩 ; 「乞丐歌劇」最爲著名;這是使用乞丐所唱的歌謠 「友誼萬歲」一曲,爲全世界人士所愛唱 , 風行民謠歌劇 。一七二八年 , 約翰蓋伊 ,乃是樂壇 (John Gay) ,加工編整而 佳 話 0 編 成的歌 劇 , 雷 普 後 殊

我 威 的 民間 歌 謠 「竹枝詞」,在歷代詩人們的栽培之下,也有極佳的成果可見;下列是清朝

藝人們所作的「竹枝詞」:

鄭板 橋作「道情」之外,也作了不少「竹枝詞」, 今選錄兩首爲例

幾 家 活 計 賣 青 山 , 石 塊 堆 來 錦 繡 斑 ;

薄暮回車人半醉,亂鴉聲裏唱歌還。

水流曲曲樹重重,樹裏春山 兩峰

茅屋深藏人不見,數聲雞犬夕陽中。

李

嘯

虎

的

 \neg

虎邱

竹枝」

,

是描述

述

虎邱名勝

的

即景詩

句

横塘七里路西東,侍女如雲踏軟紅;

纔

到

寺門數

喜

地

,

時

花下箭與空。

(註,箭與即竹

轎

仰蘇樓畔石梯懸,步步弓鞋劇可憐;

五十三多心暗数,欹斜扶遍阿娘肩。

楊次也的「西湖竹枝」,是描述西湖名勝的即景詩句:

郎 自 自乞 翻 黄 晴 曆 儂 揀 七 良辰 雨 , , 要 幾 他 日 微雨 前 頭 散 約 閒 比 鄰; 人

裏 鳥 面 油 看 110 轎 人原了了, 兩 肩 扶 , 不 純 知 縵窗紗有若無; 人 看 可 模

黄率田的「虎邱竹枝」,也是描述虎邱的即景詩:

吴 樓 斑 娘 前 什 酷 薰 玉 龍有 杆 爱衣 擣 香好 舊思 红 牙 ,簾下 , , 個 湘 個 妃 銀燈索 節 將 錢 節 長情 買 點 淚 茶; 根; 痕 0

程午橋的「虹橋竹枝」是描述虹橋的即景詩:

+

五

當

爐年

少

女,

四

更

猶

揷

滿

頭

花

0

青溪 未 遊 月 人争 出 暗 碧草 水 玉 關 唤 鉤 = 酒 人 兩 悠悠, 家 散 四 里, 船 後 , , 家 兒 冷 酒 家 地花 女 莹 飛上十 開 13 閣 情更 場易惹愁; 整花 可 = 樓 憐 鈿

上列的 竹枝詞」 , 均爲傑出之作。通過詩 人的優秀筆法 , 運 用 簡潔的 通俗 言詞 9 寫 出

爲民 中 的 間 清新 藝術獻出自己的力量。 趣味,其藝術境界當然遠勝於村夫牧童信口拈來的山歌。所有真誠的藝人,都不會忘記 民間 藝術,經過藝人們的栽培 ,立刻可以顯現出蓬勃的生機來 0

· 當是微說不過 · 及那獨語 · 來應用賽的人 · 爸爸语不肯與自

一九 楊柳與梅花

多版 負責任的譯文,實在是將讀者愚弄了! 關 本的譯文是,「吹奏羗笛的聲音, 裏 詩 面的呀!塞外之地 王之渙的 「涼州詞」(出塞) , 春風 不度 , 何必怨恨楊 ,後聯 不產楊柳 云, 柳呢?塞外的 。篇中勸以何須怨, 「羗笛何須怨楊柳 春風 , 是不 而怨更深 , 能把這種 風不度玉 0 聲音吹送到 0 這 種 許

這 本 種 是胡說;凡是衷心敬愛古代詩詞的讀者 , 誤 其中的註解與語 般書店所賣的古代詩詞集 人子弟的書本之印行 譯,常是錯誤 ,也不曉得應由政 , 不堪 除了極少數是經過審慎編訂之外 ,以訛 ,對於如此蹧蹋詩 府那 傳訛;大概印書的人, 個 部門去管理 人的著作 0 ,大多數都是廉價的 從來都不肯親自去看 , 例如上列的譯文與 都難免感到憤慨 註 部和印版 眼 實

漢朝的橫吹曲 (就是笛子所吹奏的樂曲),有「折楊柳」。 到了隋朝 ,便成爲宮詞的名稱

上列詩中所說的

「楊柳」

,實在是古代樂曲的名稱

鞭 張 耐 , 反 詩云 牧物楊 , 柳枝 莫折宮中 0 下馬吹橫笛 楊 柳枝 , , 愁煞行客兒。 當時曾向笛中吹 0 「折楊柳」乃是送別所奏的悲 梁朝, 樂府 有 胡 吹 歌 _ 傷樂曲 云 , 不捉

柳枝曲」 裏 註 云, , 有 到了唐 小折楊 楊柳枝爲洛 ;後來乃演 朝 , 柳山 「折 下新聲 , 楊 變 相和 柳山 成 爲 , 已 大曲之中, 0 種 歌 這訊 成爲一種新樂曲的名稱。白居易詩云,「聽取 詞 的 明當時洛陽所流行的新歌曲,便是「楊柳枝」 格 有「折楊柳行」。唐朝的教坊,有創新 式 0 的樂曲 新翻 楊 0 柳枝 , 名爲 在古樂府 ; 其

子何必吹奏折楊柳的樂曲呢!」 王之渙這 兩 句詩 ,譯述出 來 , 應該是 「塞外都是野漠荒山,根本沒有春天的氣息;哀怨的 笛

倘 若明白曲 名 「折楊柳」 常被詩人借用爲春天的楊柳樹; 則讀下列的詩句, 就容易了解 其真

杜甫「吹笛」云,「故園楊柳今搖落,何得愁巾卻盡生?」

意:

李白 「春夜洛城聞笛」云,「誰家玉笛暗飛聲,散入東風滿洛城;此夜曲中聞折柳,何人不

起故園情?」

花。二— 黃 笛子吹奏的樂曲 樓 北謝碑 這是描寫笛聲吹奏樂曲「梅花落」,並非說五月的夏季,能有梅花飄落。「大梅花」, 二云, , 除了 爲遷客去長沙 「折楊柳」 , 還有 , 西望長安不見家 梅 花落」;都常被 0 黃 鶴樓中吹玉笛 詩 人活用於詩 句 之中 江城 。李 五 一月落梅 白

梅 花 都 是 唐 朝 的 流 行 歌 曲 0 江 總 詩 云,「長安少年多輕 薄 , 兩 兩常 唱 梅 花 落 不

流行歌 曲 都 是與 生活 同 時 存 在 0

長笛 的 作 好手 品 將楊 0 當 登 柳 臺, 時 與 香港華聲樂團主持人楊 梅 請韋先生作 花二者並提的詩,可 秋夜聞 ·舉章瀚章先生所作的歌 笛」 羅娜女士,設計 ; 其 歌 詞 是 用一 首藝 詞 一術歌 「秋夜聞笛」。這 , 同 時 介紹 _ 位女低音與一位 是民國六十三年

似 這 般 冷 落 秋 宵 , 獨 個 兒 静 悄 悄 0

啊 ! 是 誰 家 玉 笛 , 打 斷 無 聊 ?

不 是 落 梅 花 , 更 不是 「折 楊 柳」,

那

也 不 知 何 歌 何 調 0

愛它 曲 兒 精 巧 , 聲 音 美 妙 0

能 弄 管 絃 隨 和 , 不 會寫 詩 篇 响吟嘯;

不 但

只 数 人 13 飄 意 湯 , 魄 動 魂 13 銷 , 0

吹 罷 吹 , 快 把 我 浙 去 的 童

呼 噜呼 嚕 吹 活 了!!

這 首 歌 詞 裏 提到 「不能弄管絃隨和 ,不會寫詩篇吟嘯」,涉及唐朝詩人趙嘏的「 聞笛」, 應

楊

柳

與

「落梅花

的樂曲,實在也並非盡屬哀怨,輕快活潑的例子,

也是有的

完卽 的 該 藝人軼事 善 加 登車 吹笛 以 註 離 解 藝 去 0 趙嘏的 , 主客未有交談 人王 一徽之泊 詩 中 說:「 舟青溪側 。藝林傳爲趣事。漢朝的詩人馬融,曾作笛賦。這些都是與笛有 興 ,相 來三弄有 伊從岸 桓子 上過。徽之請他奏曲 , 賦就 篇 懷馬融」 , 0 他便爲之奏了三首笛曲 這 是說 ,晉朝 淮 南太守 關 桓

因 編 度 低 長笛 此 漸快,力度漸強; 音的敦厚音色。 曲 民國六十三年二月在香港演唱,效果良好;香港藝風合唱團主持人兼指揮老慕賢女士,請 章先生這 好 給 合唱 手與女低音的唱家較少,故此曲的 首歌 專 演 唱 輔 詞 最後的「吹活丁」, 反覆開展 奏的笛聲出現之後,音樂就漸層轉變爲活躍 ,甚有 ,仍然使用長笛爲輔奏。改編之後,於同年 獨到的技巧。我為此詞作曲的設計 演 出機會不多 、把開 。由 始的寂寞凄清,全部轉 此 , 曲 八月演出, 開始是徐緩的抒情歌 0 歌聲與 的 演 出 笛聲 , 甚獲聽眾之喜愛。只 我 可 互 說 爲輕 相呼 明 快活 應 ,以發揮女 涉及 之時 0 9 改

三〇 以人為貨

奏的 護不可。 樂器,常是愛護備至;恰似戰士對其所騎戰馬,乃是心靈相通,生死與共的伙伴,非全心愛 舒曼給音樂青年所寫的箴言,共有六十餘項,其中有一項是「愛護你的樂器」。樂人對 這是說,我們不論對人或對物,皆須常持愛心;你愛護他,他扶持你,這才是充滿了愛 其所

的人生,

而音樂乃是人生的縮影

黨論」)。因爲謀利,遂成冷血,不再用愛心對人,只把人當成貨品。下列一則,是在抗戰 禄 , 所貪者財貨。見利則爭先,利盡則交疏;甚者,反相賊害,雖其兄弟親戚,不能相保」(「朋 人們 為了利慾薰心,經常忘記了互愛互助之本旨。宋朝儒者歐陽修說得好,「小人所見者利 期

遇 談 兩 得極爲融治。這兩位青年向他問路,說及要經某鄉。陌生人極表關懷,並且說,該鄉有其 位 農學院 的青年學 生 , 趁暑假 入山採取標本,走到邊區的一間茶館休息;與一位陌生人相

發生於大陸邊境的事

實

去; 此 件 時 品 品 各 X 親 類 獲 通 奔 , 戚 , 兩 事 倘 就 救 件 行之後 於是將 於 前 件 若 是 程 是甚 , 9 73 再 指 敬 爽 9 0 故 被 自 能 遇 9 請 這 感 好 能及 動 1 見 快 運入國 逃 客 兩 杏 刻 送 出 陌 收 慰 位 時 上門 生大 派 生 青 前 0 境 遣 擒兇救 X 年 陌 往 0 之時 來的 的 檢 拜 0 , 生人立刻寫了一 **隊警員跟踪** 經 路 訪 原 杳 X 兩 過 人 經 , 來 ;在此 腹腔 八員就 位 邊境檢 必 , 這 對檢 青 獲 是走 闪 年 追 招 之前 就必 杏 問 0 0 杏 待 私集團 去到 俊 員 站 封 9 然 滅 細 請 , 介紹 -實在 該處 裝 說 被 兩 其 杳 的 滿 間 件 打 涿 指 0 巢 Ė 檢 海 貨 開 件 穴 9 點 經 洛 破門 查站 力 品 那 路 9 , 英了 知 在 封 詳 有不少冤魂 涂 經常用 他 的 而 那 介 列 9 裏?」 0 們 入 人員 紹 最 地 受到 檢 0 冰 址 爲 屍體 這 杳 件 , H , 是被 站 接待 , 兩位 IL 交 靠 9 藏 的 中 其 給 他 0 毒 明白 毒 青年已在昏迷 們 中 他 這 X 9 , 飲了一 員 品 兩 寫 們 兩 運 帶 , 人 得 位 , 前 入 默不 就 走 根 很 去 青 或 的 杯茶 是 簡單 本 拜 年 內 奉 作 不 訪 , 0 狀 到 聲 曉 9 認 9 命 便 所 態 得 爲 , 兹送 謂 令 卽 讓 , 有 後 出 幸 要 貨 什 分 香 他 行 注 品品 麼貨 上貨 迷 加 們 別 遇 過 兩 及 貴

,

,

,

9

是 慘 無 人道 的 謀殺 0 只 因 [貪財 ,逐以 人爲貨 0 這 址 冷血殺手, 根 本 一就沒有 人性

樂器 志 李白 昔日 愛的 性 , 楚王愛他 的 再 是 冷 詩 進 血 以愛爲基 展 殺 云 而 手 , 的琴 爲 , 相 礎 時時 愛一 -看 0 繞 兩 音樂乃是仁愛的 把人當作物件 梁 切 不 厭 人與物」; , 惟 有 敬 ; 不論 加 亭 化 音樂 山, 愛他 身 對 9 人生的 人們 就是從愛心 花 在音樂化 境界裏 草 , 出發 木 9 的 則 生活 而 石 處 抵 , 處 中 達 皆 把 9 的 存 物 處 境界 愛心 件 處 當 都 作 是 0 , 愛 這 X 便 的 0 是 境 愛你 界 0 的 因

,

司

馬

相

的

琴

綠綺

蔡邕

愛他

的

琴

焦

尾

;

道

造成

這

個

瘋狂的世

界!

的 呼子敬!人琴俱亡!」他認爲琴是具 其弟獻之 (子敬) , 使琴 也具 坐在 備了 鋼琴前 身故,他坐到靈床上,拿起其弟的琴,總彈奏不出和諧的音調 靈性 9 用 0 晉朝藝人王羲之的兒子王徽之,愛竹成癖,常說:「不可一日無此 拳 打 , 用 肘撞 有靈性的,其主逝 ;這種虐待行爲 去 , 使人見了噁心。 ,琴心也碎了!且看現代演奏新 奏者是瘋子 , 乃嘆道 ,聽者也 派 作 鳴

心 盧 全的 絕無高 把愛心 脫 地心從數點見 綿」 詩 不論對 低貴 遍對 ,甚具深意 更爲 展的 人與物 可愛 ,河山 人對物 分別 , , 0 春借 浦翔 昨夜 ,時 人生遂能更美。 0 時都充滿愛心;所以他們生活於一個和諧的境界中。孫文定詠梅 春 醉 枝回」 云,「舊塔未傾 酒 歸 , ,是最好的例子 仆倒竟 當內心洋溢着真誠之愛, 三五 流水抱 ; 摩 。李 9 挲青莓苔, 孤峯 崆 欲 峒 倒 云,「荷因有暑先擎蓋 亂 所對的人與物 莫嗔驚着汝」 雲扶 , 充滿 , 人間 皆是 這 種 的 赤子之 柳爲 溫 情 司 無

我 的 貨 站 內 在岸邊 掉 有什 滿 到 糞 載 麼 , 糞 一日 不 溺 -約而 ! 他 的 不 木 說來,真有道理;他與這些貨,相依爲命。他全心愛護這些貨 慌 同 船 不忙 , 準 「啊」了一 備 ,一手把 駛 往 聲, 鄉 燒 間 內 去 「這麼髒也能吞得下!」 : 撿起 0 撑 船 9 拿向 的 老伯 舷 邊 正在 的河水中 吃 他聽到了,笑道 晚 涮了 飯; 下, 不 留 順 神 手 , 放 把 這 進 ,事實 碗 些 嘴 裹 的 是

甚至地上莓苔 美之門,把我們帶到至善的境界去。 而 還 0 其實 藝人袁中郎(宏道)遊百花洲,所見「惟有二三十糞艘,鱗次倚錯 ,河中糞艘 ,若具愛心 ;皆可一視同仁,不分貴賤。憑藉愛心的力量,它們都能爲我們打開至 ,則所見的無論是古琴綠綺、焦尾、繞梁;或是梅花荷 ,氤 柳, 氛數里」 舊塔 爲之敗

清朝

二一 只為還債到人間

不敢獨自走到黑暗的地方,但仍然又愛又怕。所聽過的鬼故事,爲數不少,其中有 旁, 記 情 得 況十 幼 年 -分熱鬧 時 候 , 黄 0 香乘 我們唱歌之後 凉於 旋前 , 照例是懇求 我 與兄妹 們總是與 母親講 鄰家 故事,更喜歡聽談 孩童唱歌 遊戲 鬼 , 母親行 。雖然聽完之後就 一則 和 嬸母 ,對 安坐

響尤爲深遠;其內容是這樣的

投生到 概 就寂然無聲 得 查問之下 他們 這家人爲孩子出生,已經付出了五兩銀;鬼魂收債任務完成,必然走了。第二家的孩子,生下 都是趕 另 個 夜歸 ,果然昨夜這三家都有孩子誕 一家,收債十七兩就走。第三 。這人聽了就很焦急;因爲所提到的三家 往鄰村投生的 人,坐在 荒郊的大樹下休息,忽然聽 鬼魂 第 生。 一個說:「我只要穿一件新 個 說要投生到某家 第 一家說 到樹後 昨 ,他都認識 夜孩子誕生,今早卻夭折了 有 , 收 Ξ 一個聲 夠 衣就走 五兩 。次日,他便趕 音 , 銀的債款就走 0 幽 区区 敍 三個聲音談話完畢 談 往 0 該 細 三家 第一 這 聽之下 人 訪 個 想 間 說 , ,大 曉

迷 這 把舊衣改給孩子穿,總不讓孩子有穿新衣的機會。孩子長到十八歲,父母爲孩子完婚;爲母親 就 得孩子從來都未穿過新衣,今作新郎 人不能不相信是鬼魂索債,於是對第三家力言不可給孩子穿新衣。這家人接受了他的忠告 病倒 已經 , 直 走了! 消 耗醫藥費用。 這人靜觀其變 ,也該有新衣穿上才是。怎知這位新郎 ,到了藥費消耗到達十七兩之數,孩子也 , 穿上新衣便昏 夭折 5,只 的

0

時 苑 四十千錢存放在櫃中,小兒生活費用,皆從此款取出。孩子到了四歲,這筆款僅 費用 孩子 聽完這 開玩笑,「四十千錢快用完了, , 共爲七百錢。 個 約見到有人奔入屋內,說明要討債四十千錢。主人心中明白,這是鬼魂討債 故事 , 我們都覺黯然。嬸母也說了一個「聊齋誌異」的故事,是說某家孩子出生之 (「聊齋誌異」卷十三,「四十千」) 你也該 走了吧?」剛說完,孩子面色忽變 餘七百錢;他就 9 瞬即氣絕 ;於是把 0 喪

:「你們是爲還債 嬸母說完故事,我的哥哥便忍不住說,「个曉得我們要討多少債才肯走呢?」母親很生氣 而來的!」 從此 以後 ,我就很怕穿新衣,怕穿上新衣就立刻昏 迷不 醒 地

份之事。鬼故事的教育效果之大,實在是我母親所意料不 這 心只 此 鬼 為還 故 事 債 對我影響甚大 而 來 0 這 個 觀 0 念,使 「爲還 債 我甘於資賤 而來」 的 潮念 9 逆 來 ,深深刻在我的心中;我把自己列爲 到 順受, 身在受苦受屈之時 , 都 認爲是本 欠債

,爲還債而來的人,個性比較溫和,內心也比較快樂;因爲立心要來還債,先把自己

有

另

則討債

的

故事

安放 在 不 貪取 , 不求榮的 卑 微地位, 不像那些立心要來討債的那麼兇狠與殘酷。 聊齋誌 也

親 財 久,家 生, 友們 每 人報說其妾剛剛產下兒子,他就感到非常煩惱 個 不知他是有所見,只以爲他在說笑話。後來這個兒子長大,極爲頑劣 樓 賣油 得工錢 上樑之日, 的 小販 ,則買香油吞食。 ,犯了小罪,因言語不清,觸怒了縣官,遂至把他打死 親友皆來賀喜。他忽然看見那賣油小販跑入屋來,於是心中極 聊齋誌異」,卷十四 ,說:「樓未建成,拆樓人已經 , 「拆樓人」 0 , 這位 把家 產蕩 縣官後 來到 盡 納 來發了 了! 悶 。不 傭

只 早歸 反之, 定, 快些過完 願 長 故 必須在一個期限之內,享盡指定的 些人, 睡不願醒 要來此還 Щ 這 , 最爲 一天 生於富貴之家, 從幼至長 快樂 債的· ;但他也曉得時間 ,就可恢復王子的生活 。恰似王子被罰, 人,卻不會有煩惱 無多,所以焦慮不安,惶惶不可終日 要做一天乞丐;在這一天之內 , 福,討取指定的債;所享未夠,所討未足,就常感 0 , 認定來世間 因 都備受寵愛,養成了受人奉承的習慣 爲他無意追求享受,只盼債 享福的人, 則好比乞丐夢見做王子 ,王子必 務清除 0 然樂於受苦 , 便得 似乎他 解 脫 他 們 焦 但 能 必 慮 願 夠 規

, 最 ,在今生則必可體驗得到,父母 還 到 是把自 人間 9 是來 己列爲來還債 討 債的呢? 的 人。 是來還債的 老實說 、兄弟 呢?這實在只是一個觀念 , 姊妹 任何 人都 師長 屬 於來還債的 朋友, 皆會施恩於我 上差別 人 0 縱 使 0 若 我 想 0 在 我必 自 前 牛 一生快 把他 欠別

們所給我的恩 ,報給我的後輩,叉讓 我的後輩 ,報給他們的後輩;這才是豐盛快樂的人生之路

三二 青蛇與火龍

此 火龍 我 中 捉 經 捉 青蛇來開 我 過 來 , 值 開 得 玩笑 玩笑 口 味 , ,給我捉到了;但被 給我 0 逃脫 了 ; 也被嚇了 嚇了 跳 跳 0 0

前天有 給眾 去 近 0 的竹林 人開 蛇 我 五 去到 尾 十年前的 一位老太婆被蛇咬死 玩笑 , 中, 提起來 , , 大家歡敍 嚇得 看 暑 蚱蜢 假 , 輕輕 人人躲避 , 蹦跳 我 9 抖着 小住數日 去 , 到 , 就 羣鳥飛 , , 一所鄉村師 嘻哈· 是在 使牠 , 這個 大笑 無法 鳴,至感愉快。 閒話家常,其樂融 地方! 纏 範學校看 向 有 腕 位 來 教 朋 9 師 也就無從咬得到我的手。 偶然看見小蛇蜿蜒於草叢中 友 , 融 0 失聲大喊 0 那邊的 每日黃昏 數位同仁 , 1,我們 這是竹葉青!劇 , 在 住 我 夕陽中散 在 ,我就 輕 校 暴地 中 提着 迅速 毒 步於學校 的 並 蛇 蛇 無 手 , 他

經 他 這樣 喊,把我嚇得汗毛森立。 原本我要拿小蛇嚇人, 想不到卻給他把我嚇倒 0 這 是我

,

的 生 死 關 頭 , 我 實 在手足 無措 , 但 眾 人則遠 遠 站 着 , 而 且意見多多:

我 要活 -要打 蛇 死 牠 作 解 我 剖之用 要取 ! 蛇 膽 !

我 要浸 牠 作 標本

根 本 無法 此 時 把牠 , 塞 位 入 教 瓶 師 內 跑 口 。「我的 校中拿 來 大!且莫說蛇膽 個 酒 瓶 ,放在 , 解剖、 地上, 標本, 請我 把蛇放 先助我把牠脫了 入瓶中 0 蛇兒昂首吐 手再說 呀!」 害 , 我 佃

他

只

在

呐

喊

,

全

無

建

議

0

我 迷 他 Y 把 在 9 實在 牠 此 危急之際 垂 情 於事 入酒 勢危急之際 無補 瓶 , 唯 中, 有 0 自 用 , 助 蓋密封。 我忽 9 然後 然想出自致之方, 驚魂 人助 甫定, 我便 。自己想不出 把蛇用力撻向樹幹; 埋 頭辦法, 認他們 不該強迫 , 只 知謀 別人 利而 於是 不加 想得出辦法 , 援助 撻之下 。他 ; 徒然 們 都安慰 蛇 埋 逐 怨 香

剔 中 新 歌 , 調 樂曲 卻 粗 無法給我指點迷津 式 野 次 爲 ; 遭 和 他 週 牠 是 聲 們 , 基 聽 毒 與 礎 了 我 蛇 從事 , , , 常嫌 他 很 音樂 們 想 0 如 說 中 取 或 其膽 創 何 , 一味道 偅 4 1= 或 爲 出 , 難 實 味 不夠濃 樂 關 道 用 在 不 極 , , 錯; 仍然只能靠自 ;待我加 卻又怕給 爲 相 似 但看來並沒 0 重了中 我 牠 咬; 拿 起 己 國韻 於是 ; 有 民 間 埋怨他們 什 麽 味 歌 , 新 曲 想不到安全的辦法 , 他 意 來 們 做音樂素材 , 0 又說 乃屬多餘之事 眾 X 在 俗 氣稍 旁 , 喜 多 來 有 歡 人就 0 0 我 我 諸 使用 作好 大罵

因此,使我想起另一次的遭遇:

很 的窰 之內 甚不安寧 窰 , 9 , 通過 而 就 次 且 在 年 0 在燒窰的數日 熱 我 我 前 9 通 得 住 的 , 非常 在 宵 室 住 室旁 的 香港 達 難受 日 窗 側 , 9 我住 , 間 輪 方 往 我 , 値 上 , 我 只 是 升 在 守着窰火的幾 學校教 能 的住室受到煙囱 供 0 努力 學 生 樓 忍 製 是 師宿舍的 耐 作 _ 位學 陶 間 0 器 寬 生 之用 熱 濶 的 樓 氣 , 要 影響 勞 。樓下是學校厨 0 按 作 這 時 , 窰 課 添加 有 室 的 如 煙 , 添了 課室 煤 囱 塊 9 窗外 房 就 , 座 在 ,它的· 接 壁 我 駁 的 爐 到 露 窗外終夜 ; 厨 臺 大 多天 房 煙 9 囱, 的 建 談 很暖 了 煙 話 夕 藏 去 座 在 , 9 使 1 0 我 每 型 辟

腳 的 煙 桌 I , 作 連 Ŀ 在 , 霧 口 潑向 話報 有 跳 瀰 經 帶 漫 個 火柴,着火燃燒 交給管 初多的 勞作室的 使 , 樓 0 窗外已 去了。 , E 我用力敲着窗門上的玻璃 到 理 好作室: 的 晚 書桌 樓大· 經火 教 **窰裏火力過份強烈** 上 師 , 力拍 、舌上 的老 們 冷 , , 把許 醒 1 火源旣滅 揚 覺 勞作室 I 霏 友 霏 ;今知爲火警 多學生作業 , , 黑 0 的門; 這 寒 , 夜 ,把勞作室煙囱 位 風 中 大局安定。 不久, 學校主管找我 工 陣 , , 大叫 友 簿也 陣 工友熟 血 , 9 9 紅 7 樓上的教師 守 輪 燒起來。 的 到半 刻紛紛 腄 値 火 看 , 燄 未有 守窰火 夜 的牆壁烘 熊 起來 凌晨四 , 熊 就索性 們快快起 反 , 的 應 0 特 一時許 此 0 得非常熾熱 學 別恐 把全部 我立 時 生 來。 們 , , 怖 刻 我被 厨 , 其 0 房 奔 煤 都 , 說消 實 的 向 我 濃 塊 提 0 樓下 I , 大吃 煙 可 早 , 防局 一友們 我 能 嗆 都 口 在 醒 是 家 堆 的隊 挽了 推 驚 煙 去 入 , 樓 見室 国旁的 醒 窰 長 兩 拍 厨 赤 裏 門 要見 桶 着 內 房 , 添 水 的 雙 導 封 煤

作老師 卷,留下煙蒂,遂成 來,沒有 室之側 最 初發現火警的人」,我不得不與他見面 回 ,可能未經申請消防局核准, 找還是不要提及此事爲佳; 所以我答, 可能 校 說 話 , 立刻把窰剷除 0 此禍 0 消防隊長聽了我的答案,認爲滿意,不再追究 ,並且嚴責眾人失職。我本來很想大大埋怨他 。他問我,可知火警的原因。我明白,學校建窰在課 ,收除 頓, 退去。 但我終於忍耐下 是教師們深 次日 夜改 , 勞

我在外邊進修的六年中,學校按月發給我薪金,以減輕我借債的重擔。這樣說來, 就是爲了此事,校長對我私心感激。後來我去歐洲求師,校長樂意贈我往返的船費; 危難竟爲我帶 而且

此 氣惱自己;鎭定去處理,必然可以波過難關 無論是我捉青蛇,火龍捉我,都給我上了重要的 課。這課的結論是:旁人多意見,不該爲

來幸

一運了!

三三 真龍與假龍

子。 心 向 鄰居 我 描述 的 小弟弟, 9 胡琴柄端,雕刻着一個龍頭,十分精緻。我告訴他,雕刻着的不是龍而是龍的兒 喜愛國樂, 更愛學奏胡琴。 他的父親買了一把特佳的胡琴給他。 他非常開

遺像 春 第 0 關 我國國民, 自認是龍的後裔 他瞪大了眼,極感驚異地問,「龍的兒子不是龍嗎?旣然不是龍,是什麼?」 由 於龍子, 此看來 九篇 有一 , 0 龍的 所有愛好音樂的龍孫們,皆是囚牛的兒女;愛奏胡琴的 著名的警句,是「龍生九子不成龍,各有所好」。(詳見滄海叢刊「樂圃 第一 個兒子,名字叫囚牛,平生愛好音樂,在胡琴柄 ,實在也要像小弟弟一樣發問「龍的子孫不是龍,又是什麼?」 , 更是囚牛的嫡系骨肉 端所刻的 ,便是它的 長

小弟弟聽得皺起眉頭,「這名字多難聽!」 是的,囚牛這個名字,實在很醜;似乎專給愛 了。

音 樂者 開 玩笑

龍 生九子」 , 除 了囚牛之外 , 其他 八個 9 又是如 何?今介紹 如

(=) 蒲 牢 最 怕 海中 的 鯨 魚 0 每被 鯨 魚襲擊 即大鳴 0 後 人欲 鐘聲 宏亮 9 故 鐘 纽 F 所 刻 的 是

其 遺 像

 (Ξ) 睚 眦 這 是怒目的 獸 頭 性好 殺 故 刀 環上所 刻 的 , 是其 遺 像 0

(P4) 嗞 吻 形 似 龍 加 色黃 , 性好望 9 屋頂 F 的 獸 頭 9 是其 遺

(五) K 形 似 龜 , 好 負 重 7 碑座下 的 獸 頭 , 是其 遺 像 0

(7) 狴 犴 形似虎 , 性 好訟 , 今獄門上的獸 頭 , 是其遺像。世人稱牢獄爲狴 开, 就是因: 此 而

來 0

(七) 變 餮 是兇 悪的 獸形 性 好 食 , 故刻在餐具的 鼎 盖之上。

,

清 照的 (1) 金 詞 猊 「鳳 凰 形似 臺上憶吹簫」 獅 好煙· 火, 開 首的一 故刻 在香爐上 句 便是 0 「香冷金猊 唐宋 詩 詞 , 被翻 每說及金猊 紅 浪 , 起來情 也 就 自 是 梳 指 頭 香 爐 0 ; 陸游 例 如

,

的 詩 也 有 微 風 不 動 金 猊 香」

(12) 奴 蠦 性 好 水 , 橋柱 上 所 刻 的 是其 遣 像 0

示數目眾多而已 以 E 所 列 0 皆屬於傳 「龍生九子不成龍」 說 中 的 神 話 0 的本義 其 實 , 龍是否眞 ,乃是說 有九 ,龍的子孫爲數甚多, 個 兒子 9 根 本 不 必 他們雖有相 爭 論 0 九 同 只 的血 是 表

統 也 , 美者 因環境不同 這 有之, 是說 9 變而 ,習慣 外貌之變 醜者有之。若必 不同 , 無從避免;內心的 ,就有變化 禁其 。袁枚 不 變 真誠 論 , 則 詩 雖 , , 說 造 則 應延 物 得不錯,「子孫之貌 9 有所 續 不 斷 不 能 0 0 當 變 , 而 莫不 變 , 本於祖 其 相 傳 父 ;

底何者爲眞?何者爲假?人們所愛的是真龍還是假龍?從漢朝劉向所撰 因爲後天的生活差別很大,所以 「性相近 , 習相遠」;由此 便產生了真龍與假龍的爭執 「新序」 的 則寓 言 9 0 到 山

以得到答案:

父或 値 遁 走 得 龍子 同 ,失其魂魄」 情 實 葉公子高 , 的 , 我們 如此 可以理 好龍 「窺首於窗 0 ,居室雕紋以象龍 解,人們所喜愛的 這是說 , 拖尾於堂」 ,葉公並非喜歡眞龍 。天龍聞而下之。窺首於窗,拖尾於堂。葉公見之,棄而 , , 乃是高 派無賴作風 貴優雅 ,只 是喜歡那些似龍而非龍的 的 9 殊無可愛之處; 龍 , 而 不是粗 野狂 葉公見而 妄的 龍 假 遁 龍 0 走 無論 罷 也是 是龍

活 後天的教育之功。憑藉教育力量 0 決不 的 生命 是任他們各有所好,爲所欲爲而害人害物;卻是要使他們各有 無窮,從古至今,兒孫何止千萬?雖然我們無法控制先天的遺傳因素 ,我們必能引導龍子龍孫 , 自 動 自 覺 , 所長 朝向 眞 , 盡 , 力 善 向 , 美的 但卻 善 而 造 目 能 運 福 標 用

奉

且不管是真龍還是假龍 ,我們所愛的 , 是好龍而不是壞龍。若無善與美,徒然真 ,也沒用。 歷來研究中國古代音樂史的文人,

取代了雅樂的地位。其實,自古以來,雅樂從未佔過優勢。孔子(公元前五

都認定我國在

周朝

的時候

,

雅樂極

盛

,

以後便是

五一

年至四

七典

不止一次說「惡鄭聲之亂雅樂」。雅樂只是形式的音樂,內容空虛,徒有其表;俗樂則是感

三四 唐朝的雅樂

堉說得好 祖 並 非側 公元前二五九年至二一〇年)焚書坑儒,以致禮崩樂壞;其實,這都是偏見。明朝的樂家朱 傳數代都 一年卒) 戰 **漁樂是指** 重感情生活,於是漸變爲徒具形式 時 ,也對孟子說他只愛世俗之樂而不愛先王之樂。各朝代的文人,都 「俗樂興則古樂亡,與秦火不相干也」 代的魏文侯 任樂官之職 正式的音樂,包括朝廷集會典禮,郊廟祭祀儀式的音樂。這些服務於儀式的音樂 (公元前三九六年平),老實承認聽古樂就想打 , 只能奏曲 而不知 曲中 而欠缺內容的音樂。「史記」 意義。歷 代相沿, 雅樂便 瞌 成 說及漢朝有 爲毫 睡 0 齊宣王 無生命的音樂了。 致認定是秦始 一位樂官,是 (公元) 前三 載

的 部 栽培 9 讓它 溢 , , 情况 存在 活力充沛 而全不 如何?請讀詩人白居易(公元七二二年至八四六年)的一首詩 ; 愛護,更不着力發展。我國 雅樂全然無法 與俗樂抗 衡 0 在唐朝 各朝 君主爲了尊 (公元第八世紀), 重 儒家 的 音樂發 旨 「立部伎 意 9 達 照 例 , 對於 置 雅 雅

樂

立 笙 堂 太 舞 立 常 雙 部 部 上 歌 部 劍 坐 伎 賤 聲 部 伎 , , 9 鼓 衆 有 跳 坐 笙 等 聲 部 側 歌 七 喧 貴 清 丸 耳 級 9 0 0 0 9 , 堂 堂 嫋 鼓 笛 下 上 巨 萬 立 者 索 部 坐 曲 , 一堂下 掉 無 鼓 長 笛 人 立 竿 聽 鳴 0 0 0 0

坐 雅 立 部 部 音 退 替 又 為 壞 退 何 立 至 所 部 伎 此 任 1 , 擊 長 始 鼓 令 就 爾 樂 吹 輩 笛 縣 調 操 和 宮 雅 雜 徵 音 戲 0 0

欲 工 景 師 望 丘 愚 鳳 后 賤 來 土 安 百 郊 足 獸 祀 云 舞 時 , , 太常 何 言 異 將 = 北 此 卿 轅 樂 爾 將 感 神 何 適 人? 楚 祇

9

技 貴 的鼓笛嘈雜 。如果立部的樂手,成績又不住,乃編入雅樂部,專門負責儀式,祭祀的奏樂工作 0 堂下的樂手是站着奏曲,稱爲立部,身份低賤 這 朝宮廷裏的樂手 ,人人討厭。 堂上的坐部樂手,如果成績較差,就降級到立部 , 白居易自 註 , 分爲堂上堂下兩個等級 是:諷刺雅樂之衰敗;他在詩中所要說的話,大意是這樣 0 。堂上坐部的笙歌優美,人人喜愛。 堂上的樂手是坐着奏曲 , 擔任擊鼓吹笛 稱爲坐部 。雅樂竟

堂下立

演

雜 部 9

身份高

誰 淮 雅樂 也不喜歡它 白居易這首詩 , 責任乃在君主。何以君主們都愛俗樂而不愛雅樂?因爲雅樂只有形式,毫無內容 ,罵得非常痛快;小過,把責任全推在禮樂官員身上,未免冤枉 。不肯着力改 ,所以

不值得多談;但身任宗廟禮樂儀式的

敗壞到這

個

地

步!還想用音樂引行鳳

凰

來,

百獸舞嗎?實在,鬼神都不願聽了!樂手低劣

7,根本

局官們,對此豈能推

倒 責 任

嗎

?

作 徵;十全十美的雅樂,根本就不存在。我國各個朝代所做的雅樂復古工作,實在比不上歐洲 樂家徐 紀的文藝復 從墳墓中挖出來 就沒有生命 大 新 爲孔子說過 田 說 興 運 得 好 動 , ; , 卻不曉得堯舜之治只是儒家政治的理想境界 「韶樂盡善盡美」,於是歷朝君主都要復興古代雅樂 因爲雅樂復古只是開倒車 俗樂雖俗 · 不失爲樂; 、尋死路,而文藝復興則是創新生, 雅樂雖雅, 乃不成樂」 , 堯舜之樂也只 0 0 原因非常簡單: 他 們只 是理 想把古代的 闢 前 想 程 音 樂的 沒 0 清 有創 中 雅 朝 世

三五 朱絃疏越清廟歌

唐朝詩人白居易,在所作的「諷諭詩」中,常是讚頌古樂而排斥新樂。他作「五絃彈」,自

風」 通達」之意。琴絃爲朱色,詩人稱它「朱絃疏越」。 。到了 五絃彈是有五根絃線的古琴,相傳是神農所作。 周朝 , 再 添 加了兩根絃線,共爲七絃。琴腹空,琴底有洞,這個洞,稱爲「越」,是 「禮記」有言,「舜彈五絃之琴,以歌 南

註

「悪鄭之奪雅也」;就是說,他不喜歡看見民間流行歌曲佔據了雅樂的地位

兩種 ,一種是雅瑟,另一種則是頌瑟;雅瑟有二十三絃或十九絃,頌瑟則 另有一種琴,相傳是伏羲所作,其名爲瑟,有五十絃,黃帝改爲二十五絃 有二十五絃 0 後來 ,瑟又分爲

琴; 而五絃琴的音樂,又比不上「正始」時代的清廟歌聲。其詩如下: 白居易作詩 「五絃彈」, 其要旨是說明, 二十五絃的頌瑟, 絃雕多, 但比不上古代的五絃

趙 五 壁 绘 彈 知 君 , A 五 骨 绘 爱 彈 , , 五 聽 絃 者 --順 耳 -為 15 君 窓 寥 調 0

第一 第 = 绘 索 索 , 秋 風 拂 松 疏 禍 落 O

第 第 五 = 第 絃 聲 四 最 絃 掩 冷 抑 冷 , 雕 夜 水 鶴 憶 凍 子 咽 龍 流 不 中 得鳴 U

,

O

五 -鐵 絃 擊 並 _ 奏 君 試 珊 瑚山 聽 , _ 凄 兩 淒 曲 加 , 切 復 冰 瀉 爷 玉盤千 錚 0 萬

聲 0

聲 X 耳 膚 血 惨 , 寒 氣 + 人 加 骨 酸

0 0

殺 鐵

聲

殺

,

冰

聲

寒;

曲

終

聲

盡

欲

半

日

,

四

座

相

對

愁

無

言

歎 中 今 有 朝 -遠 初 得 方 開 士 , , 始 唧 唧 知 京 咨 負平 咨 華 生 不 耳 己

座

自

方 爱 士 趙 壁白 9 爾 髮 聽 生, 五 绘 信 老 為 死 美 1. 間 無 此

唯

遠

吾 開 正 始 之 音 不 如 是

IE 始 之 音其若何?朱 絃 流 越 清 廟

情

重今多賤

古

,

古琴

有

绘

人

不

撫

彈 一唱 再 = 歎 9 曲 淡 節 稀 聲 不 3

融 融 曳曳召元 氣 聽之 不 覺 13 和

更從 趙壁藝成 來 二十 五 絃 不 如 五

這首詩的內容,可以概譯如下:

實說 琴。 傷 很 五 的 摩 絃 ·音樂;也相信只有資深樂師如趙璧那般具備修養之功,乃能奏得出這麼美妙的音樂來 穩 第一二絃 琴雖然優 重 奏完了,聽眾們如 五 9 樂聲 現在 絃琴的聲音 有 的 疏 如泉水凍 很雅 秀,還比不上正始年代音樂之美妙。正始年代的音樂, 二十五絃琴,那能比得上五絃琴呢 淡 , 聽得令一 淡 ,使聽者心中感到寧靜安詳 結 9 醉 , 有如秋風拂松的 嗚咽 如 人心境平和 痴,默默無言。聽眾之中,有一位遠方來客,自嘆從來未聽過 慢流 0 錯雜彈來, 然而 聲 韻 , 0 人們只愛時尚的流行歌曲 第三四 0 趙璧琴 奏出各首名曲 絃很清冷, 師 曉得各人喜愛古樂, , 真似冰瀉玉盤, 有 如夜鶴憶子的 廟堂 , 看 清 歌 不起高雅的 所以全 9 唱 悲 又激 鳴 出 心 0 如許 古樂 壯 第 演 句 0 其 五 優美 又哀 實 絃 回 五 。老 應

始 是三國時代,魏,邵厲公的年號(約在公元二四〇年)。其後,十六國,燕 白居易所提到的 「正始」,是古代君王的年號。 有幾位 君王, 都 用 正 始 爲年 ,高雲的 號 最 年號 早 的 IE

,

指最早年的正始,是四百五十多年前三國時代的正始 也是正始(約在公元四〇七年)。北魏,宣武帝也稱正始 (約在公元五〇四年) 。白居易當然是

力量 展,不應偏於一端。歷代文人談音樂,只知提倡「樂以教和」,卻疏忽了「樂以教戰」 這種偏差糾正過來。 修養品德;音樂也能使人熱血沸騰,捍衞國家。我們切勿只見音樂具有靜的功能而忘卻它有動的 使人安靜下去,享受休閒生活;音樂也能使人振奮起來,增強工作效率。音樂能使人端正身心, 呢?雅樂偏於淡靜,俗樂則偏於華羔,實在各有不同的境界。人們的生活,靜與動都 。醫生常忠告眾人,爲了身體健康,切勿養成偏食的習慣。樂教工作者,必須時時警惕 我們讀了白居易的「五絃彈」,也應該細加思量,爲什麼人人不愛古代雅樂而偏愛新的 。音樂能 該平均發 俗樂 把

三六 泗濱浮磬

是必 來,樂師嫌它的音響不佳,乃換用了新造的磬,稱爲華原磬。本來,樂器有缺點,加以改進,乃 泗水在山東省的曲阜縣;該處是春秋時代魯國的國都,是孔子出生、講學、逝世的地方) **磬聲充滿祥和的音調。(其實並非石能浮水,只是露出水面的石。何以要用泗水的石造磬?因爲** 需 我 國 ;但一般守舊的文人,對此大表不滿。白居易爲此作了一首詩,題爲 在 唐 朝 ,雅樂所用的敲擊樂器之一,磬,傳說是用泗水之濱浮出水 面的 「華原磬」,大罵樂 石 所 造成 所 以

今人古人何不同?用之捨之由樂工。 泗濱石,泗濱石,今人不擊古人擊。 師愚昧無知;詩云:

這詩

中

的主

題

,實在採自「樂記」所說

「審樂以知政」。詩內

所言,「立辯

致死聲感人」

樂 工 雖 在 耳 如 壁 9 不 分 清 濁 飮 為

梨 園 子 弟 調 律 呂 , 知 有 新 聲 .了. 如 古 0

古 人 0

稱 浮 磬 出 泗 濱 , 立 辯 致 死 举 感

宮

懸一

聽

華

原

石

,

君

13

遂

忘

封

疆

臣

果 然 胡 寇 從 燕 起 9 武 臣 少 肯 封 疆 死

始 知 樂 與 時 政 通 9 山山 聽 鏗 鏘 而 己 矣

磬寒入 海 去 不 歸 , 長 安 市 兒 杰 樂 師

> 0 0 0 0

華原 磬 與 泗 濱 石 , 清 濁 兩 音 雅 得 知 0

主就 本來 的 志 聲 的是: 白居 記了 泗濱磐的 擊磐樂師 就 易這 保衞 會思 泗濱磐 首詩自註是「刺樂下 邊 念起 清 疆的 是有 去不 音 保 , 能 來歷 回 武 衞 (百了! 使聽 邊疆 ,充任樂手的全是 的敲擊樂器 者 的 胡人來侵, 重 神 臣 志 非 . 死 其人也」 對他 朗 9樂工 , 武臣 們的 願 俗子凡夫,對於磬的優劣 為愛國 無知 , 就 們很少肯拼命 * 勞 是說 ,竟然用華原磐來代替了它,真是豈 而保衛 , 備 , ___ 致 關 邊 諷刺樂工之用人不當 懷 疆 護國了! 愛 , 護 願 爲眞 , 0 自從改 又怎能分辨得了! 這全是改 理 而 用 犧 用 了新 牲 性 新 磬之後 磬的 命 有 他 0 君 此 主 理 9 君 聽 1 中

乃 出 自 君子 聽 樂 , 亦 有 所 合也」 • 出 自 樂記 魏 文侯 篇 其 原

鐘 聲 郵 , 郵 VL 立 號 , 號 VL 立 横 , 横 VL 立 武 君 子 聽 鐘 聲 則 思 武 臣

石 聲 磬 9 磬 以 立 辩 9 辩 VL 致 死 君 子 聽 磬 聲 則 思 封 疆 之 臣 0

絲 聲 哀 , 哀 以 立 廉 , 廉 以 立 志., 君子 聽 琴 瑟 則 思 志 義 之 臣

竹 聲 濫 , 濫 VL 立 會 , 會 VL 聚 衆; 君子 聽 竽 笙 簫 管 之 聲 , 則 思 蓄 聚 之 臣 0

鼓 鼙 之 聲 喧 , 喧 VX 立 動 , 動 以 進 衆; 君 子聽 鼓 鼙 之 聲 9 則 思 將 帥 之 臣 0

如 的 意 須 的 明 朝 鼙 涌 解 志 磬 樂家 堅定 辨 俗 說 聲 這 就 取 段 11 0 , 聯 的 捨 劉 說 但 就 話 想 的 各 濂 志 聯 的 9 起 切 慣 朝 評 義 想 意 調 勿學 官員 用 文人, 起 思 樂記 動 語 獻 軍 4 身真 我 0 9 旅 吃草 都 , 聽 們 何以 奉它爲至論 到悠揚的 理 聽 指 說它 到 9 揮士兵 連鐵 見得 保 鏗 衞 鏘 「其言過當失實 ?有 釗 邊 的 的 疆 鐘 ,人云 將 起 詩 的 聲 , 帥 就聯想 吞下 爲證 防守官員 , 官員 亦云; 就聯 ! 0 結果就 想 起交遊廣濶 9 於是 詩 如 起堂皇 0 人更 聽 如此 連 風 到 , 性 這 用 捕 感情豐富的 莊 解 命都 之爲詩 類 影 , 重 說 胡 蓄 , 9 「聽音有所 賠 發 說 無 聚豐盛的 掉 中 9 號 乃流 琴瑟 題 語 施 材 可 令 裨 傳 財務官員 的 9 , 合」, 於樂」 後 就 至 軍 4 人逐 聯 事 實 0 想 官 我 尊 在 , 起 員 0 們 聽 爲 就 廉 屬 0 讀 眞 是 於 到 聽 IE 空 指 雄 理 高 到 0 壯: 潔 清 必 IE 類 的 0 9 越

三七 樂與政通

今日我們讀古書,必須提高警覺 理。但我國歷代文人,偏要把這些至理名言與占卜之術結成一體,這就遠離了音樂藝術的範 矣!」「聲音之道,與政通矣!」從「藝術能顯示社會生活」的觀點看來,這些話乃是極 樂記」說,音樂生於人心,故能通倫理。聽音樂便可辨別人心的動態,所以說「樂觀 ,以免受愚 具 至

書」與「唐書」中的兩段記載,便可明白: 以後各朝代的史書,皆沿用了這種寫法,使後世的學者,真的相信音樂是占卜的工具 律書」,也照樣記載,「望敵知吉凶 的工具。漢光武以後的學者們,都用陰陽五行來解說經書。司馬遷作「史記」,在二十五卷 、八音,在治忽 尚 書 記述阜陶與帝舜及禹等謀議國事的言論,其中所記帝舜的話,「予欲聞 ,以出納五言,汝聽。」這是說,聽音樂是爲了察知治亂情況,把音樂列爲占 ,聞聲效勝負 ,百王不易之道也。武王伐紂 吹律聽聲 。且看

書記 說 載 9 這 令 隋 些材 書 言 欷 料 言聽其子奏曲 歐 隋 , 流 煬 實在 涕 帝之將幸 日 無聊 , 山此 極 9 江 曲 3 曲 都 宮聲 裏 ! 也 轉 , 有 了 , 往 調 樂 , 而 人王令言 沒有 不返;宮者 轉 回 者 原 9 調 號 , 君 知 , 也 就認爲君主出 音 律 9 帝 0 聞 其 其子 不還乎?竟 巡 彈 江 琵 都 琶 如 , 9 不 其 作 再 翻 安公子 來 0 史

明白 年 明 山 強 不 自 暴 未 , 0 屬 世 及安史 稱 何 來 眞 又零亂 , 其子 稱安史之亂 爲大 謂安史之亂 能 , 商 眞 審 書 亂 八燕皇帝 是 朝 察音樂而 亂,世乃思憲審音 , 而 遠 恐 天 義 暴 心怕君主 繼 離 寶 , 音樂藝 位 , 0 年 君卑 進陷 今在 知 間 , 一要遷都 直 政 , 逼下 長安 術 涼州 至代宗廣德 此 事 加 的 0 , 云。 範 這 避 0 以註釋, 獻 臣 肅宗至德二年, 難 圍 此 新 僭 記 了 曲 0 元年, 犯 載 到了天寶十四年, 0 0 上, 可 這 帝 9 注 實在 是說 以明白 御 賊將李懷仙 形於聲 便 後 都是借音樂來談政治; 坐 , 祿山爲其子慶緒所殺 人只 寧王憲聽到 , , 並非 召諸 音 知唐玄宗入蜀 , 安祿山謀反,玄宗入蜀避 聽 見於 斬 Ŧ 朝義 曲 聽 新曲 之。 便可知政 人事 請降 裏的 寧王憲 , 臣 , , 殺了楊 其難始平 後人無 恐日 , 0 主音不穩定 慶緒又爲史思 唐玄宗天寶 日 後 , 貴妃 知 有 0 , 播 曲 共 便返 遷之禍 以爲聽音樂 難 雖 , 歷 其 十四 ,世 佳 明 長安 他 9 代 所殺 年 人乃 各音 然宮 , 安祿 總不 凡 知 則 帝 可 離 九 思 以 盛 又 默 加

爲 有 系 漢 統 朝 的 , 胡 劉 說 歆 作 鐘 律 , 把古代傳來關 於五音、 五倫 -五 性 -五色 • 五味 3 五行 9 組

成

我所 之角 0 出 五 加註,以 0 音 出 於 於 脾 也 者 23 , 明內容)。 , 合 , 齿 U 天 合吻 而 地 通 自 開 9 被 謂 , 之 調 2 举 之徵 宫 かの 0 。出 出 在 於 天 於野, 肺 為 , 五星之 開 齒開吻 口 而 精 吐 ,在 聚 , 謂 , 地 謂 之 為 商 之 五 羽 0 行 出 (下列 之 於 氣 肝 , 各項 , 張 在 ,括弧 人 U 為 湧 五 功 內 臟 , 是 謂 之

九 宮 乘九 , 土行 即是 也,君象也 九九九之 數,, 。共 性 其聲 信 , 重 其 以舒 味甘 , , 猶夫牛之鳴節而 其色 黄, 其 事思 主 , 合也 其 位 0 龙 己 , 其 數 1 +

商 ,金行 也,臣象也 。共 性義,其味辛, 其色白,其 事言 , 其位 庚辛, 其數七 十二

九乘 角 ,木行 八),其聲 也,民 明 象也 以 敏 0 , 猶去羊之離奉而 共性仁, 其 小味酸, 主 其色 張也 青, 0 其 事貌 , 其位 甲 2

其

數

六十三

九 七), 其聲 防 以 約 , 猶夫维 之登木 竹 主 湧 也 0

(九乘六),其聲泛 ,火行 也,事象 VL 北 疾 0 ,猶夫豕之負驗而主分也(駭字的左邊,從馬 其性 禮 , 其味苦,其色赤,其事 視 ,其位 丙 丁, ,或從豕 其 數 , 五 通 +

用;是指四蹄皆爲白色的 羽 , 水 行 也 , 物 象 也 不 。 0 共 1生

(九乘五) , 其數 散 以 虚 , 猶夫馬之鳴野而 智 9 共 味 鹹 主吐 , 其 也 色 黑 , 其 事聽 ,其位 壬癸 ,其數 四 + 五

月:

漢朝 , 司馬遷作 「史記」,在 「律書」 中解說十二律 ,也是很有系統把十二律分配於十二個

正月也 ,律中太 簇(泰簇)。 泰簇者,言萬物簇 生也。其於十二子, 為寅 9 言

萬 物 始 生 , 中寅 然 也 (寅 ,敬也) 0

三月也 二月也 ,律中姑 ,律中夾鐘。 夾鐘者,言陰陽夾風也。其於十二子, 姑洗者,言萬物洗生也。其於十二子,為辰,言萬 為 卯。 卯 , 茂 之城也 0

物

洗

0

蜧 音震, 動也)。

四 月 也 ,律中仲呂。 仲呂者,言萬物盡旅 而 西行也]。其於 十二子, 為 E 0 E 者 ,

言

陽 氣 之 已盡 也 0

五 月 也 ,律中教賓。 雞賓者,言陰氣幼少,姜陽不用事也。其於十二子,為午。陰

日の世

陽 交,故曰 午 0

萬 物 六 皆成 月 也 , 有 律 中 滋 味 林 也 鐘 0 林 鐘者 ,言萬物就 死,氣 林 林然。其於十二子,為未 0 未 者

也 0 七 其於十二子,為申。 月 也 律中 夷則 0 夷 申者,言陰用事,申 則 者, 言陰氣 之賊萬 賊萬物也。 物 也 (徐廣註云,一作陽 氣之則

聲賦」

內的

段:

老也 月 0 也 ,律 中南 呂。南昌者,言陽氣之旅入藏也。其於十二子, 為 酉 0 酉 者 , 萬

九 月 也 , 律 中 無 射 0 無 射 者 , 陰 氚 盛用事, 陽氣無餘也。其於十二子, 為 成 0 成

+ 月 也 ,律中應 鐘。應鐘者, 陽氣之應不用事也。 其於十二子, 為 亥 0 亥 者 , 該

也,言陽氣藏於下,故該也。

者

,

言

萬

物

盡

滅

也

0

之

+ 月 也 , 律 中黃鐘。 黃鐘者,陽氣踵黃泉而出也。 其於十二子,為子 0 子 者 , 滋

也,言萬物滋於下也。

紐

,

未敢

出條

也

0

十二 月也, 律中大呂。其於十二子,為丑 0 丑 者 , 紐 也 言 陽 氣 在 上未 條 , 萬 物 厄

賦之中 說 根 9 並非 據 ,使讀者信以爲真,遂成禍害。宋朝文人歐陽修 這 及秋的顏色、秋的聲音、秋的特徵,全部都是根據劉歆與司馬遷的胡說。下列是 由 種 一個人創造出來 「律 曆之數」, 便產 ,而 是集 生了 那荒 歷代文獻的材料 謬 的 候氣之說」(詳見下章 ,組織 (公元一〇〇七年至一〇七二年) 而 成。後世文人把它應用於 「葭管飛 灰」) 作 詩 0 「秋 這 詞 秋 歌

秋 施 骨 所 靈 之 老 生 , 而 龍 0 不 0 悲 刑 其 能 百 物 而 為 之 憂 傷 官 可 意 0 , 宜 感 春 也 悦 蕭 戕 秋 0 2 其 其 條 賊 夷 生 , 0 於 為 秋 9 9 渥 13 , 草 戮 實 亦 時 山 狀 然 9 拂 萬 丹 也 為 111 也 何 0 之 恨 事 故 陰 而 寂 9 者 其 勞 其 寥 乎 為 物 色 色 其 又 變, 秋 稿 调 在 0 惨 兵 故 聲 木 形 盛 樂 象 其 淡 而 也 , 木 黟 有 當 也 為 , 9 遭 , 聲 商 烟 然 動 殺 之 也 霏 黑 乎 聲 於 0 而 主 行 , 雲 中 嗟 者 葉 淒 夫 為 斂 為 西 , 脱 方 金 淒 0 必 星 , 0 其 0 星 搖 草 之 切 其 是 音 容 木 0 其 切 所 謂 清 奈 精 無 , , VX 呼 夷 天 明 何 情 0 推 地 號 , 非 而 , 則 敗 天 况 有 為 之 奮 金 零 義 發 高 石 思 時 七 落 月 氣 之 其 飄 0 E 者 豐 質 晶 之 力 零 , 常 , 律 草 0 之 , 0 所 乃 其 欲 人 0 以 綠 商 縟 氣 與 肅 -不 為 草 殺 氣 而 慄 及 動 , 之 傷 木 , 物 而 爭 冽 , 憂 也 為 餘 茂 而 , 其 惟 砭 烈 13 9 佳 人 0 智 物 物 0 木 天 夫

五 屬 這 臣 篇 逐 賦 , 失 在 價 五 値 性 屬義 技 0 我們 巧非 , 讀 在 常完美; 古人書 十二 律 但 爲夷 , 非 所 則 用 加 明 ; 的 材料 材料 辨 不 安置 :1 , 則 全 , + 是 胡 分 周 說 詳 0 秋 0 只 在 因 五 材 音 料 屬 來 商 源 , 在 , 皆 五 是 行 胡 屬 金 , 9 在

1

之 之 旣 肌

· 440,000

前

聯

是

說冬至之後

, 春天

也

快

來臨,

意義

甚

0

三八 莨管飛灰

e

准管的复想:

TE 以 上 級 商 原 。

唐朝 詩 人 杜 甫的 「冬景詩」・ 其前 半是:

天 時 人 事日 相 催 , 冬 至 陽 生春 又來;

繡

五

一紋添

弱線

,

吹

葭

六

管動

飛

灰

此 相間 灰 , 實在難爲了國文老師;縱使查得了解說,也仍然難懂其中所說的內容。因爲有國文老師以 , 特 爲解答如 爲明 顯 後聯就頗費解說,尤其是尾句提及葭管

佳 詩 中 多繡 說及刺繡的 些幼 11 一句,意指冬至來臨,夜始短, 的絲線 日始長。暮色來得較遲 , 刺 繡 的 人, 眼 力更

唐 一雜錄」 的記載,「唐宮中以女工揆日之長短。冬至後,日晷漸長,比常日增一線之工。」

這是指日漸長,直接增加了女工的效率。

陪襯之用;後句 指 五 律 紋 述之如 , 日 測之日 曆 添 志 日 弱線」 荆楚歲 愁 的學 隨 影 , 9 增 則是用了 間 線長」;這 吹葭六管動飛灰」才是重 多了一 來說明樂律 的記 線 載 唐雜錄 裏 0 , 的 杜 與節氣的 魏 甫 、晉間 詩 線長」 , 的解說 關 係 至日」 9 , 宮中 , 要的句子。 。但這句說及刺繡的句子,只是後句 這便是漢 乃是用了 以紅 即是多至之日) 線 何以它是 量 -荆楚歲時 日 唐時代 影; 冬至後 ,甚受推崇的 重 記 , 要句子?因爲詩 遺興 的 , 日 解 詩 說 影 云 · -添 , 候 長 氣之說 的 列 何 作 者 對 詩 線 偶 中 卻 9 0 要 憶 , 專 運 刺 這 試 用 爲 繡 愁 是

志 殿 罄 語 係 生於日 , , 合八能之士, 律管 記 忽指天曰:孟 漢 朝 載 的 , 律生於辰 9 淮 長 後齊 短 南 , 候鐘 劉 春之氣至矣!人往驗管而飛灰已 , 可以占驗 安 神 ,聲以情 孟 律 , 好神 覇 , 府 權 節 田 仙之術; 土灰 質 氣 曹參軍 , 0 律以 , 此 效陰陽 種 他 信都芳, 和 理 所 聲 論 撰 ,聲律 0 「淮南子」書中的「天文訓」 _ 源 深 出 應。每月所候,言皆無爽 以有巧思 相協 司 這 馬 段話 彪 而八音生;故天子常以多夏至日 9 的 能以管候氣 , 「續 說明音律與 漢 書」 , ; 仰 篇云, 節 0 後來 觀雲 氣 9 色 「楊子 _ 有 隋 極 嘗與 密 書 切 , 雲曰: . 御 的 律 對 前 關

不 的律管之內, 所 謂 候氣」 ,就是 各管的口,皆加以密封,藏入地中。律管共有十二枝,陽六爲律,陰六爲呂; 「占驗節氣」。 驗管飛灰的 候氣方法 , 就是用 葭草燒 成 爲 灰 裝 入 長短

稱 律 出了 是 以 林 統 鐘 氣 類 -南 物 呂 , 呂以 , 應 鐘 旅 陽宣 大呂 氣 六律的 夾鐘 . 中呂。冬至之日,用針刺破黃鐘律管的封口, 名稱是黃鐘 、太簇 、姑洗 、業賓 、夷 則 、無射 葭灰就 ;六呂的名

鐘 管 爲之應 ,皆使 宋朝 上齊 , 用針徹其徑渠,則氣隋 沈括所著的「夢溪筆談」卷七,記述候氣之法是:「先治一室,令地極平 ,入地則 有淺深。冬至,陽氣距地面九寸而止,唯黃鐘一管(長九寸)達之,故黃 針而 出 矣 0 乃埋律

平穩 飛灰的情況都有不同,真的有這麼多的暴君縱臣嗎?」 高 及開 管之內,裝滿葭草灰 在三重密室之內 換 祖 就 皇九年 看 禮 總愛引此爲題材。隋文帝 這些 , 猛氣 忍不住把他大罵一 樂的官) 見這些葭灰的飛出,有時多、有時少、有時運、有時早,就間太常卿牛弘 一理論 應則大臣放縱 ,高 ,實在是荒謬之談。宋朝學者朱熹,也信以爲真;於是文人寫作, 。牛弘答 ,用十二木案,將律呂各管,照十二辰位,置於案上,以土埋之,上平於地 祖 要實驗候氣 ,用白布封口。每當節氣到臨 頓,「臣縱君暴,政不平穩, ,吹灰半出爲和氣,吹灰全出爲猛氣,吹灰不出爲衰氣;和 , 衰氣應則君 之說 (高祖)也曾駁斥這種候氣之說。在「隋書・律曆 ,其經過甚爲有 上横暴。 這是用律管飛灰來占卜政事 ,用針 趣,值得我們深省。當時 並非因爲節 牛弘無話可答。但 刺該 律管 氣 ,管中 而有 分別 的 , 葭灰 高 ,又說及君主橫 這種候氣的胡說 祖 0 便從針 一年之內 志」的 命人按照古法 (太常卿 每說 氣應則政治 記 口 及季節變 ,每月 是專管 飛 出 , 各 說 ,

然流傳下來

降 9 埋管於地面 到了明朝, ,到底要占驗些什麼?古代樂論,常附以陰陽五行的謬說,實在可惡極了! 音樂學者們乃斥之爲邪說。 樂家劉濂著 「樂經元義」,禁不住大罵:「

信都芳,根本是用邪説行騙,乃是該殺!」

最喜歡用 明朝樂家朱載堉著「律呂精義」,內篇也提及 陰陽五行來解說古代經典,於是人人附和, , 逐成流 **葭管飛灰之說,是從後漢開** 毒 0 始。因爲漢光武

隆 撰「律呂正義」後編,第一百二十卷,特用一章說明其爲邪說 清朝 君主,極力推 行雅樂復古的工作,也曾將候氣之說,付之實驗,終於證實全無效果。乾 0

我們今日讀唐、宋的詩文,必須小心。在唐 、宋之時,候氣之說 0 , 尚未被正式宣佈 爲 邪 說

文人提及它,仍然當作是真理。今日讀它,就該有所警惕了

上齊,入趣則

三九 「中華民國讚」的鼓手

完成之後,我把歌譜送到臺北,由顏廷階先生負責訓練中國廣播公司合唱團 中,這是青天白日滿地紅」,實在正氣磅礴,震人心弦;我必須全力以赴,以期不 成中文歌詞,以便演唱。羅先生的詩句,運筆雌健,聲韻鏗鏘;開始的 首長詩「中華民國讚」,囑我作成合唱歌曲,以備演唱。這是原籍波蘭的美國青年詩人查克 (Charles Chuck) 民國 當晚霞 四十六年春天,我在香港忙着收拾行裝,準備搭船到歐洲尋師進修 ,同時首唱於實踐堂,由王沛綸先生 所作的英文詩,因其涵義深厚,先總統 指揮 0 蔣公命羅家倫先生根 「自由的大 ,將與鍾梅音作詞的 國 負所 旗飛 據其內容,寫 防部寄給 舞在 托 0 此歌 我

就大發脾氣,「這是不通的話!並非我的原稿!」 入侵中東 一中 華民國 ,我就 讚」 請問譯詞者羅家倫先生,這句歌詞是否有語病 的歌 詞中,有一句提到要把北 極能 他認爲這是經過許多人改出來的稿 「驅出沙漠,趕下中 ,是否要修訂 。這位 東」;當時 老先 ,與其原 生 俄 一看

稿 多 有 出 入 , 必 須 改 訂 0 他考 慮 此 時 9 說 9 該 改 爲 趕下 北 冰洋 中 0 就 此 定 稿

堂的 首 掩 奏者 蓋 國 後 歌 此 鋼 歌 9 臺 出 不 現 的 , 曉 較 所 尾 0 得 爲 奏 在 段 出 何 狹 溜 , 小, 時 的 唱 唱 之前 國 開 出 兩 歌 始 奏國 位長 自助 , 9 故在 司 號奏者 歌 儀 人助 演 特 0 在當 出 別 時, 宣 , 時 所站的位置 佈 天 加 助 , 9 奏出 只 用了兩支長號 9 有 或 我 或 民 最 革 歌之時 , 熟悉樂譜 給合唱人員重 命成 功 (伸 , 聽 縮 眾 內容; , 一可 我 喇 免肅 重 列 在 於是由 阻 合唱 , 立 擋 協 的 0 9 我站 無法 助 低音 唯 鋼 恐 在 琴奏 部 看 雄 幕 份 到 #+ 後 指 或 的 歌 合唱 揮 9 與 與 0 實 號 鎁 歌 践 全 琴

了 的 鼓 的 合 間 譜 唱之下 當 該 明智處 我 9 時 無 歌 滿 的 意 此 人 後 理 否; 歌 願 打 段 兩 演 0 支 我 出 , 0 到頭 結 長號 只 9 可 能 尾之處,需 說 來 的 膛 效果 音 目 , 微 打 量 ,鼓的責 甚 笑 9 仍 佳 用大鼓助威;但鼓手被埋藏在人牆後邊 0 嫌 更 ; 太弱 任 有 但 我 人 , 乃落在 間 身 0 後 在 , 來此 廬 聽 Щ 我的身上; 之中 歌 說 演 歌 出 中 有 卻 , 常加 無法 實 國 在 歌 說 用 在 得 兩 內 見 來 支小號來奏國歌 廬 , , 我聽 Ш 事 ,無法與 的 情 不到 緊急 全 貌 指 呀 0 揮 ! 散 我 場 世 聯 ; 後 義 繫 這 是指揮 在 , , 雖 宏 朋 容 亮

重 或 站 四 與 詩 他 六 作 相 年 者 多天 查克 見 我立 我 從 其好 到了 刻去信 太之助 義 大利 , 請他 羅 , 先寄一 得 馬 之後 聆 此 張照片給我 歌 , 杳 的 克 錄 來 音 信 他 , 以便屆時按圖 說 寫 信 9 不 向 日 我 卽 致 旅 謝 索驥 游 9 羅 並 說 0 馬 於是 9 9 屆 盼 能 , 時 久 甚 與 無音信 盼 我 敍 我 能 晤 到 火 民

太 爲 我 , 忽 要 向 然 鄰 訪 在 居 位 天 租 的 中 用 凌晨 客 國 住 房 四 客 , 安頓 時 0 我 , 我所 這 立 (V 划 起來探 遠 住 客 的 大厦 , 間 擾 攘 管 , 乃曉 理 J 處 個 得 , 早 用 , 晨 這 電 話 是 0 查 通 克 知 我的 來 訪 房 0 東 在 狼 太 太 狽 之餘 , 說 9 9 有 請 得 位 房 美國

太

甚 以 歡 便 , 我 這 告訴 按 位 時 波 到 我 蘭 火 裔 , 車 到了火車站 的 站迎 青年 接 詩 他 人 , 0 , 他立 好不容易 個 性 刻搜 純 眞 索 ,才找 而 熱情 袋 到 , 9 忙說 我這 略 帶 個 , 住 此 -有 所 敏 呀 感 0 我 1 的 有 間 神 呀 他 經 ! 質 , 何 0 把照 以 他 不寄 與 我 片 褫 給 張 見 照片 如 我 故 給 , 談 我 笑

習 舞 在 坦 掛 有 世 右 ; 慣 此 着 各 界 他 我 他 國 種 肩 , 卻 內 在 演 於 品 景 走 上 進 奏釧 波 質 仰 容 不大欣賞了 , 民國二十三年 的 車 從 闌 允 0 與 鋼 厢 容 實 琴 X 琴家 他 走 , , , 以往 敍 卻 進 技 把所 談 巧 沒 重 0 波 有 到 我 厢 精 籌得 9 討 闌 機 廣 去 湛 認 州演 論詩 人都 會與 識 0 9 的款項來挽救波蘭的 那 使 甚 他 # 樂結合的 有 天 奏於青年會大堂。聽他演奏由他改 112 質性 談 我 不 0 在 話 剛 勝 純 敬 歷 巧 0 當 間 眞 也 佩 史 題 的 時 搭 上 0 性 他 火車 他 , , 甚 格 的 我 在 厄運 爲愉快 聲 到 演 知 9 譽 香港 奏後 敏 道 0 銳 尚未 蕭 我所 卓 應 的 邦 ; 雀起 但 越的才華; 考英 是愛國 次 親眼 他經 H 國 , , 見過 後 獨自 常 聖三 編自法雅 的 來 鋼琴家 通 塔火 的 育不 這 他 音樂院 位 移 9 眠 青年 居 車 作 是當 ; 而 美 返 品 也 白 詩 或 香 代 曉 的 的 天 鋼 得 發 理 港 鋼 人 查克 香 展 論 琴 琴 帕 . 9 試 把 曲 家 腄 , 德 然 皮箱 「火之 盧 9 留 9 後 賓 這 世 所 斯 具 成 以 托 斯 種 基

四〇 姓名的困擾

困 把我的姓名,譯爲 有 惑不已 一次,美國洛杉磯的華僑團體寄給我一份音樂會節目表,其中演唱我所作的歌曲數首 Y. L. HWANG,使我甚感奇怪。為甚譯名用了 Y. L. 而不是 Y. T. 使我 ,都

位老師笑對我說,「如果沒有加上小姐的稱呼,我就以爲是你領獎了!」 ,在臺北一個歡敍會的抽獎節目中,司儀高叫,「請王幼麗小姐領獎。」 坐在我旁的

「棣」音弟,總不應譯 至此,我乃恍然大悟。他們習慣以爲「棣」字卽是「隸」字。「隸」音麗,譯爲英文,就是

L

爲上 的 0

中 其 紅紅 ,爲全省音樂教師講學;有許多位老師都提出這個問題,希望我公開作一次糾正,不要讓眾人 經常我聽見大會中的司儀把我的名字念爲「友隸」,我的朋友們就急於要到後臺找司 我勸止了, 因爲此舉會令司儀很難下臺。二十年前,我應教育部之邀請 到臺北 儀 、臺 ,請

把 感煩惱了! 我的名字念錯 0 我認爲這是個人的微小事情 ,不 該小題大做 0 但處處遭遇到念錯名字,就使我

每當 職員爲我塡寫表格, 問我姓名, 我就答「朋友的友, 兄弟的弟」 ; 省得他們總 不知道

」字如何寫法

包掛號郵件 看 來就似是 事實上, ,郵政人員認爲我是冒領;只好讓他們把包裹退回原寄 「棟」字。儘管我對此至小計較,郵政人員卻不肯通融。有 許多人對於「棣」字的寫法,並不留心。他們寫信給我,總喜歡在上方加 了 一次我拿出身份證 芸領 横劃

友 成 此可見,及時 爲此事大吵了一 來 實在 信 此言甚 , 錯寫我是姓王;爲了不想使他感到歉意 說 ,讓別人亂寫我的姓名,或者亂讀字音而不加糾正 糾正 是 場。因爲他的朋友勸他不要寫錯我的姓,他就拿出我的覆信,證明我是姓王。 0 ,乃是應盡之責。聖人有言,「必也正名乎!名不正則言不順 ,我在覆 信裏 ,我也有不是之處 ,也就署姓王。沒想到 , 。記 言不順 他與 得 有 則 其 位朋 事 友就 不 由

在啼笑皆非 在抗 我的姓,在粵語地區,常譯為 WONG;但國音寫法,則是 HWANG;在樂譜印行,出版 他們 戰 期間 ;這是無從糾正的事,爲山生氣 所印出的名字是黃反棣、黃皮棣、黃友棟、黃友樣、友棣黃、棣友黃 , 那些簡譜歌本,將我所作的歌曲印在册內,把我的名字,錯得光怪 ,就嫌多事。我不計較的習慣 ,是由 ,使 此 養 成的 人看 陸 其妙 , 實 X

都 爲 用 國音寫法。當我偕女兒出 國旅行,父女不同姓,外國 人總 覺 奇怪。

黄 用 什 , 你去 麼 非 律 語 死吧!」 音 賓 馬 , ,把我的 尼 刺 的 姓名譯 眞 華 是備 僑 專 極關 爲 體 ,在音樂會節目單上,選唱我 [WONG, YOU DIE] .. 懷的祝 福 了! 這個譯名, 的 歌 曲 0 實在奇妙,在文義該 在譯名時 , 也不 曉 得 是 他 們 老

卽 年來 篇 這 是 句 馬凉 的最 , 成 的 我常 ,馬 論語」, 後一段) 感到 小 ,也是常 雅 賽即 , 詫異的是,何以眾 ,就讀 是賽馬,倫敦即是敦倫 見的 也 詩 讀 經上 。「棣」字與 到「常棣之華, 到「唐棣之華,偏其反而;豈不爾思,室是遠而 ,都不 人對於 再爲眾 「隸」字,不 鄂 $\overline{}$ 不韡 人所注意;所以謬誤頻 棣」 **韡**;凡今之人,莫如兄弟 字如此陌生。 論字形與讀音 往昔 生, , ,小小 都 是非 有 學 0 極 顛倒 大 生從「論 的 0 差別 至於 _ , 不以爲怪 中學 語 0 大概 威 儀 生從 這 棣 子 數十 棣 詩 罕

四 創作的路向

作之故 爲眞正的現代中國音樂 站 在 音樂創 必 須將古樂與 作 者的 立 今樂,雅樂與 場 看 · 中 國言 俗樂, 樂必 中樂與 須現 代化 西 樂 ,世界化 ,都融 會貫 9 但不 通 能缺少民族 , 再注入時代精 的性 神 格

以 成

然不 中, 之故 修 音樂是 會以獨 , 德向 我們 醉於個人的音樂境中爲滿 善 要 每 使用人人已懂的材 個人生活必需的營 敬業樂羣 0 如果創作 料, 養素 足,而以能使人人共享音樂的恩賜爲至樂。 者能夠認 帶引人人進入未懂的 我們 應該爲大眾 識音樂藝術的最後目標 創 境界 作 而 , 使人人都能生活於優美的音樂之 , 實 在 是服 務於教育 則 必

0

不

應拋

棄了大

眾,

離

羣 獨

處

因

在我看 來,當前該做的工作, 川 分十 項以說 明之:

階) 根據 中 調 或 式造成和聲 音 I樂中 貮 化 , 使 曲 調與 適當 使用 和聲配合得更爲自然 4 國的 調 式以 創 作 。器樂曲要善用中國風格的樂語 曲 調 (所 謂 調 式 , 就是中 傳 統 樂

來

,

力謀中

國音樂

中

國

化

0

須遵守我國

一聖賢

「大樂必

易

的

明

訓

9

使

人人易唱

易奏

,

易聽

易懂

0

Œ

如白居

易作

詩

的

原

則

務

文化 曲 的 意字 影 響 爲 的 了迎 平 仄 頭 變 化 趕 H 9 如此 極 力模 樂曲 仿 他 就 人 不會缺少了 而忘卻自己民族的性 民族的 性 格 格 0 0 在 到了今日 民 威 初 年 9 我們 9 我 必 威 受到 須 醒 西 過

藝術 歌曲 大眾化 用音樂來 表彰 詩詞之美 , 乃是藝 術 歌 曲 的 原 則 0 在創 作之中

曲 心 須 簡 而 美 9 淺 而 明; 創 作 藝 術 歌 曲 該 以 此 爲 目 標

我所 用 串 珠的技 編的 許 多民 術 民 間 , 歌曲 歌 擴 合唱 展 高貴化 其 結構 組 曲 , 9 使用 均 可 民 用 純 歌 爲此 正的 具 有 唱腔 難得的 項設 計 , 清除其 的 親切性。我要使用調式的和聲 例 證 俗氣 0 ; 使用 淨化的 歌 詞 , , 美化 增 加 其 其色彩 高 ;使 0 在

使 活 是 潑 口 國情 化 號 四 堆 , 緒 趣 砌 味 愛 與 9 藝 16 呐 貮 術 喊 歌 , 以提 曲 氣氛 打 倒 藝 術化 融 高樂曲 9 成 高 呼 的藝術 體 萬歲 我 0 我 們常見愛國 , 使唱 所作 成份 ;把從 | 者與 的 愛 八聽者 國 歌 外而 歌 曲 曲 的 , 內的紀 同 詞 9 均 樣 句 是 厭 總 朝 律 倦 是 命令 着 0 「我們是」 這 爲了避免呆滯 , 個 變成從內 方 向 , 而 我 , 外的 歌 們 要」 詞 和 取 , 治 材 其 服 , 從 必 中 盡

就可避去衣不稱身,張冠李戴的弊病 步 五 一者必 傳 須 統 樂 互相 曲 協 現 代 調 化 而 非 衝 突 無論 0 只 是器樂所 要認清古曲所用的音 奏 或聲 樂 所 唱 階 9 都 , 該 配以調式的和 使 古 曲 今化 聲 0 保 , 調 存 式的 或 粹 與 力求

加 以發揚,使人人都能了解古代詩人的卓越成就。我在唐宋詩詞合唱曲裏 榮耀古代詩人的成就 我國詩詞之優秀,早爲世界人士所稱頌。我們更要用音樂來 , 處處都要例證 目

- 的 選萃,合唱 作 無法使 七 0 用。 新 表彰音樂前賢的作品 編」。 今選 取前賢所作,有代表性的歌曲二十首 可以紀念前賢的辛勞, 我國近代樂曲的佳作不少,但皆爲獨唱歌曲 同時使各團體能共享前賢的恩賜, ,編爲混聲合唱,取名 這是我們 ,使一般合唱 中中 國 藝術 所 歌 該 做 曲
- 生的 翔 詩意 管絃樂演 玫瑰花 ,發展 (鋼琴敍事曲), 詞 八 作 兒爲 奏 成 寓詩於樂的設計 而爲獨奏與合奏的音詩 , 「夜怨」 均可例 誰 開 作給 (長笛獨奏) 證此項設計 根據陶潛「桃花源記」作成「武陵仙 長笛獨 詩人的作品,不應只限用爲獨唱與合唱的歌詞,且應將其優美的 奏 , ,這是寓詩於樂的設計。 , 將 四時 跑 漁家樂」 馬溜溜的山上」 與 「狸 例如 一奴戲 作給絃樂隊合奏 境」(鋼琴敍事 絮」(提琴 , 我根據神話寓言作成 , 獨奏) 曲), 將 「春燈 根 9 將 據 舞」 章瀚 四 「天馬 III 作給 章 民

先

樂的 聽董大彈胡笳弄」 變化 九 世界 朗誦歌唱之合一 公認我國的 ,「琵琶行 語言是音樂化的語 我國的文字,每個字的平仄變化 , 「偉大的 i , 國父」 實在極爲正 以及唐宋詩詞合唱曲 確 , 0 都表示出不同 朗 誦 詩 詞 , 9 就 的 民歌合唱 是 涵 歌 義 唱 , 這是 組曲之 我

中,皆有許多這種實例可見

的 (「音樂人生」,「琴臺碎語」,「樂林華露」 解說 ,以證明音樂與生活的密切關係 音樂哲理生活化 除了樂曲創作之外,我更要蒐集古今中外的音樂哲理, 。十多年來,感謝東大圖書公司印行我所寫的 、「樂谷鳴泉」、「 樂韻飄香」、 「樂圃 加以趣味 長 七册短文 春

作品 以及 這 分類印成選集,以利查閱 前 四 册「樂苑 年 開 始 春回」),使我能爲樂教獻出 , 香港幸運樂譜謄印服務社白雲鵬先生, 。下列十項是作品分類: 點棉 薄的 力量 在工餘之暇,設計把我六十年來的音樂 0

解他 們 的作 唐宋詩詞合唱曲三十首,是爲了榮耀古代詩人的成就 品 。我要用音樂的助力,使人人更易了

獨唱 藝術歌曲選 , 包括歌曲六十首,皆是實踐藝術歌曲大眾化的作曲設計

三合唱藝術曲選AD包括合唱歌曲五十二首,使參與合唱的每個人,皆能在趣味的合唱中, 增

進樂羣生活的和諧精神。

唱 藝術歌曲 選(B) 包括近年所作的聯 篇合唱 曲十二套 ,共約四十餘樂章 0

的 設計 (四) ,以說 合唱 民 明如 歌組 曲 何使民間歌曲 選 9 將近年 高貴化 -所作的 0 二十套印行,包括各地民歌五十餘首 ,都是例證 串珠 成鍊

压 . 鋼琴獨奏曲選,包括作品二十首,請鋼琴名家劉富美老師編訂演奏方法,把寓詩於樂的設

計,帶到每個家庭之中

出兒童藝術歌曲選,包括新作兒童歌曲一百首。

以少年合唱歌曲選,包括同聲合唱新歌五十首。

樹」 歌 仇大合唱與歌劇選,包括「琵琶行」,「聽董大彈胡笳弄」、默劇 劇「木蘭從軍」、兒童 「小猫西西」、舞劇 一大

(+) 中 國藝術歌 曲選萃 ,合唱新編,包括歌曲二十首,都是要表彰音樂前賢的佳作, 歌劇「鹿車鈴兒響叮 噹 0 使合唱 專

各人皆能分享他們的恩賜

0

樂譜有待重新謄寫,故需假以時日 上列十項選集,已經印出的為前五項(共六册)以及第十項。第六、七、八、九,共四 項

立印行,故皆未列在十項之內 合唱」(梁寒操) 「偉大的 (黄瑩) 愛國歌曲的數量太多,例如 國父」,「偉大的 海嶽中興頌」,「白雲詞」,「大忠大勇」(秦孝儀);都是篇幅較多,且均已獨 「中華民國讚」 領袖」, , 「我要歸故鄉」 (羅家倫譯詞) 「黄埔頭」(何志浩) , (李韶) 「金門頭」 ,「祖國 ,「風雨遠航」 (鍾梅音) 戀」(許建 , 「偉大的中華」, , 吾) , 您的微笑」 中 華大

四二 天馬翱翔(敍事曲)

有一則寓言,說及野蠻的土人捉到一匹飛馬,砍掉它的翅膀,拖去耕田。這是說,愚昧的人

們,縱使獲得珍寶 念及, 輒爲之惋惜 ,也不知愛惜,亦不能運用。這種情況,不論古今中外,都是常見的事實。每 不已

療傷 ,可以使它振作起來,可以使它重獲新生。 當飛馬慘遭奴役之時,實在身心俱受傷害,可能從此沉淪,生命結束。唯有真摯的愛,可以

我想用此題材來敍述飛馬姊妹的故事,以演繹友愛真情之可貴,遂作成易奏易聽的 「天馬翔

翔」。這是一 首鋼琴獨奏的敍事曲 (Ballade)。

這 是三個樂章連成一起的奏鳴曲 (Sonata)。從各章的標題,便可概見樂曲的內容

第一章 懸崖折翼

尾 括 兩 聲之中, 個 這 動機;柔和 是快速的簡化奏鳴曲體 (Abridged Sonata Form),專為飛馬妹妹造像。開 尚有 再現。 溫婉的 這章的 動機 兩個主題是 ,代表飛馬妹妹;興奮振作的動機,代表飛馬姊 姊 0 這 始的引曲 些 一素材 , 包 在

第一主題 慧敏的才華 (活潑 ·A大調) ,描繪飛馬妹妹在遼濶的天空中自由飛翔

0

第二主題 高 貴的品格 (溫雅·E大調) , 描繪 飛馬妹妹的玉潔冰清,超然氣質

沉淪苦海 間場 不幸撞向懸崖 , 雙翅折斷,給野蠻人捉獲,拖去耕田。失去自由,勞役覊身,從此

第二章 月夜愁思

0

這是徐緩的夜曲 ,三段體: (Nocturne, Ternary Form)

題 飛 馬妹妹暗 悲傷 (緩慢,D小調),是傷心的悲歌

愛護 而有堅強意志 插 曲 飛 馬姊姊 0 到來陪伴,自 顧與妹妹同甘共苦 (鼓舞振作 , D 大調) , 使飛馬妹妹因受

主題 再現 飛馬妹妹 重新振作(D大調) ,傷心的悲歌,轉變爲亮麗的大調抒情 曲

間 場 因爲有姊姊的愛護,遂能刻書忍耐,等到雙翅復生,於是逃脫厄運 , 飛冲天 0

第三章 自由 飛 翔

這是快速的奏鳴曲體 (Sonata Form)

Al呈示部 第一主題 ——妹妹再飛翔(A大調),即是第一章的第 ,就是鼓舞 振作的主 主題 0 第二主 題 姊

姊長相伴(E大調),即是第二章的 0

插

曲

題

0

(B) 開 展部 樂觀向· 上, 前程遠大, 描繪飛翔的快 樂

(C) 再 現部 海 潤天高 , 並 肩 飛翔 (A大調) 9 姊 妹兩個主題,同時進行。這是與一般奏鳴曲

不同之處,兩個主題實在是用對位技術作 (D) 尾 聲 快樂飛翔, 把引曲內分別代表飛馬姊妹的兩個動 成的 0

機

,結成

整體,

同

時 進

行

, 顯

示 和

諧

專

結

携手向

前

文化中 了 司「音樂的花朶」節目,在七十八年六月十六晚,聘劉老師演奏此曲 這首長曲,奏得輕盈流暢,贏得熱烈的喝采,使我與有榮焉,特將此曲題贈給她 此 心至德堂。由於劉富美老師的演奏才華,早爲聽眾們所認識,又因她只在數天之內 曲 [首次演奏於七十六年十一月二十一日, 是在高雄市政府主辦我的樂展之內,地點爲 ,成績傑出 , 使我 0 沾光無限 中 華 電 就 背熟 中正 視公

四三 武陵仙境(敘事曲

力 附以詩、文的 傾 心 , 無限 下列是陶潛所作 使人人得以共賞古文與古詩之美,乃是我的 晉朝詩人陶潛 。王維根據之而作成的樂府 解說,使每個家庭都能時 (公元三六五年至四二七年)所作的散文「桃花 「桃花源記」 的原文: 「桃源行」,詩句秀麗出羣,使我難以忘懷。 時親近陶潛與王 宿願 。我想將「桃花源記」 維的詩境 , 所以常在設計之中 源記」 , 的題材作 內容清新脫俗 借助 成 鋼 音樂之 琴 使我 曲

中 山 無 0 晉太 雜 山 有 樹 , 元 11 芳 口 中 草 , , 鮮 彷 武 彿 美 陵 若 人, , 有 落 光 英 捕 0 縞 魚 便 紛 為 拾 業 船 渔 0 人 緣 , 從 其 溪 異 行 口 之 A , 0 忘 0 復 路 前 之 行, 遠 近 欲 , 窮其 忽 逢 林 桃 花 0 林 林 盡 0 水 夾 岸 源 , 數 便 百 步, 得

初 極 狹 , 纔 通人;復 行数十 步, 豁 然開朗 0 1 地平曠,屋舍儼然;有良田美池 桑竹

2 至 隔 自 人 其 屬 0 9 樂 家 問 成 0 9 見 叶 , 今 來 皆 是 問 漁 陌 交 出 何 訊 1 通 酒 世 9. 0 乃 , 食 9 自 雞 0 乃 大 云 停 為 犬 不 9 數 相 知 , 先 有 問 開 日 世 9 漢 所 0 避 辭 從 其 , 秦 中 去 無 來 時 論 , 往 0 亂 此 魏 來 具 , 中 晉 種 答之 率妻子邑人來 作 人 0 語 此 9 . 男女 云 人一一 便 , 要還家 -衣 著 為 不 此 足 具 9 , 絶 言 悉 為 境 設 所 4 如 9 酒 人 開 4 殺 不 道 人 9 雞 復 也 皆 作 歎 出 黄 0 食 髮 馬 惋 0 垂 0 髮 村 遂 餘 人 與 中 , 各 並 外 聞 復 人 有 怡 間 延 此 然

往 0 尋 旣 向 出 所 , 得 誌 其 9 遂 船 迷 9 便 9 扶 不 復 向 得 路 路 , 處 0 處 南 誌 陽 之 劉 子 0 驥 及 郡 9 高 下 尚 , 士 詣 也; 太 守 開 , 之 説 如 , 欣 此 然 0 規 太 守 往 即 0 未 遣 人 隨 9 其

這篇 散文 , 只 是 陶 潛 所 作 桃 花 源 詩 的序 0 下 列這 首 五 詩 , 才是 主 體

病

終

後

遂

無

問

津

者

0

言规 雖 童 荒 桑 往 無 孺 路 竹 跡 氏 曖 垂 寖 紀 縱 亂 曆 行 交 餘 天 狼 歌 通 蔭 湮 紀 誌 , , , 9 9 , 鷄 放 來 賢 四 斑 時 白 犬 稷 逆 者 自 歡 互 隨 遂 避 成 時 迎 鳴 益 其 藝 廢 歳 詣 吠 世 0 0 0 0 0 0 怡 草 春 黄 俎 相 雅 綺 然 崇 豆 命 有 識 收 肆 之 猶 餘 商 節 古 長 農 樂 和 法 絲 耕 山 , 9 9 9 9 9 于 衣 伊 木 秋 日 裳 熟 何勞智慧 衰 A 人 無 靡 亦 所 知 風 新 王 從 云 製 逝 厲 税 想 0 0 0 0 0

坐

看

红

樹

不

知

遠

9

行

盡

清

溪

20

位

1

ō

借 奇 問 蹤 遊 隱 方 五 百 士 , , 馬 測 朝 塵 敵 器 神 外 界 0 0 淳 願 de la 尊 躡 旣 異 輕 源 風 , , 旋 高 擧 復 尋 還 吾 幽 契 蔽 0

地 慣 必 商 輕 不同 納 指 風 Ш 的 稅 , 示 這 首 翅 桃 桃 膀 很 生活 花源 詩 花 快 的 , 居民 源只 找到 內客 就 安閒 恢 存 理 復 的 , , 簡譯 在 想 了隱 自得其樂 祖先都遠走他 我 相 們 同 蔽 其意是:-的 的 心坎之內 知 情 0 沉 過了五 , 方 0 便 0 借 , 百多年 桃花 可 問 秦始 找到 雲遊 源 皇 桃 就 四 擾 ,忽然給人發現了。 源之所 方的 與 亂 外間 法 人士, 紀 在了 隔 ., 絕了 賢 如何能夠 0 人都隱居去了。夏黄 0 桃花 只 在 源裏的 這 測 因 詩 知桃 山居 的結 人士 居民 源 尾 所 與外界的 公與 在 , , 實 呢? 勤 勞耕 綺 在 最 Ė 里 經 生活 季 好 作 明 到 借 , 確 得 不 習

受人喜愛 陈 潛 0 這 王 首 維 _ 的 桃 花 桃源 源 詩 行」 , , 可 能 敍 事 由 於 間 明 何 法古 , 。詩 中 雅,文字 有 畫 , 常使 艱 深 讀 , 者神 比不 上王 往 維的 桃 源 行 之廣 遍 地

治 舟 逐 水 爱 山 春 9 兩 岸 桃 花 夾 古 津 ō

口潛行始隈隩,山開曠望旋平陸。

山

遙看一處攢雲樹,近入千家散花竹。

樵客初傳漢姓名,居人未改秦衣服 0

居人共住武陵源,還從物外起田園

月明松下房檐静,日出雲中鷄犬喧

驚聞俗容爭來集,說引還家問都已

平 明 閣 巷 掃 花 開 9 薄 暮 漁 樵 乘 水 A 0

峡 初 裏 因 誰 避 知 地 有 去 人 人 事 間 , 9 世 及 至 間 成 遙 望 仙 空 遂 雲 不 山 還 0

不

疑

靈

境

難

開

見

9

塵

13

未

盡

思

鄉

縣

0

出 自 謂 洞 經 無 論 過 隔 舊 不 山 迷 水 9 , 安 解 家 知 峰 終 壑 擬 今 長 來 游 變 衍 0 0

春 來 遍 是 桃 花 水 , 不 辨 仙 源 何 處 尋 0

當

時

只

記

X

山

深

,

青

溪

幾

曲

到

雲

林

0

句 供眾 我 唐 想 朝 人同 詩 , 若能 人王 時 欣賞 把詩 維 (公元 中的 實 樂境 在是 七 Ö 年至 件愉快之事 用音樂具 七 八 體 年 描 繪 出 , 來 這 首 , 與 桃 桃 源 花 行 源 記 , 不 的 獨 文句 詩 中 , 有 畫 桃 , 源 而 行 H. 詩 的詩 中 有

用音樂來描繪桃花源的詩境

,本來不是困難之事;

例如:漁舟逐水

,

山

潛行

,

羣來問

訊

樂合作得好

,

可以使聽

眾感到更愉快

乃是 告別 如何 進 口 航 而 描繪 爲 ,再訪桃源 H. 串 「芳草 串, 鮮美,落英續 ,不復得路;這些情節,繪在樂曲之中,都是容易得很。 叢叢濃密的頓音和 紛上 0 紋;從奏者又忙又急的雙手活動 經過詳細考慮之後,我試在鋼琴 , 上, 可能提示給聽者以桃 使我最 以頓音奏出 費思 量 的

花 錦簇的 我設計此曲爲五個大段,每段皆借用王維的詩句爲小標題,其次序如下: 景象 。這是值得嘗試的方法。

段(柔和的船歌) 漁舟逐水愛山春,兩岸桃花 夾古津。

(間奏) 山 潛行始隈隩 · 山 開 曠望旋平陸 0

第二段 (絢燦的 仙境) 陵源,還從物外 起 Ш 東 0

第三段 (輕 快的 插曲) —— 驚聞 俗客爭來集,競引還家問 都 邑 •

第四段 (仙境的主題再現) 峽裏誰 知有 人事, 世間遙望空雲

(間奏) 不疑靈境難聞 見, 塵心未盡思鄉 縣 0

第五

段

(柔和的船歌)

當時

只記

入山

深,青溪幾曲

到雲林

0

Ш

(尾聲) 春來遍是桃花水,不辨仙源何處尋 0

的 在鋼琴獨奏的進行中,我加入旁白; 詩 句 0 因 爲樂曲 之內 , 已經有了適當的 這些旁白 描繪 ,無用 , 這些 一旁白 陶 潛 , 實在 桃花 也 源記」 可 以省略 的 敍 事 0 如果 與 王 維 旁白與音 桃

的 的 純 賞 富美老師 ・・第 青 0 聲 的境界 她 這 的 月三日 首 描繪 演 曾在我的樂展中演奏過我的作品 獨 奏曲 奏技 0 這 出出出 , 次試 術 她約了十 ,終於在七十六年十二月完 麗 ,上承吳漪曼教授與 奏「 輝煌的仙境 多位愛樂的朋友們到她家中茶敍 武陵仙 ,使眾人不禁同聲讚美,也使我大爲沾光。她的演 境」 ,複雜的技術進行 蕭滋教授的薪傳 成 尋泉記」,「百花亭組曲」,「 0 劉富 美老師樂於爲我試 , ,並沒有爲她帶來困 更 ,爲各人試奏此 加上她自己奮 奏 發 曲 , 天 ,我 磨 使我深爲 擾 練 馬 0 則 翺 , 奏進 早已 翔 她 擔 感激 用 任 , 旁白 行是這 精 達 到 均 湛 0 獲 七十 純 爐 樣 美 火 劉

船 絃 9 由 樂曲 的 熱 疏 開 落 的 變化 變爲 開 端 濃 表達出 , 密 是 0]來;這 聽者可 段船 歌節 便是 以用 奏的 耳看 0 漁舟逐水愛山春,兩岸 抒 到茂盛的桃 清曲 , 由 安靜 花林 而 , 漸趨 鮮美的 桃花夾古 熱鬧 芳草 ; 點點 津 地 0 琶 漁 0 音 人的 9 狂 漸 喜 演 心 變 情 爲 串 , 可 串 從 和

武 盡 的 仙 隨着 漸 源 境, 強的 9 便得 , 上行半 所要顯 鋼琴以低音奏出蜿蜒的 山 音 示的 9 階 山 有 , , 是 乃帶 小口 出 居人共住武陵源,還從物外起田 , 彷 聲 調 彿 神秘樂句 宏偉 若 有 光 9 ,句尾 壯 0 便 麗輝煌的 捨 船從 點 綴着 主 口 蕸; 入。 幾個 園 初 這 明亮的 是 極 的絢燦 狹 復行數 高音, , 纔 景 誦 象 十步 閃樂出 , 0 豁 現 隨 着 然開 ; 是 這 朗 是 一串 的 長 林

朋 仙 境主 的電話號碼 題之後 , ,用對位方法加以模仿開展而成爲諧 是一 段活 潑 的 插 曲 , 描寫 村中聞 有 曲。然後 此人 , 咸 , 來 轉入新調 間 訊 0 ,再現仙境的 這 此 素 材 , 實 在 是 快之事。

繪出「峽裏誰知有人事,世間遙望空雲山」。

去;這 示漁人已經遠離桃 I 為 漁 是 旣出 人 「塵 , 得其船 心未 花 源 盡 思鄉縣」 9 便扶 向路 , 所以再用 U 開始是濃密的叢叢桃花,繼之則爲平靜的溪流景色 111 口 潛 行 的間 奏樂句, 帶回 船 歌 的 主 , 顯 題

現的不 水,不 活 潑的節奏 鋼琴演 辨 協和 仙 奏至此 源何處尋」 絃 , 聽來恰似一 , 數次把興奮的樂句攔腰打斷, ,船歌 0 首樂曲的開始;這是描寫漁人抱了興奮心情 ,再一次出現,這是全曲的尾聲。這段尾聲所用的船歌, 樂曲漸慢漸弱,在朦朧境界之中結束;旁白「桃花源實在只存於我們的 暗 示出「遂迷,不復得路」;這是 , 再訪 桃 源 改爲 0 春 但 來 是 極 端 遍是桃花 突 輕 然 快 出 而

心

師用 (Recital) 李斯特 精美的 劉富美老師奏完,眾人在迷惘中驚悟,齊報以熱烈的掌聲。 0 琴聲,在眾人心中繪出壯麗的 (Liszt) 我們在此時此地,能有這樣的機會與愛樂人士共敘,提高創作風氣 在倫敦,常約愛樂的朋友們,演奏其新作樂曲,就創用了新名詞 斌 陵仙境 ;並說明非常喜愛這樣的音樂敍會 吳南章先生極 爲於 ,實在是一件愉 喜 0 , 「獨奏會 感謝 一八 四〇 劉 老

或 口 一來度假 由 於劉 老師 , 適逢勝會,就懇請劉老即爲她演奏從藝術歌改編爲獨奏曲的 的演奏技巧傑出, 諸位朋友們 ,皆請她 莫辭更坐彈 曲 「問鶯燕」、「離恨」 0 我的女兒黃薇從美

如醉 氣息 她 坐 說 歌 如 , , 因 曲 這 凝 的 些 而 0 音樂的 具 獲得 翅 膀 有 , 內心 濃 情懷 飛入武陵仙境去了。 厚 的安慰 東方色彩 , 在 各人心中浮動 0 的 於是 樂 曲 , 劉 , 老 她 師 與 ,不禁聯聲 乃 朋 用其 友 們 卓越的 每 唱起所愛的歌曲 在 琴 觸 F 獨 鍵 奏自 技 巧 娛 , 奏得 來;似乎人人的 , 均 如泣 能 親 如訴 切 地 9 心靈 受到 使 眾 人聽 , 都 鄕 得 的

的 詳 第 細 編訂 五 附記) 集 演奏方法,印爲「鋼琴獨奏曲選」 「武陵仙境」,「天馬鄭翔」 , , 日由 以及 幸運樂譜 尋 泉記」 膽印 等 服務社印行,列在我作 鋼 琴 曲二十首 , 均請 劉富 品 美老 專

四四 鹿車鈴兒響叮噹(兒童歌劇)

所選 便着手爲之作曲 內容概述 用的 七十五年七月,我在香港與鼻瀚草先生商量,想爲兒童們編作一齣單純而美麗的 題材 ,見滄海叢刊「樂圃長春」第十五章)。到了七十五年底,韋先生將全劇歌 , 是解說鹿兒兄妹,白願爲聖誕老人拖雪車 0 七十六年四月,便由幸運樂譜謄印服務社白雲鵬先生將我所寫的樂譜印出備 , 乃是因爲要幫助好人做好事 小歌 詞 作 成 劇 (歌劇 ,我 0

用。

來擔任。(雁來紅的俗名,是聖誕紅)。 人物則是鳥兒 劇名 「鹿車鈴兒響叮噹」,其中的人物 ,雁來紅,小白兎 ,人數可多可少;只是飾演雁來紅的兒童,必須選擇能夠舞蹈的 ,包括鹿兒兄妹與天使,聖誕老人,共爲四 人 。其他

樂,皆在事前錄了音,然後由幼童化裝登場演出。孩子們在化裝之後,每個都美如天使;無論演 歌曲方面,只是開場與結尾的兩段是三部合唱;其他都是獨唱與二部合唱。所有 歌曲與

得成績如何,其表現總是可愛的。

別將綠葉紅花的標誌,掛在各棵松榦上,然後景色增加鮮艷色彩;配合照明,可使全場變爲亮麗 舞臺佈景,是松林之中,滿地積雪,顏色只有綠白;直至雁來紅登場舞蹈,每人在舞蹈時分

全劇分爲五場,下列是五場的歌詞:《中国诗》以及宋典天典《四世诗》人,《四世诗》

絢燦。景点見、溫米區。小白京。人處軍參百处;見是循資到次面的民

•

(一) 松林賞雪

(合唱歌聲) 昨夜雪紛紛,寒氣逼人!

經丁七十五年成、草出生都全

能成っ我

擅頭遠望松林外,大地如銀。

哥哥,您早!您看雪景好不好?

林間少行人,樹上無飛鳥;

(鹿妹)

我們該到松林散步,

莫負這明朗的今朝

(鹿哥) 及時行樂,美景良辰;

穿夠衣服保體溫,兄妹挽手兩相親

雪地鬆且滑,走動要留神。

(鹿妹) 放眼遠處看,山坡在面前:

哥哥願不願,陪我跑幾圈?

.妹妹說了就跑,哥哥來不及拉着她,只好跟在後面跑)

(二) 小妹傷足

鹿妹跌倒)哎喲喲!好哥哥!快快來,救救我!

鹿哥跑前扶起鹿妹)怎麼了?小妹妹!

我的腳跟很痛!我站不起來!

我不小心亂跑,求哥哥不要見怪!

少妹妹,你靜靜地在這兒休息 傷在你的身,痛在我的心。

(鹿哥)

(鹿妹)

待我去把天使姐姐訪尋

她定能把你治好·帶我們走出松林。

天使勸導

(天使隨着樂聲上場)

(鹿哥)

天使姐姐,您好 妹妹在雪地上奔跑,一不留神便滑倒 !

爲鹿妹檢驗;用手一按,鹿妹痛得大聲哭叫) 也許摔壞了腳跟,剛纔痛到哇哇叫

0

(天使蹲下,

(天使) 好妹妹,别叫喊, 你的腳跟沒損壞;

稍爲休息痛就減,輕輕跌倒沒危險。

(天使爲鹿妹按摩,一會兒,止痛了;再坐一會兒,就站起試步)

年紀小小,手腳靈敏 , 蹦蹦 跳跳

(天使)

性情活潑 , 說說笑笑

身心很快樂,生活真美妙!

可惜你們未明瞭

整天玩耍耗精神,不懂做人的正道

爲自己作的太多,爲他人作的太少。

鹿哥, 鹿妹) 我們正年少, 智識並不高; 自己生活要靠人,大事怎麽幹得了?

(天使) (主題歌) 讓我們,多留意

不必空想做大事,只要盡力做小事

旣輕鬆,又容易;近人情,又合理

自己作了心平安·別人看見多歡喜

誠心爲眾人服務·幫助好人作好事

秉忠誠,存敬意;待人接物應和氣

這是處世的正路途,也是做人的大道理

但願大家都明白,天天做去莫遲疑

四 共傳喜訊

(鹿妹的腳不痛了,站起來與鹿哥隨天使準備走出松林)

(天使) (一羣鳥兒吱吱叫着飛來。這些鳥兒,不限爲何種鳥,只要是多天的鳥) 歡迎,歡迎!列位美麗的小飛鳥

你們有翅膀能高飛,你們的聲音很美妙!

爲什麼不唱支歌兒,代替了吱吱吱地叫?

唱歌可以喚醒怕冷的朋友們,

使他們振作起來,不要老躲在窩裏長睡覺!

(鳥兒,甲組) 我們看見螞蟻在冬眠,

你們告訴我,怎樣做纔好?

就用輕快的歌聲,把它們喚醒

生活須認眞・工作要起勁・

(鳥兒,乙組)我們看見蜜蜂懶洋洋,告訴它們花將放;但得物資充實,身心自會安寧。

看見花枝零落樣,鼓勵它們莫頹喪;

趕快採花把蜜釀,爲人爲己共分嘗

(全體鳥兒)

不久變成彩蝴蝶,自由飛去又飛來。看見毛蟲很悲哀,勸告它們放開懷;

(天使) 雁來紅,雁來紅

(一羣雁

來紅

飄來,隨着天使的歌聲舞蹈

在這冰冷的嚴多,難得你們在林中飄動。

佈置起鮮紅嫩綠,教人間生趣豐隆。

(雁來紅在舞蹈時,輪替把每人手持的雁來紅,分別掛到各棵松榦上)

(一羣小白兎跑來,按着天使的歌聲舞蹈)

(天使) 小白兎,真可愛,生得美,跑得快;

快把先知的喜訊,處處傳開:

「寒冬到了,春光不遠」,

地面冰雪融解,人間溫暖重來。

(五) 兄妹助人

(聖誕老人) 冬至寒天,風雪連綿;(聖誕老人在雪地上,吃力地推着一車禮物上場)

且喜今朝雪霽,大地一望無邊

只惜溜溜雪地,車子難向前!

是不是你的車子太沉重?

(鹿哥,鹿妹)

獨個兒,雙手盡力推 不動

我們兄妹真願意,和您合作又分工

我們在前拉,您在後推送;

(鹿哥鹿妹在前拉,聖誕老人在後推,車子啟行,鈴兒聲響) 雪地平又滑 , 行車更輕鬆

0

(聖誕老人) 感謝兩位小英雄,仗義幫忙白頭翁 好,好,好 祝你們聖誕快樂,新年運氣更亨通

(天使領唱「主題歌」,眾人和唱,鈴響叮噹)

接唱尾聲)

「恭祝聖誕

,敬賀新年」。

白活潑的姑

美

四 五 玫瑰花組曲 (新疆民歌組曲)

8

儀合唱團演唱 七十 七年三月 ,費明儀小姐從香港寄來三首新 這三首新疆民歌的名稱是: 疆 **民歌,請我編爲合唱** 民歌組曲 , 以期在七月

一可愛的一朵玫瑰花

由 明

0

曰美麗的瑪依拉

口送我一枝玫瑰花

我按其內容,編爲合唱的設計是:

()男聲合唱,讚美勇敢的青年愛上美如玫瑰的塞地

男女對唱 以玫瑰花爲主題的愛情歌,歌頭愛情的火焰,大風也不能把它吹熄

場利亞

娘瑪依拉 ,能歌善舞,是人人都愛的玫瑰花。她自己很開心,也 獲 得人人的讚

巧

甚惹

人愛

用 演 唱於臺 的 「玫瑰 合唱 因爲三首歌都是以玫瑰花爲主題,我就爲它取名「玫瑰花 花」三 北市 組 曲 , 臺中 七十 個 和 市、屏 七年七月, 絃 。近結 東市; 尾 明儀合唱團首演於香港 處 , 廣靑合唱團 我加用了女聲獨唱 (蔡長雄指揮) 的裝飾 ,同時臺北 樂段 組曲」。此 演唱於高雄市 市 , 以增 教師 合唱 輕 曲的前奏,開端 快。 0 專 這 因爲歌曲活潑輕 (戴金泉 是一 首易 就是採 指 唱 揮

各章歌詞,並不算優秀的詩篇,只是詞 句率直, 今錄如下 ,以供參考

一)可愛的一朵玫瑰花

可爱 那 天 的一 我 在 杂 山 上打 玫 瑰 花 獵 騎 , 着 塞 馬 地 瑪 利 亚 0

正當你在山下歌唱,活潑又瀟灑

你的歌聲迷了我,我從山上滾下。

唉呀呀!你的歌聲,芳香美麗,好像玫瑰花。

勇 今天 敢 晚 的 上 青 過 年 河 哈 薩 , 請 克 到 , 我 以 文多達 的 家 拉

等 唉 餵 呀 飽 那 呀! 月 你 兒 的 爬 馬 們 兒 上 來 歡 , 拿 唱 , , 你 上 通 我 你 宵 些 的 達 在 冬 , 樹 水 陰 拉 彈着 下 0 冬不 拉

送我一 枝 玫 瑰 花

我 我 那 你 們 們 怕 送 的 像 你 我 愛情 黄 自 -鶯 枝 己 像那 和 看 玫 來像 百 瑰 燃 靈 花 燒 鳥 個 , 的 俊 我 , 火 子 我 要 焰 們 誠 , , 相 航 態 大 愛 還 地 風 如 是 謝 也不能 鴛 能 謝 煮 够 你 看得 0 0 把 它 上 吹

你

熄

美麗 的 瑪 依拉

高 人 牙 往 典 齒 們 的 時 白 都 人 唱 14 , 都 上一 聲 我 擠 音 瑪 在 首 好 依 我 歌 , 拉 的屋 , 漂 , 彈 亮 美 簷底 麗 起 的 了 瑪 的 F 冬 依 瑪 0 不 拉 依 拉 0 拉 0

瑪

依

拉

,

瑪

依

拉

,

致

瑰

花

9

瑪

依

拉

0

拉

0

. 0

從 青誰 瑪 白 手 依 谣 年 敢 的 來 拉 读 17 的 哈 , , , 瑪 薩 唱 四 山 克 首 邊 依 那 歌 拉 上 , 爭 , 婆 , , 來 着 绣 玫 比 爭 來 瑰 -滿 了 花 着 要 比 瑪 要 看 玫 , 瑪 看 她 依 瑰 花 依 她 0 拉 0 拉 0 0

0

6

0

3 瑪 誰 青 白 年 手 美 依 能 麗 够 的 拉 17 唱 哈 , , , 瑪 得 薩 瓦 四 邊 依 克 利 好 拉 上 姑 , , 請 都 娘 , , 玫 來 齊 綉 , 聲 名 滿 瑰 和 字 花 她 讃 了 美 PH , 比 玫 瑪 -她 瑰 瑪 花 依 下 0 依

拉

. 0

0

四六國魂領

比 弟 唱 低 感 成 得 品 , T 績 賽 縫製 力量 適合於 實 殊 ;因爲 0 民 得 不 在 威 見 合 開 ; 值 七 身的 十七 他 IL 改 但 得 他 們 這 們 0 編 讚 爲此 衣服 技 演 種 美 壯 年 唱 九 術 年 盛 0 之 的 齝 軍 的 月, 拙 , 故 校之 乃 劣 歌曲 的 陣 我有 是份內之事 9 歌 容 , 我 看 聲 內 , 9 實 答 得 來 機 , , 應心 像足 在為 由於 都是 會影 聆 他 突了 他們 數 不 男 0 們 騼 甚 是 陸 聲 雄 創作 合唱 改 少 專 健 軍 自 門 的 0 1 合 爸 聽 訓 專 海 歌 爸的 用 他 聲 軍 練 . 9 、空軍 的 們 唱 這 , 使我 歌 當 所 歌 此 衣裳 曲 演 技 年 ; 唱 青 深 術 恰 的 的 感 個 , 9 長 如 歌 高 男 欣 軍 短 曲 聲 音 慰 官學校的 個 不 唱 , , ; 懂 合度 都 得 活 許 得 是 不 力 多 裁 ,外 改 夠 充 年 合 剪 高 沛 唱 編 來 的 形 自 的 專 9 , 不 混 低 朝 軍 練 兄 長 自 聲 音 氣 習 中 然 四 也 蓬 , 音 , 着 部 唱 勃 樂 準 , 手 使 合 活 得 備 9 爲 他 唱 極 不 動 參 的 加 夠 具

與 歌 詞 男聲 配合自 合唱 然 專 9 不 作 像 曲 那些 9 我 中 的 原 詞 西山 則是 那 **| | | | | |** 局 音音 強 不用唱· 0 高音 部與 太高 低 , 低 音部 音 部 , 輪替 不 用 地 唱 太低 有 領 唱 9 曲 機 會 調 流 有 暢 如 悦 耳 在 戲

受苦而感到歡欣 劇之中,輪流做皇帝,不要讓那個扮演僕人的 ;這才是唱歌訓練 的目 標 0 , 經常要捱 打。 如此 ,他們在合唱之時 ,可以不再

何 志浩先生寄我 國 一魂 歌 詞 九章 , 其序云:

魂 希 志 民 ,革 望 雪 總 族 一吾黨 那 統 正 命魂 為 日 氣 萬 人 : 蔣 9 ,則 -其 物 公 此 軍人 為 之靈,為 乃 目 國民革命最後必 召 的 反 共救 、詩人 唤 為 國 恢 復 有 魂 國 之 民 , 靈 , 魂 時 族 於 效 也。 也 精 陽 法 獲成 ! 烈 神 明 ·閱三十 山 國 , 士 功矣 成 於天 唤 -立革 義 醒 餘年 地 革 士 命實 命 -必有 靈 , 俠士之奮鬪 毋忘 魂 践 與立, 研 0 在宫, 受訓 究院 為 ,先 人 精神 復 員 有 國 接 後 國 , 講 魂 受革 13 而 軍 也 切 唤 命 人 0 , 起華 魂 遂 洗 民 禮 國 賦 , 夏 革 三十 國 後 魂 魂 命 , , 1 た 相 魂 民 章 年 與 , 族 與 ,

威;故題爲「向三軍將士們致敬」 人魂 何 、軍人魂 先 生「 國 國 、詩人魂 魂 魂 九 章 0 頌 我選出 ,其標 何 志浩 其中三章 題 。這三章的歌詞如下: 爲 作詞 華 夏魂 , 組 成 -民 「國 族 魂 魂 頭」 ・革 普普 命魂 、烈士 成男聲合唱,可 魂 、義 士 魂 獲正氣磅礴的聲 俠 + 魂 -

黨

向 三軍 將 士們 致 故

一)革命魂

計事兵功業与,寫聚收為項國惠。 革命魂,定乾坤;天下為公創世紀,三民主義定乾坤。

創業垂統功業存,萬衆散騰頌國魂。

二)軍人魂

盡忠 軍人 軍 百 魂 戰 全仗軍 報國家國存 魂,整乾坤; 河 山 光日 人 月 鑄 ,萬衆散 , , 持 鑄 將 得 軍 北 騰 魂 德 整 噸 壯 國 國 乾 魂 魂 坤

0 0

0

二) 華夏魂

聖賢豪傑 王 道精神萬古尊 流 風 在 , 9 浩 然 脈千秋醉夏魂 IF. 氣 塞乾 坤 0 0

炎黃華胄道 華夏魂,塞乾 統存,萬 坤; 衆歡 騰 頌 國 魂 0 0

四 國 格

威 格 頭 是何志浩先生所寫的歌詞;用顯淺的言辭,說明高深的理論

,實爲最佳的國民教

育材料,值得作成易唱易懂的樂曲,供給人人聽唱。這是何先生所寫的序

國 立 者, 稽 之史乘可 考 焉 0

立

國

要

素

, 日

土

地

、人民、主權,二者俱備

, 可

VX.

立

國

0 世

有三

者

缺

,

因

而

亡

或 國 不 之 能 四 維 國 ,為 禮 、美 -廉 4 耳 0 維 者,

四 維 不 張 , 國乃 滅 一一一 先總 統 将 公则 日 : 四 維 旣 張 , 國 73 復 興 0

網

也;

網

無

綱

不

學,

國

無

綱 不立

0

管

子

日

重視 其 夫 所 人 莫 屬 國家之 不 愛其 國 國 家 號 书 , 英 9 小剪 水 177 為 重 其 青 Jis: 國 家之 而 愤 脓 國 不 號 已 0 ! 試 觀 僑 居 他 國之 人 民 , 若 不

被

僑

居

國 家 以聲音代表者為國歌 ? 人人 尊重之 0 僑 居海外者,一 聞 自 己國家之 國歌 , 無不

喜形於色;一旦為僑居地所禁唱,其心情為何若乎!

國家 VX 文采代表者 為國 旗 , 人 人尊故 之 0 僑 居他 國 者,一見自己國家之國旗,無不

民 視 喜形於色;一旦為 國之國 , 而 國號 欲 歌為樂 他 、國歌 國人 、國旗 ,以手執中華民國之國旗為崇;故為之作 重視之,其可得乎!吾人應知 僑居 ,表 國所禁懸,其 現國家之國格,國 13 情 為何若 : 人必須愛之、重之、故之。若本國人不重 乎! 以身為中華民 「國格頌」 國之國民 0 為幸,以唱中華

助唱眾唱歌 的伴奏部份 ,所奏的是各章樂曲的骨幹;鋼琴的高音奏者,所奏的爲輔助唱者的曲調;因此 國格頌」是一首四章連成整體的齊唱曲,其件奏是兩人聯奏的鋼琴四手合奏。鋼琴的低音 ,並沒有把重要的低音部顯示出來 ,乃爲此首歌曲的重要部份。爲了普及使用之故,另作簡易的件奏譜;這只是爲了協 ,四手合奏

下列是各章歌詞及作曲設計

國 格 頌(何志浩作詞

第一章 中華民國萬萬歲

我 中 國 自 古 稱 華 夏 , 有 五 1 年 49 歷 史 和 族創 文 化 造中華民

國 建 國 立 交 , 領 + 導 湯十 國 民 决; 革 命 , 團 船 中 華民

國

0

外禦强敵,內除國賊。

民

歷經多難興邦,

始終為民族文化而獨立,

始終為和平幸福而努力。

凡

是

中

國

人,

都

愛中華民

國

0

凡是世界自由民主人士,

都尊敬我中華民國。

讓我們振臂高呼:

中華民國萬歲,萬歲,萬萬歲!

這章 是 歌 頌 「中華」 民國」 的國 號 ,全曲的引子, 便是兩句 口號的 高 呼;用簡譜寫出如下:

展 2 製 S 惠 無 滅 S -5 # 6 田 7 製 惠 2 捶 滅

-

#

5

und Bass);顯示我國國民貞忠愛國之心,永恒不變。事實上,此章的歌聲 對位曲調

這

兩句在全章的低音部,伸長時值,同時進行,連續九次,成爲此曲的

,乃是這兩句口號的「固定低音」(Gro-

光二章 莊嚴的國歌

是我 中華 任 揭 全國上下,一 何 示三民主 政黨 民 國 國 父 的 , 同 義建 的 國 聲 13 訓 歌 同 一意; 國 詞 9 的的 氣 宗旨 0

創業傳統,賴此經緯。

肅

立

高

歌

,

莊

嚴

尊

貴

以開萬世之太平,以張永恒之真理

0

國人聞聲要奮起!

國旗

歌」

的對位曲

調

0

在是「 這 國歌」 章歌曲 四部合唱譜的對位 的 伴奏,是我 或 少訓詞 曲 調 , 程 懋筠作曲的 「中華民國 或 歌 0 此 章所唱的

曲調,實

第三章 國旗永飄揚

中華民國的國旗,青天白日滿地紅。

青是愛,白是光,紅是光烈之血表精忠

滙成莊麗的米色,象徵剛運的昌隆。

國旗飄揚在海上,國旗而舞在天空。

立在崑崙山頂,矗立在喜馬拉雅最高峰。

盘

華繞旭日起雄風,招展世界進大同。

這章 歌曲的伴奏,是黄自 作曲的 國旗歌」 (青天白日滿地紅) 。此章所唱的曲調,實在是

第四章 至高無上的國格

國號,繼炎黃正統,

國歌,振大漢天聲。

國 國 旗 號 , , 國 揚 華 歌 夏 , 國 雄 旗 風 , 0

表現我們的國格,

我們永遠永遠深嵌在心中。

表現我們的國格,

國

號

,

國

歌

,

國

旗

,

我們矢志不移,為國而效忠。

月 其代 , 由音樂學會使用。同年五月六日,臺北市中山國小張文華校長,舉辦音樂會 這 表樂句 章 乃是前三章的總結,爲壯麗激昂的進行曲。每唱 0 此歌是國民教育的音樂教材 ,是應中華民國音樂學會之請 到國 號 -國 歌 , 或 , 旗 作成 之時 , 首唱此 於七 , 伴 + 奏 曲 裏 八 年 便 , 獲 出

得

盛大的讚美

四八 家國之愛

的。就市合图画首唱於十

至要用愛情歌曲的風格創作愛國歌曲。愛國歌曲藝術化,是我工作目標之一。 內 。我所喜愛的愛國歌詞,乃是將太道埋化成小事物的描述;其題材並非限於激昂進行曲 愛國愛鄉的言行,並非只用在講演埋論與高呼口號之中,而應融化於日常生活的 舉

材料 。我選出沈立先生所作的「家國之愛」作成抒情合唱歌曲,以作例證 七十六年秋 ,我爲治療眼疾,遷居高雄 ,劉星學弟爲我送來一批歌詞,都是急待作曲使用的 0

我們在這兒成長,我們在這裏出活。這兒親切詳和,這裏富强康樂下

從來都不知道

究竟有多少爱,藏在自己心窩;

號。

這一份深擊的感情,也不知如何訴說。

堅定 泱 她 世 狂 風 就 泱 態 的 炎 暴 的 是我的家,她 信念 涼 雨 風 度 , , , 她 她 , 不 泰 自 盡 立 单 然 其 自若; 就是 自强 不 在 亢 我 我 , , 把 的 光 明 前 國 磊 0 程 開 落; 拓

0

對 從 我 來 她 們 有多少愛, 都 在 這兒成長 不 知 道 爱這 , 我 個 們 家和 在這裏生活 國

這

份深擊的感情,濃

烈得

像

一團

火

中 王中發先生指揮,成績美滿。抒情曲風的愛國歌,受聽眾歡迎的程度・多過進行曲風的 這首 抒情 曲 風的愛國合唱歌 ,由高雄市合唱團首唱於十一月二十一日市政府· 主辦的 樂會

例:

沈立先生的愛國歌

詞創作

,

言詞

農樸素,

感情真摯;下列兩首是我爲之作曲的歌詞

,

可 以爲

十大建設頌(沈立作詞

華 不 是 路 藍縷 奇蹟 , , 幾 不 是誇 載 埋 首; П., + 上 程 大建 浩 之設,從 繁 , 捨 我 無變成 誰 能 够? 有 0

台 北 造 船 廻 鐵 -路 錬 澳 東 鋼 西 展 得 新 交 猷 流 , 高 , 化 國 速 工業 際 4 機 路 場 南 航 北 線 走

遍

全

球

0

0

路 電 氣 邁 向 新 紀 元 , 核 能發電資源 自 己 求 0

鐵

中

.

蘇

開

港

口,

石

精

研

完

0

日 VL 繼 夜 , 團 結 奮 鬪 • + 大 建 彩。 , 卓 然 有 成 就 0

齊 13 協 力 , 風 雨 同 舟 9 建 設 典 國 , 責 任 扛 肩 頭 0

這樣的歌 把 詞,作成惹人喜愛的抒情曲;如此 系列事實,用爲歌 詞 ,剪裁之功,實在甚費思量 , 可使愛國歌曲與抒情歌曲融合爲 一。根據 愛國歌曲藝術化的 , 這才是樂教工 原則 , ,我要把

作者的 下 列這 目 標 首 0

歌

詞

,

是懷念

蔣總統經國先生的

歌 曲

懷念與敬愛(沈立作

書

讀

先

聖

,

本

上

讓 只 握 您 故 親 我 有 事 上 山 民 裏 們 您 下 是 温 愛 多 聽 海 民 我 過 過 -多少 無數 , , 份 們 手 不 真 深 親 避 A 實 眼 偉 基層; 艱 人; 的 所 , 辛 感 見 0 情 , 0

循 您 着 發 解 您 除 展 踏實 禁 經 令 濟 的 , 9 脚 開 作 步 放 育 探 全 民 親

,

體

會

您 您

為

國 厚

的 的

13

境 掌

0

着

風 荒 我 漢中 雨 們 中 要更奮勇前 , , 保 廿 持 泉 點 片寧 滴清 進 0 芬 静

U

故 爱您 念您 , 平實 用 我 們 的 最度 風 範 誠的 長方 13 Ü

懷

,

上述 這

些

一樂譜

, 我都

是把

原

稿

贈

給

詞

參考之用,最可靠的方法,是去信高雄市音樂協進會,我曉得該會諸位同仁, 作者 1。我不 曉得樂譜有 無印行。倘若讀者想 皆是樂於助人的 獲得樂譜 爲

四 九 畫中有詩、詩中有樂(大港都組曲禮讚)

泉山 才能寫出這個超然物外的瑰麗境界。例如,明朝詩人楊基的詩「天平山中」云: 氣 晚來秋 0 蘇 這些詩句之中,不獨有畫,而且有樂。只有那些能用心眼去看,能用心耳去聽的詩人們 献 ;明月松間照 讚 美王 維的 詩中 , 淸泉石上流」。 有畫,畫 中 有詩 ",實在 「萬壑樹參天, 極爲恰當 0 千山響杜鵑; 山中一 例如,王維詩云, 「空山 夜雨 新雨後 , 樹杪百重 ,天

細雨茸茸濕楝花,南風樹樹熟枇杷。

徐行不記山深浅,一路驚啼送到家。

供給渡船。如此,則人人可以登高山而遠眺,渡彼岸以暢遊了。據此以觀,高雄市的藝壇 這 。若要人人都能進入此一境界,必須給以可靠的援助;好比在高山路上舗設石階,在大河 種境界, 洋溢着美景與樂聲,讀之令人神往。然而這種奇麗的境界,並不是人人能夠一 ,結合 蹴即 兩岸

起詩 畫 -樂的 同仁 , 齊來歌頌家鄉, 榮耀 國家 , 實在 値 得喝 采 0

先生與 十六年五 大港 高 月, 曾把一 雄 都組: 市音樂協進會理事長方清雲先生,組成「大港都組曲」編審委員會 曲 的創作設計 部份作品,舉行第一次「大港都組曲」 ,是由 高 雄市政府教育局請青溪新文藝學會高雄分會負責 音樂發表會 0 教育當局評鑑演出結 ,籌備 進行 0 於七

詩 詞 方面 ,有 些 歌 詞 ,過於詩化 , 不適宜於歌唱; 果

,認

爲

樂曲 方面 ,遂選出一些歌詞作品,交付重新改寫;又選出一 , 有些樂譜,格調太高 ,不利普及推行 些曲譜作品

經

過商量

此 之際 , 音協 理事長方清雲先生,突因車禍受了重傷;療養期中, 此項工作 逐受擱! 置 我於此

,

交付

重新改作

0 當

都 時 組 , 曲」 適値 七年 音樂發表會 遷居於高 秋天 雄 , , , 代理音協理事長陳振芳先生, 計有新歌曲三十一首,其名稱及作者如下: 見他們如此忙碌 ,少不了要助其一臂。七十八年 負起責任 9 將此項工作 一月, , 舉行第二次 繼 續 進行

「大港

澄清湖印

動物的 明日 的 歌

糖的家園(小港糖廠之歌)

(蓉子詞,王中 發曲

李春生詞 , 陳 主 一稅曲)

白浪 萍詞 9 林 明 輝 曲

李冰詞,王中發曲

西子 聖殿

鹽 埕 願 今昔

蓮池 援 中鋼之歌 中 港之歌 風光

另 舊城印象

過港 走過 南方的港 隧道 的心

漁家樂 中船之歌

璀 六合夜市之歌 璨的殿堂

之歌 灣

座大煉 鋼 廠 (高 雄體育場之歌

(紫藤 (向明 詞 詞 , , 林明輝 李志 衡

曲 曲 、黃寶月詞 季紅詞

,

方清雲曲

,

溫隆信曲)

(沈立 (楊濤 (朱學 詞 恕 詞 詞 , , 李子韶: 李志衡曲) , 陳振芳曲 曲)

(蕭颯 (李鳳行詞 詞 , 王中 , 李志衡曲 樑 曲 (蔡富

澧

詞

林

重

光曲

余光中 岳宗詞 詞 , 陳 ,李泰祥曲 武 雄

曲

藍

仁

詞

,

賴

錦

松曲

雨弦詞 , 李 知聊 曲)

(楊濤 (碧果、楚卿 詞 , 時 傑華 、蕭颯、 曲

楊濤 詞 ,

王中 樑 這 带

些 間

詩

畫

-樂的

內

容

, 可

以

概

見高

雄

的

風貌

0

這

種

歌

頭家鄉

9

榮耀

-

,

從 因

國家的藝壇

創作

9

實在是完

美的教育設計

,

値

得推行全國

林 陰 大道

小港 書的 機場之歌 天堂 圖 書館

覧)

煉油

廠之夜

屏

Ш

的

獨

一爲我 萬 旗 來到高雄 壽 津 Ш 島 之歌 風 光 9

因

適逢

其會

,方清雲

先生請

我爲此

組

曲

作

兩首合唱

歌曲

,

就是序曲

與結

楚

序 曲 詩 畫 港 都 (蕭 뉇 作 詞

結 童 木 棉 花之歌 (市花 9 (蕭

所 在 限 七 于 , 尚未能將全部樂曲 八 年一 月十五 晚 9 在 發表完毕 中 正 文化 ; 中心 但 這 至德 些 樂 曲 堂 , , 第二次 將與 歌 詞 大港 -書 都 畫 組 曲 彙印 音 成册以 樂發 表會 面 世 中 0 ,

颯

作

詞

燈 加 塔 T 品 頭 的 天

浴 夫詞 , 李 志 衡 曲

本

İ

憲

詞

,

陳

振

芳

曲

江

聰

平詞

9

賴

錦

松

曲

鍾 順 文詞 9 雷 隆 明 曲

藍 海 **沖詞** , 時 傑 華 曲

張 爲 軍 詞 , 李 子 韶 曲

許 淑 慧 詞 9 時 傑華 曲

沙白 詞 , 李 志 衡 曲

卿 詞 9 李 志 衡 曲

不以以

五〇 鐸聲之歌 (教師合唱團的團

作 唱 曲 專 都 威 內各個 我必 有 其獨 然立刻承諾;因爲作成合用的歌 特的工 縣 、市, 一作目 都有教師 標 , 專 歌就是該 合唱團,這是音樂教育的主要幹部 團 曲 的 , 精 他 神 們唱 所寄 得 0 開心 各個 ,工作進行 專 體 作 , 好其特力 我們 更爲愉快 必 須力加 有 的 詞 愛護 , 句 我也就分享 。每 我爲之

個

可 句 昔日 自 的 由 結 要找 寫出 構 詞 者對 ,近乎呆滯 外 專 於寫 體 國 的 歌 Ī 曲 作 作目 ;長短 專 或教堂聖 體 歌 標 尚法 曲 , 再 詩 的 加 歌詞 來填 , 又嫌累贅; 訂 詞 正 , 常感陌 一,便可 應 用 T 選用 生, 使用 每將 字韻 0 現在能創作歌曲的 , 常嫌不 詩經」 夠 的 鏗鏘 雅 、頭 人材,已經增多 0 其實 ,用 爲 , 作 範 詞 本 的 老師 ,不 但 四字

到

的

愉

快

能 示出其卓越的 下列三 首 團 歌 精 的 神 歌 來 詞 , 可 供 一參考 0 深盼 每 個合唱 團都有其自己的團歌與生活歌 , 在歌聲之中

樂教的 氣,故爲之作成輕快活潑的合唱歌曲,其歌詞如下: 屏 東的郭 重任 ,特別重 淑眞老師,熱心愛護屏東的樂教 視該團的和諧合作精神 0 ,她要使屏東教師合唱團能 她請員瑩學弟爲該團作團歌的詞句 夠振 派作起來

,

,負起 該詞充滿朝 領 導

屏東教師合唱團團歌 黃瑩作 詞

唱起 我 我 們 們是一羣教育的同 精 知 音 是一 歌 誠 來 和 相 , 羣 聚 睦 19 爱 如 , 春鶯宛 靈 樂 13 聲 的 犀 交 姊 相 工; 轉 融 妹 通 , 弟 0 0 似 兄 秋 ; 潮

像 椰 鳳 子 凰 樹 花 9翠 , 燦 影 爛 搖 媽 風 紅 0

憑音樂美

化

社

會,

用

歌聲

敞 開

13

排 胸

空。 0

像波 像 飄 過金色的田野, 雜 樣的 甜 蜜 飄 , 向蔚

監的蒼穹

我 我 們 們 的 的 歌 歌 聲 喉 , , 響 永 遠 遍 清 南 北 脆 明 西 亮 東

故 師 爲 所 伸展 擬 七 干 的 詞 七 , 以增 稿 年 + 0 力量 詞 月 句 表 0 , 臺北 爲易於識 現 出 泱泱 市 教 別 風 師 " 乃 度 合 唱 , 採詞 値 專 得 , 溫英樹 中 讚 美。 句 後段的 老師 樂韻 寄給 綿 以樂會 長」為標題 我 該 庫 友 專 歌 ,以 0 的 樂興 詞 詞 句 句 如 邦 , 是 , 專 實 中 爲佳 蔡 季 句 男

老

樂韻綿長(臺北市教師合唱團團歌)(蔡季男作詞)

陽明芳菲,淡江浩瀚;

臺北!臺北!

峰

総

秀麗

,

流

水

溽

泼

教師合唱,樂音悠揚

我們交換心得,分享經驗

,

我 鑚 們 研 汲 合 唱教 取 新 學的 知 9 奥堂 充 實 理

念

作曲 八年 美化 臺 臺 率 要 理 移 以人 VL 用 樂 主 雅 風 使 北 樂 北 應用 興 市 會 市 敦 人 易 音 0 IE. 只須稍 月, 樂 邦 教 友 教 和 生 頌 俗 教育層 0 , 師 師 , 的 的 , , 高 廣 合 合 民 韶 大 重 知 加編整 音 雄 陵 唱 唱 責 正 夏 任 弗替 承 國 市 團 團 翕 , 樓 9 教師 傳 安 然 要直前勇往 要雙肩 更 , , ; , 0 上 樂 新 合唱 0 韻絲 火 承擔; 水

斷

0

長

0

題 選擇 我應全部選 ,總題則爲 其 七十 「聲教輝煌」,以顯身份。各章歌 我認爲諸位老師熱心爲該團 ,可以組 專 成三 秘 書 個樂章的合唱 陳 祖 作歌 賢 詞如下: 先生送來團 詞 , 歌曲 該予 鼓勵 , 中三位老 每章有不同的風格 ; 既然 師 三首 所 擬 歌 的 詞 專 ,每章取 , 歌 各 詞 有 句 特 , 點 請 標 , 我

聲教輝煌(高雄市教師合唱團團歌

第一章 化雨春風(黎彩棠作詞

(這是激品奮發的樂教領)

化 和 樂 雨 安 春 祥 風 , , 温 耕 馨 耘 敦 樂 厚 教 , , 羣 淨 策 化 奉 社 力 會 共 共 等 研 求 謀 0

辛勤終有收穫,汗水不會白流。

美

好 年

新樹

傳人

人

嚮 至

往

,

盈

門

桃

李 出

遍 國

九

州厚

百

效

聖,

賢才輩

力

0

願

祝

我 我 們 們 , , 身 歌 聲 13 壯 嘹 健 喨 , , 越 如 關 雲 山 雀 , , 跨 似 四 黄 海 鶯 , , 音 化 育 傳 7 大 秋 地

名二章 處處笙歌(洪炎興作詞

我們是一羣熱烈爱護音樂的教師。

(這是

圓舞節

奏的

抒

情

歌)

絃

歌化

亮

9

樂師

0

律

飄清薪

揚

爱河

畔 教 鐸

, 之之

文

傳

,

光聲

;

精 提 把 唱 升 13 樂 出 播 音 教 3 種 樂 的 中 一切 的 重 , 努力灌 風 任 氣 關 , , 結 懷 煞 乃 與 合 不 我 壯 志 朽 們 的 的 良 動 壇 知 威 ,

用優秀的歌聲,培育健康的下一代。

人 化 行 人 戾 仁 禮 氣 爱 讓 , , 作祥 温情 , 處處 多., 和 笙歌 0 0 0

第三章 師鐸之聲 (唐玉美作詞)

9 9

(這是光輝燦爛的進行曲)

齊聲唱,唱出民族的音韻繚繞壽山旁。

iE,

氣

師

鐸

之

聲

9

藝

術

永

臣

齊聲 唱 , 唱 出 大 地 的 光 明 0

師 春 鐸 秋 之 多 聲 佳 日 , 美 , 化 桃 生 李 命; 滿 園 庭

(尾 聲

祝 願 我 我 們 們 , , 身 歌 聲 13 壯 嘹 健 喨 , 9 如 越 雲 關 雀 山 , , 跨 似 黄 四 鶯 海 , , 音 化 育 傳 + 大 秋 地 ;

0

的 句 子 這 段尾聲, 加 上音樂上的發展 是爲了一 回 應第 , 可 章 使全 , 體 同 唱 時也爲了使全曲結束於壯麗光輝的 眾 , 皆能歡欣鼓舞 ,奮發振作;這便是孔子所說 氣 氛裏 0 這 些 輕 快 「游於 活 潑

的

一要旨

0

8

6

五一 先總統 蔣公紀念歌

偉 人 心 , 中 先總 情沉 華 民 重 統 國六十四年四月五日,是清明節,是思親節 , 悲 蔣 痛 公崩殂。天地爲之震驚, 逾 恒 0 以旦雷昭示萬民; ,同時 也是音樂節。這 風雲爲之變色,以豪雨 一夜,舉世崇敬 表現哀 的

光是抄譜,也難以在數小時內完成。旣然急於要用,我也不能推卸責任;於是立刻着手研讀 廣 蔣公紀念歌」, 讀 合唱團等着錄音廣播 作 , 几 的 不禁大 月七日, 歌 詞 吃一 0 指定要我作成歌曲備用。在夜裏十時送到給我,約定明晨八時來取曲譜 中國廣播公司託人帶兩件到香港給我;這是秦孝儀先生含淚草成 驚。這 0 我認爲 首長篇的 , 要作 歌詞 ・內容變 首短歌 化 , 數小 甚多,實在是大合唱 時內交卷,並非難事;但,當我打開 曲的 結構 0 的 显不 歌 詞 談 ;因 作 總 秦先 歌 曲 統 詞 中

秦孝儀先生這首歌詞,其內容不僅是一首悲傷沉痛的哀歌,且是一首振起國魂的戰歌;不僅

唱

易

懂

9

不

可違

背

0

我 精 理 但 密 得 很 有 述 的 適 雄 先 佩 段 合 服 奇 總 應 統 落 的 他 結 用 剪 氣魄 構 裁 蔣 0 在 史 公一 , 0 (實爲詩· 我 精 沉 「大樂必 生的 煉 顧 重 的 的 慮 豐 到 心 句 句 易」 情 的 法 功 , 偉 此 中 才 , 實 的 曲 華 業 , 為 急待 原 研 0 , 且 讀 那 難 則 能 是 應 很 此 之作 用 長 久 首 句 , 9 我 中 中 9 0 廣 乃 對 這 華 首 合唱 能 於 民 把 作 歌 或 的 專 握 曲 詞 者 的 現 到 , 其 代 正 藝友 雕 史詩 中 與 屬 們 錯 困 他 綜 難 所 0 , 交織的 雖 練 材料 作 習 然 的 篇 時 ; 間 感情 但 海 幅 總 嶽 較 無 多 線路 有辦 長 中 興 , , 法 頌 用 曲 9 把它 以 譜 詞 必 及 相 深 們 似 奥 須 計 處

先 由 但 疾 斷 書 生 敢 因 準 續 9 爲全首 時 的 潦 無 草 秦先 來 清 暇 再 取 脆 ; 歌 唯 生 咕 加 0 到了 唤 恐 推 詞 的 歌 唱 敲 頗 , 中午 進 者 長 詞 0 看 分段錄 草 而 , 從 得 稿 , 成 爲 中 夜 困 初 裏 或 喧 難 成 下 + 廣 鬧 , , 9 然 播 無 在 時 的 處 琴 後說 公司 啁 收 瞅 E 到 可 間 明作 ; 輕 來 詞 電 我 聲 , 句 知道 反 試 開 曲 話 一設計 而 奏 始 9 晨 報 誤 , 9 事 不 直 曦 知 禁內 E 至 0 E 經 只 腹 經 聽 收 降 心 稿 到窗外 哀傷 到 臨 稍 樂譜 定 0 趕 9 , 快 的 酸 已 , 叢 把 經 刻 淚 是 IE. 譜 林 凝 午 抄完 中 練 睫 唱 夜 , 0 之後 小 趕 , , 鳥 早 準 急 晨 鳴 抄 備 0 聲 此 正 錄 八 音 時 漸 時 曲 譜 執 起 , 程 筀 9

巍 巍 維 湯 總 湯 統 , 9 民 武 無 嶺 能 名 將 0 公

*

*

*

以 以

憲 新

政 生 *

之 活

治

植 我

我 民

民 德

主 , *

,

育

0

*

革命 重 黄 篤 慶精 埔 學 實 怒 則 * 誠 濤 繼 接 武 志 , , 製白 奮墨 中 * 陽 明 山 挺 經 ,

而

日星

使 使 百 萬之 衆輸 誠何易 ,

* 以

撻 耀

取

甲

利 ;

兵

0

南 使 使 陽 驕 + 渠 諸葛 妄强 數 帥 刀 投 , 敵 俎 服 ,畏 帝 汾 9復 陽 國 子儀 威 , 皆 懷 取 不 德 消 受敵之骨從 , 猶 , 不平等條 至今尚 當 地 其未之能 腦感 89 ō 而

激 卒

零 之平 0

0

行! 涕 使

倫 以 以 理 九 經 年 濟 國 建設 民主,科 民 敎 厚我 育,俾我 學; 民 生 民 都盆点

中華文化, 實踐,力 * 於 馬 行; 復

奈 乃 中 眷 懷 何 *1 西 饑 奸 顧 溺 匪 , 叛 , 日 握 亂 邁 火 , A 月 抱 大 興 征 冰 陸 * 0 如 0 沸

如

焚

滄 孤 臣 海 孽 雨 子, 泣 , 攀慕腐 神 州 晦 冥 13 0 0 万平平 如

何

天

不諱

禍

,

旦

奪我

元

!

*

*

*

.

今尚 戎

* *

*

化 九 況 哀 為 震 雷 , 合衆 明 志 今鑒臨 為 長 風

縱

弭 復 誅 此 我 此 死 大辱 大奸 而 四 明 不 悔 , , 9 元 惨 兩 , 禍 京 惡 願 神 1 !

誓收 我 河 洛,燕雲!

0

*

錦 水 長 碧 9 將 山 常 青

*

*

*

緊 維 總 統 ,武 蘋 蔣 公

巍巍荡荡,民無能 名 0

同 的讚歌;我把它譜成莊嚴肅 上列的分段,只是按樂曲 穆的混聲四部合唱。 結構來分段寫 出 , 以利便分段說明作曲的設計。開始與結尾 學一一學 * ,

Cagouce)。最後的本小兩主和故,用了大三度音景,即是「跛手

出 隨 着 • 敍述 而 來的歌詞, 我把它劃分為兩大段, 就是攘外的勳業與安內的功績, 分別由男聲與女聲 蔣公一生事蹟,提及革命、熊學、北伐、抗日;我用男聲唱出,顯示 Yeolian關友。但上題 尔奥疆, 對 英雄 的 讚 唱 0

東,以接入下一段去。」是四人一人一年一人自由的人 愧其未之能行」。這段是用堅強的男聲唱出, 體 , 取消不平等條約,以道德感服強鄰,並以我國賢哲比擬 攘外的勳業 ——包括四次「使」字爲首的句子,說明領導全民抗戰 以歌頭 領袖的勳業;樂曲之內,是用原調的半結 蔣公,說明 ,擊 他 們處 敗 此 日 逆境 軍 而 維 , 持 **猶當** 其 政

示明朗與輕快的 安內 「中華文化 的功績 氣質,以作下文突然轉變的張本 ,於焉復興」 ——包括四次「以」字爲首的句子,說明育 。這是活潑奮發的樂段 0 ,用同形樂句的開展 民德、植 民主、厚民 以女聲二部合唱 生、益 民智 ; 9 顯 結

的主音;這實在是調式中的 Aeolian 調式。爲了顯示突變,這裏省略了間奏;爲使易於唱出 用高度相同的音,來開 奈何 ,奸匪 一叛亂」 的一段,是突然的轉調。前面的 Sol 音,就是這調的 La 音,卽是A小調 始新句。這段只用男聲唱出,故唱時不會有困難 0 ,我

進行曲 字的和絃,是A小調的那不里六和絃,它進行到屬和絃,然後解決;這種進行,被稱爲「悲愴 度」(Tierce de Picardie);就用這 的結束進行」 攀慕腐心」 公以身教昭示我們的寶訓 海 以配合「化沉哀爲震雷」 雨泣」 ,用漸 (Pathetic Cadence)。最後的A小調主和絃 的一 強的歌聲,到達後句的「孤臣孽子」突然變弱,是重要的力度變化。這「臣」 段 , 乃是悲歌。 輕聲徐緩的混聲合唱 的詞意 個大三 0 一和絃 身處逆境之中而能振作起來,化險爲夷;這 ,當作是原 來D大調的 ,用了大三度音程 ,顯 示出極度沉痛的 屬和 絃 ,即 , 立刻轉爲激昂的 哀傷 是 披 是先總統 第 卡 一句

在 這 段合唱的 進 行曲中, 有四次「誓」 字爲首的句子,誅大奸、 復國土、 洗恥 唇 收 兩京

樂曲至此 ,乃轉入另一段,用極單純 , 極含蓄的莊嚴歌聲,唱出 「錦水長碧,蔣 山常青」

次發展

9

以

高

潮

從作 在 我 iLi 曲 中 立 場 , 這 看 是 9 沉 這 痛的 兩 句 號 是 激昂 角 長 鳴 進 行 , 聲如 曲 典 骗 肅 咽 穆 頭 , 向 讚 歌之間 我們 這位 的 偉 橋 人致 樑 , 是 敬 峭 0 壁 與 深 淵 之間 的 杂 小 花

越 能 友 才華 表達 能 最 國 在 後 0 作曲者 是重 如此 人哀 現開 思 倉猝急迫 把詩 , 竊 始的 人的 心 稍 , 強抑 段讚 心 慰 聲化爲音樂 0 嗚咽 歌聲 歌 0 這首 感人 ,演唱 歌曲 ,乃是本份工作 9 功在 得成績優異 , 中 是在心情沉重之中, 一廣合唱 ,實在 ; 專 願 的 高深造 難能 切光 可貴。 樂 詣 匆促完成。中 ; , 承蒙社 歸 詞 到詩 情 眞 會賢達 人身上 擎 廣合唱 , 源自詩 , 嘉 專 許 諸 的 此 位 曲 卓

來表 的 詩 詞 達出衷心的崇敬之情。此後每逢淒風占雨的思親節, , 於 更 一位舉世崇敬的偉人,還須有更多的紀念歌曲來歌頌他 嘹亮的 歌 聲 ,來榮耀我們的 偉 人, 直 至 永遠 1 也 就是我們的音樂節 。甚盼 國 人努力創作 ,我們 將以更 9 用詩 與樂

念歌 上列這篇文字, 也是當年所作 , 是民 演唱 國六十四年所寫 於香港各界舉 行的追思會中 -曾發表於第七卷第九期 (發表於 「美哉中華月刊」 一中 央月 刊 _ 0 下 一面的 首紀

自由砥柱(李韶作詞)

自 優 優 由 砥 大 柱 哉 , 9 民 總 主 統 一帲幪 將 0 公

繼 國 父 匡 濟 之 大

與 日 月 同 功 . 0

建

軍

定

國

,

攘

寇

誅

0

澤 行 裕 憲 民 流 中 政 生 外 VL 而 , 進 固 仰 大 邦 同 本 止 無 0 9 窮

則 , 萬 世 斯 宗 0

0

民

奉

物

與 承 天 先 地 聖 合 治 德 平 之 宏 風

凶

五二 山高水遠的恩情 (蔣故總統經國先生紀念歌

展示出我國現代歷史的概要。下列各首作品,是眾多紀念歌曲中之一小部份: 自發自動地獻出詩歌,以誌哀思。在詩人敏銳的筆觸下,都刻劃出這位偉人的生平風範;同時也 民國· 七十七年一月十三日,我們所愛戴的 蔣總統經國先生逝世,舉國詩壇、樂壇的 整人皆

山高水遠的恩情(黃瑩作詞)

您在黑夜掌燈,将我們牽引;當黎明尚未來臨,

您勇敢寧靜,為我們把舵前行當暴風雨侵凌的時刻,

0

鼠 豺

喧開 狼

不 牙

停

;

當 狐

張

舞爪

9

带我 您 您 攀 仗 們險中 過 劍 凌 挺 空千丈 立 求 , 勝 神 的 , 步步走 志 堅 懸 定 崖 , 向 光 明

0

您 大 新 港 走 路 就 過 就 在 從 狂 這 濤 崖 裏 飛 下 誕 沙 延 的 生 伸 海岸 0 ; ,

如 使 開 您 寶島 大 遍 的 結 地 了 微 滿 生 -笑 山 了 機 片 頭 , 幸 繁 燦 海 好 盛 福 爛 角 像 的 光 0 , 春 果 輝 城 天 市 的 鄉 花 村; 杂 ,

用譜

,演出

成績美滿

的

振作:

您已離開了我們!

淡 歳 吹 天 不 忘 月 風 不了 冲 散 吹 淡 散 13 了 中 了 山 高 悲 和 白 水 煦 雲 働 遠 的 的 , 的 身 13 思 影 9 情 ; 0

藉 目 臺南市文化中心演奏廳 努力栽培,果然成就非凡,實在值得慶賀。這首紀念歌的正式演唱,是在七十七年六月十一 便是 表 料 我 曾 參加決賽的三個教 蔣 聆 聽過 故總統的 林 惠美老師 懷念及致敬: 。當晚是第六屆臺灣省教師鐸聲獎歌唱大會決賽暨頒獎典禮 師 合唱團 指揮 屏東縣教師 由涂惠民先生指揮臺南家專管絃樂團伴奏 (屏東縣 合唱 、臺北 專 演唱 縣 -臺中縣),聯合演唱 此 曲 , 效果優異 0 該 「山高水遠的恩情」, 團歷 ,溫隆信先生編 年 由 0 郭 該晚壓軸節 淑 眞 日 團長

黄瑩先生另作了一 首紀念歌 根據 化悲哀爲力量 的原 則, 不多用消極的追 懷 而 偏 重 積 極

歌頌 一位平凡的偉人 (黄瑩 詞

*11

繼 將 承 故 三 總 民 統 主 , 義 經 的 國 道 先 統 生 9 , 新

你 是 我 們 的 好 朋 友 , 位 平 凡 的 偉 人 0

傳

堅

苦

卓

絶

的

精

神

;

堅 決 反 共 , 力 行憲政 ; 憂勞 興 國, 盡 瘁 民 生。

親 切 的 笑 容 , 如 青 山 常 在 ;

風

雨

掌

舵

,

黑

夜

提

燈

;

引

領

我

們

開

拓

光

明

的

前

程 0

民 主 的 步 履 , 繁荣了 壯 大了 城 臺 市 , 鄉 澎 村 -金 -馬

0

我 們 要 效 法 你 的 平 凡 * 平 淡 平 實

永 承 读 光 為 勝 復 神 利 而 州 生 的 遺 志

永

懷

你

的

大

智

-

大

勇

大

仁

厚的

情誼

五三 誠心的祝福、陳主稅教授紀念音樂會題詞

月十五日是陳主 ,命 國 我 七 十六年 題詞 。念及師友之情,鄉土之愛,實在使我感慨萬千。 七月 稅學弟逝世 , 我 因 周年 眼 壓 偏高 ,高雌市政 · 必須休息靜養; 府 爲紀念這位愛鄉愛國 遵從醫 師 囇 的音樂家 咐 , 我乃 ,特舉: 遷 居 於高 一辦其 雄

淳樸 月 , 回溯 9 使 棉 我 舞音樂創作的 往昔,民國五十七年是中華民國所定的音樂年。是年八月一日, 全心 薄 9 嚮往 與諸位樂教同仁携手,爲大好湖山多添姿采。二十年來, 0 蘇軾 風氣 詩 , 遂有環島之行。我初抵高 云,「我本無家更安往 ,故鄉 雄,便爲其 無此好 湖山」 (秀麗的) ; 深願 湖山 我與高 教育部命我來臺講 所 感召 來日 雄早已建立 能以所 加 以 民 風

就 ;只因各忙於本身職務 由於 劉 星學 弟之介紹 ,未及詳敍。十十三年七月,主稅伉儷乘暑假之便 , 多年 前 , 我 H 經 識 主 稅 伉儷 9 並 詳 知他 們兩 , 人 在 到香港進修 樂壇 F 的 卓 , 然後 越

未

完

成

公的工作

,

能夠

完成

在

他

手

上

獲得 稅 細 修 談 訂 的 其 機 會 論 文「提琴教學法」 0 他 們 隨 章 瀚 章教授 0 我把 研 習 那些 歌 詞 創作 目前買不 , 林 聲 到的外國書籍 翕 教授指 導 富美研 ,全部送他 習鋼琴教學 應用 法 深 盼 我所 我 則

才的 切 術 的 有 老 曲 0 喜 關 師 他迅即下定决 創 在 悦 的 卡 作 論 爾都 文修 材料檢出 , 具 祺 訂 有 教授所給我的啟 清 工作之外 , 心 新 全部 , 活力 請 我立 贈 , , 他 我與 充滿青年 應 刻給 用 主 示轉贈給他 0 他上課; 稅 他更積 人的 詳細 分析 衝 極學習英文, 這 勁 , 種從善如 與 他 並建議他如我昔日一般 勇氣; 已 發 表 流 的 爲求更進於完美 增進研讀 , 各項音樂作 熱誠 向 學的 效率 品 , 精 , 從頭 使我深深體 神 尚 力求 , 有 實 磨 渞 改 在 路 進之方 練嚴格的 難 H 會 得 循 到 0 0 我把 教 對位 我 主 把 稅 英 技 我 的

改 都 有 隱 9 美爲 使 藏於音羣 我 感 我演奏齊爾品的樂曲 到 了驚喜與 事 的 曲 快 調 線條 慰 0 後 , 來 必 ,我震驚於她的卓越才華。 須 她 使它們 在 臺北 登臺 清 楚 ~顯現 演 奏 , , 然後不負作者的意 獲 得人 我只能提醒她 人讚 美 9 實 非 願 , 樂曲的內 可 • LI 倖 經 提 致 點 聲 部 , 她 , 多處 寸 卽

我乃 在 每次通 此 能親 之 前 信 見其 9 申 , 我都合稱他倆 成績 學 庸 教 9 使我 授 與 心中 吳 漪 爲 骨 一元 9 無限 教 福弟 授 疼 9 妹 都曾 愛 0 能 向 (主・富 有 我 如 提 此 及 優 她 ,是他俩的名字) 秀的 們的 後繼 高足之中 人才 9 樂教前 主 , 這 稅 是對樂教前途的 优 途 儷 才 必 華 能 出 放 眾 出 ;

祝

愛友

.

愛鄉

-

愛

或

家

-

愛民

族的

情

誼

9

使

壇

光輝

温

播

9

整

教

遠

被

0

樂同 墊 iLi 翕 並 的 聲; 教 訣 授 I 任 分別 別 直 演 至八 歌 告 奏 边 整 年 感 主 , 月中 獲 四 憂 持 , 使 慮 月音樂節 並 得 我 旬 盛 介 9 而 紹 IL , 大 溘然長 林教 中 主 讚 痛 稅 美 9 高 楚 仍 授 0 逝 然坚 七十 作 雄 , 無限 品 市 U 我 強 五年 政府 0 い聽過 悲 此 振 作 傷 中 四 上辦音樂 他 主 月 , 臨 誓 稅 9 終 與 體 高 前 內潛 講 病 雄 親 魔 市 必 自 伏 對 政 與 演 抗 樂展 多 府 唱 车 再辦 , 所 奮 的 , 介紹 作 力 胃 講 的 譜 癌 座 我的 及 出 病 我深 樂展 愛 發 友 作 , 愛 無法 品 9 愛家 由 0 歌 參 韋 主 曲 加 瀚 稅 愛鄉 錄 章 演 优 音 教 儷 奏 授 參 0 , 感 愛 列 加 -情 林 國 位 眞 的 聲 備

以繼 強 役 者夭而病 0 前 怎奈 這 在 數 人之遺 此 狂 年 次 者 風 來 紀 全 志 乍 9 , 起 我 念音 , 副 實在是天者難 的 , 樂會 後 折 體 力已 我 人之切望 籌備 手 足 經 I 日 9 作 測 趣 毁 , 使 我 中 , 衰 神 竭 我 Ш • 者 私 東 得見富 , 心 難 視 , 明 稍 頓 茫 美堅 覺 慰 茫 9 理 澄 而 0 但 強 不 湖 熨 願 賢毅 可推 黯 蒼 主 淡 蒼 稅 , 9 , 9 緊守 壽不 壽 學 原 弟 Ш 想 精 崗 可 樂教 凄 神 位 知 迷 永 ; 9 0 T 與諸 使我 在 於 作 今是 , 後 位 佑 不 繼 弟 勝 我 少 有 妹 樂 悵 者 人 衷誠 教 怪 殁 9 同 而 便 合 袍 長 口 作 者 默 助 存 , 長 足 退

十七七 家 , 特 年四月音樂節 國 爲 七十 舉 辦 樂 七 年 展 H 八 9 日 月 , 舉 + 時 行記者 介 五 紹 日 是 新 招待會 主稅 秀 的 學 作 弟 品 9 公佈徵 逝 3 以紀 世二 周 求音樂作 念他 年 0 生 高 品的 致 雄 力 市 提 教育 詳細辦法 倡 音 局 爲紀 樂 的 , 要將 景高 念 這 位 徵得的 理 愛 想 鄉 0 優 教 愛 威 秀樂曲 育 的 局 音 在 樂 七

作 詣 在 錢 只 品之獎 之高 此 出 有 力 側 此 樂 次 重 低 爲家 金 實踐 徵 展 , 求 並 中 , 鄉選 全部 以 不 優 發 鼓 包 秀 表 拔 括 作 由 勵 0 這 創作 人才 主 品 優秀作品之實際 飛 是 , 與 要用 , 弟之夫人劉富 , 乃可 爲樂教增 作曲 實 獲得 比 際 的 賽之選拔人才, 樂教 更 演 添 美女士 佳 出 新 血 0 行 的效果。 動 此次所徵求得之優 , 爲 來 捐 國 贈 紀 爲了不 其情況 家 念 0 造就 這 提 是 倡 願加重 略有 賢 音 樂 能 種 秀作 差 ; 奉 創 實在 獻 一教育當局之經 別 作 於教育的義 品品 ; 的 使 因爲比賽之中 前 , 則迅速 我衷心 賢 , 實 演出 費 在 讚 勇 深 行爲 負擔 美 於聽眾之前 具 教育 只 , 爲 此 看 意 理 項 各 想 優 浩 0

內 曲 迅 交給 即完 從 教 育局 成 高雄市教師合唱團 寄達; 決定 學行此 細讀之下 次樂展 ,甚 ,用作樂展 感 , 黄瑩學 於 慰 的 0 弟 開 歌 聞 場 詞 之內 之, 曲 立刻表示樂於爲此 9 感情真 擎 9 佳 句 琳琅 會寫 作 ; 故即 紀念歌 爲之作 詞 , 數 成 百之

永結心緣(黃瑩作詞

韶 生 光 飛 苦 短 逝 , 9 唯 日 月 有 藝 昇 術 況 ; 是 永 恒 0

顯示出您親切的文采,永生的樂魂!

悠

悠

琴

韻

9

朗

朗

歌

聲

;

弟

塵 聆 在 今 用 為 為 澄 赤 緣 樂 4 南 清 坎 13 文 樂 如 懷 故 國 教 湖 樓 血 化 夢, 想 舊 威 灌 辛 前 廣 畔 相 開 漑 植 勤 , , , 13 開 聚 音 師 , 深 播 骨 緣 樂 歌 , 四 耕 種 肉 生 永 思 桃 季 的 恩 , 情 結 李 燦 花

深 重

; 0

並 化 作 您 不 朽 的 形 象

山

高

水

遠

,

天

濶

雲

深

; , 0 盈 爛 杂

人

門 如 ,

春 ;

0

温 良 , 謙 恭 , 優 雅 , 斯 文!

家文化 的 家族 紀 念 歌 , 不畏辛勞。歷代家教相傳,令人肅然起敬。現由主稅夫人秉承家訓 生長 中 9 於 說 高 及 雄 高 雄 均爲 家 鄉 的 時之俊彦; 骨 肉 情深 , 其 臺 父母全心 南 家專 的師 爲 地 生 方 恩 建 重;實在蘊 設 , 不 遺 餘 藏着深厚 力 9 將師 此 佳 的 生之恩 意義 兒則 盡 力興 化 主

親

,

0

成了切 的 女英豪; 乃是實至名歸, 值得人人慶賀 實 的 樂教 此 種 開 表現 展 9 把骨肉之情 值得我們爲之喝采。 , 擴 展 而 振 七十七年六月十六日, 奮起民族樂魂 0 這是家庭中的賢 富美女士榮膺 內助 爲港 , 這 是樂壇 都 模範 母 E

故人, 更 乃是我們戰勝 有 世 這 紀 0 此 以耀家鄉 然 念歌中,說及人間生命苦短 新 而 秀們 顆 死 亡的 種 , 奮力相助 以 子 唯 興 , 落入土 民族 一方法 , 在哀悼當中, , 以振 中, 0 雖 實 或 然主稅弟已 , 藝術才是永 魂 在 並非消失; 0 讓 我 們 逝 去兩 都 恆;乃是值 反而化 振作 年 而 , 我們 起 成千千萬萬 得深思的 , 和諧 與他 團結 ,樂教的心緣早已結合爲 話 , 接 ,把樂教發揚光大,以慰 0 力而 主稅弟爲 上 , 繼 病 續 所 發 纏 揚 , 逐 ; ,

這 離

袁 春 暖」 在 此 次樂展 , 情到深時 中 , 節 目開 ,以及 始 是 高雄 兩首鋼琴 市教師 曲 合唱 楓 庫 , 演 唱紀 練習 念歌 曲 , 然後介紹主稅學弟的聲樂曲 0 小小

鋼 琴 曲 楊 怡 萍 作的 碰 碰 車 與 仙 人琴」 教育

局

長羅

旭

升

先生頒獎給

入選

心的作曲

者

,

然後開始演奏新秀的作品

其內容有

翁 重 華 作的 墾 丁之旅

林 桂 如 作 的 小 雨滴之旅

南 胡 曲 李 旭作的 -西子風光」 練

,

美 0

> 陳萱紋 作的 「偶想」

提琴曲 胡志龍 作的 廻 想

謝 佩勳 作的 山山 中冥想

吳昭芬作的 駱進國作的 「花落知多少」

獨唱

曲

廖思雁 作的 「再別康橋」 「母親恩情海樣深」

王健松作的 葉偉廉作的 「我的爸爸」 「划龍 船

合唱曲

唐

日

二样作的

「眷戀的家園」

潘世昌作 的 「高雄 碩

美。從此看來,千里馬實在處處都有, 必可成材。可是,誰願意出錢出力去做伯樂呢?爲此,富美女弟的義勇精神,更使我衷心讚 有許多位兒童、少年的作曲者,都是自己擔任演奏,成績 時時都有, 只待伯樂出現 優異 ,至爲可 , 把它們選拔出 喜; 全場 來 聽 眾 , 再 , 加訓 皆表

五 四四 永遠至美至善至真(郭淑真老師紀念歌)

畏辛勞,日就月將,把屛東的音樂水準,提升到令人刮目相看的境地。這種仁愛精神 作曲者幫忙。旣然是急於待用,我必須能急人之急;於是我答應了。在八月十八日,歌 屏東音樂進步,實在由於有 這是黃瑩學弟爲該團所作的 妹劉富美老師從電話間我,能否爲該團的團歌作曲;因爲此歌趕着要演唱,倉猝之際 然起敬 。三日後 民國七十六年七月,我遷居於高雄;行裝甫卸,屛東教師合唱團團長郭淑眞老師 ,我被邀往 屏東 歌詞 , 一位仁慈的保姆,常在默默照料, 聆聽該團練唱此曲,成績優秀,出乎我意料之外。後來我乃曉: ,簡潔流暢,實爲佳作。第二天我將曲譜完成 這是郭淑眞老師 ,立刻寄還該團 0 她出 ,實在 錢出力,不 ,卽託其學 無法請 詞 寄 得 到 練

心舉行。我被邀往聆賞,並負責頒獎給優勝合唱團體;冠軍便是屛東教師合唱團。當時是郭淑眞 七十七年六月十一日,第六屆臺灣省教師鐸聲獎歌唱大會決賽暨頒獎典禮,在臺南市文化中 您

老 師 上臺領獎,我誠心讚美她功德無量,並祝福屏東音樂前程輝耀

之 楚 0 不勝憤恨 這 在七 個 愚昧 月六日 的 莽漢 , 郭老師在屏東赴晨運途中, ,不僅奪去了一位樂壇慈母的生命,且謀殺了一位造福樂教的功臣 給醉酒駕車的村夫撞倒 ; 噩耗 傳來, 使我悲 ; 每 傷 思 痛

師造 樂壇 傷 函黃瑩學弟 像 慈 七月二十四日是郭老師出殯之期,我到屛東參加郭老師的告別禮拜,深切地感到損折手 ,就 心中 母 。她生平最愛蘭花 是 有 ,請他寫歌 難言的哀痛 「似蘭之馨,如松之盛」;前句是指郭老師的品 詞 0 ,以紀念這位人人尊敬的仁者。十二月中旬 我與合唱團指揮林惠美老師 ,具有真善美的崇高品德。 我想借用 談及,想爲郭老師作紀念歌 德 , 「千字文」 後句 是指 9 歌詞完成 裏的兩 屏東樂教的 句話 , , 以榮耀 全文如 前 9 程 爲 足的 郭 這位 0 我

多少寒冬炎 庭 幽 顧 院 深 迎 風 深 吐 , 103 203 綠 , 蔭 琴歌 照 人 ; 交 盛 相 州

以 愛 13 播 夏 種 9 ,多少 VX 毅 力 雨 深 4 耕 風晨

為文化奔波勞碌,為音樂奉獻一生。

友情似蜜,慈顏如春;

天 光 門 景 歷 焕 彩 歷 如 , 花 昨 雨 , 續 今 日 紛 空 ; 留 餘 恨

我 們 馨 香 祝 禱 9 願 您 天 國 永 生 1

音 塵 容 緣 宛 如 在 夢 , , 永 唯 遠 有 至 13 美 緣 歷 , 至 久 善 彌 , 新 至 0

時 不 每 當 忘秉其遺 音樂節 ,也是 志 ,合力同 心 , 發揚 解東的 樂教 , 爲 國 增 光 0

思

親

節

的

來臨

, 我

們

便 要 用

虔

誠

的

歌 聲

琴 韻 , 撫 慰 郭 淑 眞 老 師 在

0

樂

0

五五 敬親與愛親

皆能 馬 , 有養 有何差別呢?—— 供奉父母,就算盡孝了嗎?狗和馬也能受人飼養。倘若對父母缺少敬意 ;不敬 ,何以別乎?」 這是孔子答子游問孝的話。原文是:「今之孝者,是謂能養;至於犬馬 (「論語・爲政・第七」)。 ,則養父母 與 狗

親的哲理,不獨要從理智解說,且要誦過感情,直訴於內心;所以我要以樂教孝,寓禮於

傷 枝 夜 的詩句,用歌聲表達出來,更易震人心弦。(詳見滄海叢刊「樂圃長春」第十八章) |更大。另一首是「燕詩」,其中描寫燕子父母的辛勞,而後果則是「一旦羽翼 。舉翅不回 夜 我 夜半啼 將 唐 朝 顧,隨風四散飛。雌雌空中鳴,聲盡呼不歸,卻入空巢裏 詩 ,聞者爲沾襟 人白居易的 ,聲中如告訴,未盡反哺心」;這種感情豐富的詩句 兩首詩, 作成 歌曲 ,就是要用樂教孝。一首是 ,啁啾終夜悲」 慈鳥 9 成 唱而 夜 ,引上 啼 0 爲 這些感 歌 , 其 庭 , 力 樹 中

兒女的 愛愛國 三十多年前 以紀念母親節 ,行道立身」

(詳見滄海叢刊 ; 以兒女的 (民國四十五年),我督應香港九龍居民聯誼會之請求,作成了歌 。詞作者李韶先生在 成就 , 抵償自己的酸辛」;因此,敬愛母親, 歌詞裏,說明母親的偉大,在於 「琴臺碎語」第一〇六章) 0 必須表現於積極 「以自己的 曲 的 勞瘁 「偉 動 大 , 的母 換取 裏

世間 的答 長 花 曲 春 , 父母帶給他們的兒女以慈祥」。這樣的歌聲,可使孝親之情,坐言起 案。 麼, 二第十八章 ,把世界化作錦繡天堂」。通過音樂之力,鼓舞孝心,效果更爲顯著(詳見滄海叢 鍾 王文山先生在其所作的「思親曲」裏,則不斷地反問自己,「要報答父母的劬勞, 石 以贖 根 思 作 親 詞 我的罪,以減我的過」。我在作曲之際,此時就能恰當地運用對位技術 曲 的 0 「天倫歌」 的結尾 , 是 樂句, 「從今天起,我要做到,爲世 「老吾老,以及人之老」,同時 間 兒女帶給 在樂曲裏 行,「 他們的父母以 出現 讓 人間 , 以 , 把黄 開 敬 我 刊 顯 遍 愛 應 水 樂圃 自作 應 該 爲

母親是指 國 七十六年 一切殘障兒童的母親) 一月, 爲了撫慰炬光母親的辛勞,廣青合唱團準備演唱 0 「炬光母 親之歌」 何炬

障; 身爲母親的就日夕生活於心驚肉跳的時刻裏。殘障者本身當然生存在痛苦之中,殘障者的 也 老實 許 是 說 久已 我們每個人都具有或深或 了存在的 I 残障 , 也 許是 尚 未出 淺的殘障成份;也許是肢體上的殘障, 現的 殘障; 無人能自詡 生之中 , 不受殘障之襲 也許是心 靈上的 日親則 擊 殘

必須不辭勞苦 更是在雙重的痛苦中掙 ,用音樂撫慰她們 扎 , 她們實在是親入地獄之中救苦救難的活佛。 1 靈上的 創傷 , 歌 頭 她們 精 神 上 的 偉大 我敬 她們 9 我愛她們

,我

炬光母親之歌 劉明儀作詞)

媽!媽媽!親愛的媽媽!

.

媽

孩 子 們 都 有 媽 媽 9 媽 媽 的慈 爱 , 舉 世 同 誇 0

只 有 我 纔 先 道 , 我 的 媽 媽 , 您 最 偉 大 0

雖然在別人眼中,我猶如殘败小草;

唯 有 在 您 13 裏 , 我 卻 是 ٨, 間 至 育, 珍 世 奇 能 0

我黑暗的天地間,您是旭日朝霞。

我 崎 嶇 的 道 路 上 9 您 勵 是 水 恒 到 的 支 下 架 0

我 我 無 面 聲 容 的 傷 世 毀 界 , 裏 您 9 鼓 您 用 我 服 回 睛 對 陽 我 光 説 話

0

我 我 蒙 病 昧 痛 中 的 生 吟 命 9 您 中 13 , 亂 您 呵 如 麻 護 教 道 9 牵 引 我 長 大

我 問 1 殘 求 障 醫,不解 , 您 暗 中 走 把 遍 天 淚 灑 涯 0 0

幫助我自立,您當盡千辛萬苦,早生華縣

媽媽!媽媽!讓我為您把淚擦!

您

13

血

化

成

的

廿

露

,

使殘敗小草,開放出生命之花!

在 廣 青 合 唱 專 的 美麗 歌 聲 中, 此 歌 實 在 賺 眼 淚 ; 這 些 眼 淚 ,必然有足夠力量 ,能把.

親六十大壽而作的詩句 上的 民國 積 垢 [七十六年四月,劉俠小姐(杏林子)寄給我一 , 冲洗乾淨 0 0 她用幼女向母親撒嬌的口吻 , 來刻劃出對母親的敬愛之情,我立刻爲她 首新詞「媽媽不要老」;是爲祝賀她的母

媽媽不要老(劉俠作詞)

作成歌曲

,給她應用。

當我年幼的時候,媽媽年輕,美麗又能幹;

媽 我 我 媽 當 童 從 要老 如 到 如 果 還 媽 果 我 年 早 媽 還 如 呀 要 有 呀 今 年 的 到 , 9 , 也等 記 晚 請 , 賺 很 媽 , 紀 , 忙 3 憶 你 歳 很 媽 時 我 漸 我一起 千萬 永 不 多 秘 光 才 長 月 , 可停 大, 留 歇 能 錢 密 不要老!等我一 知 道 存;但是 , 不 倒 , 9 老! 要老 等着 留, 退 陪 , 媽 好 媽身 像 你 原 , 我寧 永 1 我 想 亦 79 媽 體裏 , 遠 寧 處 要悄 妈 4 不 厰 去 願 常 遊 起 不 也 弱 輕 疲 悄 常 告訴 老! 會 的 倦 依 歷 要長大常年 偎 老 病 媽

媽

己 0

不

見

倒

少

0

你

在

你

懷裏

寫成 可愛的家庭」歌曲片段爲引曲與間奏;因爲愛母親與愛家庭,乃是不可分割的事 這首 「媽媽,您永遠年青」;這是從另一觀點寫出對母親的敬愛之情 電影界資深導演胡心靈先生讀了劉俠小姐的「媽媽不要老」 小 女孩 口 吻的孝親詩 ,通過盲樂的助力, 以童聲歌唱,就具有直訴人心的力量 ,深受感動。他用莊嚴的語調 0 我用

,悠永遠年青(胡心靈作詞)

媽 媽 , 親 愛 的 媽 媽 1. 施圖

日

月

如

梭

,

流

年

水

,

頂 對 上 您 飛 9 雪 時 , 間 却 正 是 是 永 風 似 霜 恆 和 智

眼

角

魚

紋

,

正

是

爱

13

和

奉

獻 慧

的 的

表

徵 晶

0

結

呵 正 護 像 着 冬 , 天 指 的 引 陽 着 光 後 , 軰 黑 前 夜 進 的 ! 明 燈 9

媽 媽 奮 , 親 爱 地 的 媽 不 媽 斷 ! 地 前 進

勇

,

!

當 年 您 搖 籃 中的寶寶,

0

昔 現 天 日 在 己 化 播 成豐收 成了 種 的 辛 社 會的 的 勞 快 9 樂 楝 樑 0

8

母所受的創傷

,爲她們帶來永恒的喜樂。

媽媽,我爱您!我們爱您!

您 的 青 第 三代 春美 麗 , 綻 ,又 放 在 出 您的 燦 燗 第二代 的 花

散播出生命的芬芳。

您的青春美麗,隨着生命的延續,

世

世

代

代,如

長青

松

柏

您的無私奉獻,隨着生命的強續,

世世代代,如山高海深。

最能 揮天主教增德兒童合唱團,演唱於高雄市中正文化中心至德堂。這些小天使們 謝列位供 把敬愛母 這首頌歌 應歌 詞的詩人們以及列位 親的感情表現得真切而深刻 ,本是混聲四部合唱。石高額先生改編爲兒童合唱曲,在七十六年十一 指揮者 1 。以樂教孝的歌曲,實在多多益善;爲此 演唱者,演奏者。讓我們用音樂來歌頌母愛 純潔 晶 瑩的 我要 月,親自 ,撫慰慈 衷 歌 誠 聲 致 指

五六 兒童之歌

兩位老師多年栽培出來的優秀成績,使我深感欣慰 七十七年七月,吳南章先生帶我去訪問高雄市的牧歌兒童少年合唱團,得見呂光隆、鄭光輝

的作品) 去 露出來的感情,在兒童聽來,具有一種親切性,不像是長者的命令;所以更易進入兒童的內心 用兒童的心去想,用兒童的聲去唱,用兒童的感情去感受,才是真正的兒童歌曲。由兒童內心流 。到了十月,呂光隆老師寄來四首歌詞,(三首是牧歌團中兒童的作品 我鼓勵孩子和父母們創作新的歌詞,並答應為他們作新歌演唱;因為,能用兒童的眼去看 ;這些歌詞,都能表現出兒童所見的世界,值得把它們作曲應用 ,一首是媽媽爲孩子寫

(一) 春天來了(侯承蕙作詞

柔柔的風,淡淡的雲,枝頭吐新芽,鳥聲滿樹林;

快 樂 的 春 天 , 已 經 來 臨 0

淙 淙 泉 水 , 絲 絲 細 雨 , 遍 地 野 草 綠 , 满 山 桃 花 红

美 麗的春天, 來到村 中 0

青 青的 山 , 綠 綠 的 水 ,田裏神 新 秧 9 白鷺低低飛;

可 爱的 春 天,景色真美麗

放 放 風 筝 , 唱 唱山 歌 , 换上清 衣裳 , 池 邊看白 鵝

春 天裏的孩子,多麼快

這首 可使歌曲增強活躍的氣氛 歌詞之內,每段結束之處 , 都可加入一 段活潑的「啦啦」 歌; 全曲結尾, 加入三聲拍

(二) 媽媽的心(呂玗臻作詞

堂 , 就

妹 妹 陪 着 媽 媽 逛 商 場 ,

絨 東 布 摸 上 摸 的 9 别 西 針 看 3 看 有 趣

9

猫 咪 , 蜻 蜓 , 娃 娃 的髮夾多好 玩 1

組花邊的小機子,印ET的小毛巾,

花花綠綠,顏色美麗,多麼吸引人!

一個不小心,

打翻了繫有蝴蝶結的香水瓶。

哎呀呀!不得了!

商場裏的冷風機,揚起了菜莉花的芬芳;

轉 熟 睡 圈 着 圈 的 的 11 11 狗 猫 兒嗅 兒 打 鼻 哈 子 啾

媽媽抱住了驚慌的妹妹,

11

妹

妹

嚇

得

哭

起

來

0

連 媽 媽 聲 説 的 温 , 馨 不 , 濃得 打 緊 !不打 化 不 開 聚! 0

很好的材料 哈 哈 在合 爲助 唱 裏 。最後一行 , , 這首 小狗兒的 歌 「媽媽的溫馨,濃得化不開」, 曲 有機會用 「汪汪」 ,嗅鼻子的「哼哼」 \neg 啦啦」爲伴唱, 使增加了歌曲的活潑氣氛 是慢而甜美的合唱,反複多次,爲上列的 ,小貓兒的 「妙, 妙 , 0 「哈啾」, 其 中更有 都是 使用

活潑歌聲作總結。

(三) 和媽媽談天 (呂頌臻作詞

得 我 13 坐小 意 裏 的 痲 了許多 事, 桡子, 擡 好 話, 笑 頭望媽 的 事 今天都要说 , 媽 1 香米 出來

有時候,媽媽笑得合不嫌

還

有

4

我

難

過了半

天

的事,

時 時 候 候 , , 媽 媽 媽 媽 笑得 的 眼 睛 合 泛 不 着淚 攏 省 7K 0

有

媽媽安慰我:

個人,有甜美的時刻,

每

要保存,大無畏的勇氣

媽

媽

鼓

勵

我

永 堅定 的 信 念·,

就 能 創 造 一出更美 好 的 明 天 0

可以用音樂加以描繪;聽起來, 便可增強趣味

在兒童生活裏,得意的事,難過的事,媽媽安慰我,媽媽鼓勵我,在合唱裏,在伴奏裏

,都

(四) 今天的菜單 (鄭培珠作詞)

菜市 為 的是 場裏開哄 : 看來猪 魚兒 哄, 更 鮮 肉 大白 更 , 蝦 红 蟹活 天, , 青 得 菜 點 燈泡; 蹦 更 蹦 綠 跳 0

買些菱角和 排 骨 , 燉 鍋 營養湯;

買條 小大魚加 糖 醋 , 撒 下 **葱珠**,色香味 都 好

F

碗

麵

,

熱

騰

騰

;

妹妹想吃酸 空 2 菜 , 下 酸甜 大 蒜 甜 9 的 牛 番 肉 由船炒鶏 切 片 好 蛋; 味道 說

明兒童歌

詞所該側重之要點

這 媽 些 媽 就 説 是 9 我 好 們 主 家 意 裏 , 立 今 天 刻 的菜 辦 0 單

兒童 歌 在 曲 買 來顯 菜的 瑣 示家庭生活 事 中 , 描繪 , 這 母 女的 是 個 親 好 愛 例 感 情 0 9 只 有 由 母 親 的 筆 觸 , 才 能 表 現 得 更 精 細 0 用 輕 的

盼 揮 氣 望兒童 , 勃的創 黄 月十 淑宜 們 作之路 女士 都能努力創 六日 伴 , 高雄 奏 , 作 首次演唱 市 自己 政 府主 的 一辦慶祝 這些 歌 副 仙 , 更 們自 重陽節音 盼 三創 作曲者們都來爲之作 作的 樂晚 材 會 料 ,牧歌兒童少年合唱團 , 成績 美滿 成 有 趣的 , 獲 新 得 歌 聽 眾 , , 鼓 們 由 鄭光 勵 熱 烈讚 他 輝 們 走 美 老 師 0 我 朝 指

0

眼 修 去看 小提琴與 爲了傳 作家 , 李 用兒童的 作 重兒女們 秀女士, 曲 ,皆有優 心 去想;特爲作成兒童藝術歌曲, 的 因 志 爲 疼愛兄, 秀的成績 願 9 都 讓他 女 。李秀女士在七十七年五月, 1/11 們考進了大學音樂系 喜歡爲兒童 寫 歌 以充實兒童新歌的園地 詞 0 她 0 女倩瑩 的 夫 送來 婿 蘇 , 歌 修大 友 泉先 詞 + 提 一四首 琴與 。下 生 , 是一 鋼 列是選其三首 , 皆 琴 位仁厚 能 , 用 兒恩聖 的 的 長

節約(李秀作詞

雨 媽 媽 !你是 忘了 關 不 是 水 忙 龍 頭 着 ? 洗 衣 服 ,

太 陽 公公! 你 大 白 是 不是沒 天還 要 開那 有節 麼亮的 約 用 電的 電 燈 習 泡 慣 ,

冬叔 叔 ! 你 天 氣 也 己 太 經 荒 唐 够 凉 ! 爽

,

還 要 打 開 冷 氣 , 逐級選 呼 呼 的 吹 個 不 停

!

風 伯 伯 1 你 也 太 瘋 狂 !

颱

你 微 却 風 要 徐 打 來 開 最 舒 最 强 暢 勁 的 電 風 扇

1

,

只 有 我 , 自 就 養 從 成 老 了節 師 説 約 過 的 -遍 好 習 , 慣

0

我

看

你

們

真

浪

費 !

快的 樂曲 , 活潑 的 伴 奏 ,可 使 歌 曲 充 禰 活 力

這 首

歌

詞

的

結

構

,是不

车

衡

的

對

梅

句句

段

組

織 , 也 很 自由

,並 無 用 韻 0 只 因 取 材材 有 趣 9 用 輕

就 捕 媽 放 要 呀 在 媽 停 我 捕 要 在 , 的 捕 眼 媽 粉 捉 媽 見 紅 -隻漂 的 漂 装 巧 亮 上 手 的 , 亮 上 花 好 的 0 圳 帶 池 蝶 我 蝴 蝶 , 上 街 , 游 玩 0

媽 媽 鬆 手 , 它 就 飛 走 了!

不 却

是

這 我

邊 的

翅 搖

膀 晃

太

長 嚇

, 得

就 它

那

速

祖

膀

太

短

被

,

3 是

媽 媽 要 我 乖 乖 站 好

我 聽 話 , 動 也 不 動 0

放 媽 在 媽 我 終 的 於 領 捕 結 住 上。 了一 隻 又 大 又 漂 亮 的 花 蝴 蝶

花蝴蝶〈李秀作詞

0

這 是 篇散文式的敍述;但用了音樂爲助 , 有伴奏的襯托 ,就把詞句增強了說服力量

小雨點(李秀作 詞

那 天 , 天色忽然變樣 , 他 們 紛 紛 離 開 家

化 身 為 水晶 柱 子 , 到 處 任 性 飛 舞 玩 耍 0

有 的 在 屋 頂 玩 飛 刀 , 殺 得 水晶 珠 子 你 來 我 往 0

有 的 跳 到 河 裏 游 泳 , 游 得 分 不 出 你 我 他

的 蹲 在 地 上 和 花 姐 姐 談 13 , 談 得 13 花 怒 放 笑 哈 哈 0

有

他 們 盡 情 的 玩 耍 , 玩 累了 就 想 回 家;

但 點 力氣 也沒有 ,迷失了方向怎回家?

這 是 首有 韻的 歌 詞 9 句法很自由 , 經過音樂的處理 , 遂能成爲活潑有趣的敍事歌 , 其 中

哈哈」 這些童詩 的笑聲 ",並不 ,加以引伸 用直接的教訓 ,可增! 口吻, 輕快

個境界之中;通過音樂的助力,可以收到潛移默化的功效 只是供給兒童以 0 個 甚盼童詩的作者們 可愛的音樂境界 , , 教訓 都能在詩中供 則 融化 在 給 這

開 闢 出 個新 天 地

個 兒童

喜愛的音樂境界,

作曲者將之作成爲歌

, 則 必

0

爲兒童音樂

,從而

一能洗淨兒童歌曲的呆滯

五七 大道之行與華僑之頌

主 日 詞 任 曲 立刻交卷。由於王先生深覺快慰,就爲我招來連綿不斷的工作,急着要應節的歌曲 正 王 民 我要歸 .國四十一年八月,僑務委員會與中國文藝協會,請省教育會合唱團演唱我所作的兩 在 沛 要請 編先生告訴我:

最近王平 人作曲,以備演出。 故鄉」與 「北風」; 詞 他盼望我在旅途之中,能給他作成此曲 陵先生所作的 作者李韶先生與 一首歌詞 我同 時被邀到臺北 反共抗俄總 動 來 員」 0 0 中 我答應了 , 國 是獲 廣 播 公司 得首獎的 ,便是孔子

而

且 於翌 音樂組

歌

個

大合

時 或 年起 曆 公佈「孔子紀念歌」。以往所唱的「禮運大同篇」,歌曲聽來,嫌其呆滯,決定要改作成活潑 八月二十七日。其後 中 國 孔子誕辰定在九月二十八日。當時教育部長是程天放先生,要在新訂的孔子紀念日 音樂學會常務理 事 ,考查曆書,乃知孔子誕辰實在是九月二十八日 汪精 輝 先 生 害訴 我,孔子誕辰以前是農曆 八月二十七日 0 教育部公佈 0 後 來就 由 四 改 , 同 +

誕

辰

與華

僑

節

有 詞 謄 力 的 TE 泛 進 來給 行 曲 我作曲 , 以 增 振 作 的 精 神 U 爲丁立刻就 要錄 音備 用 , 故 請 我 負 起作 曲 的 責

任。教育部把

孔子紀念歌(禮運大同篇)

大道之行也,天下為公。

選賢與能,講信修腔。

使 故 老 人 有 不 所 獨 終 親 其 , 壯 親 有 9 所 不 用 獨 7 9 幼 其 + 有 所 ; 長

矜 -寡 -孤 . 獨 -廢 奖 者 . 皆 有 所 , 卷 0

男有分,女有歸。

貨、惡其棄於地也,不必藏於己;

力、惡其不出於身也,不必為己。

是故謀閉而不興,

盗竊亂賊而不作;

故外戶而不閉,是謂大同。

T

是 能 助 偶 長記 然 潰 大 同 憶 漏 的 句 篇 最 子 佳 是 ; 儒 方 旧 法 拿 家 來 思 歌 想 裏 的 唱 精 華 9 漏 0 幫 T 助 句 學 就 生 接 們 不下 背 誦 去 9 0 最 我若能 佳 方法 把詞句作 9 莫如 譜之爲歌 成易於 上 0 背 口 的 誦 文章 歌 曲 9 9 便 H

惰 然後 些連 會 , 結字 使聽 有 「大同 字 大 例 所 ::故 同 不 者易於 終 , 如 則 要 篇 9 9 篇 含 切 壯 -大道」 勿放 睡 使 明 用 有 裏的 白 所 爲 -在 , 而 用 內 歌 容 不 若把 之、 詞 弱拍,以免造成反效果 9 不 幼有 應唱 , 0 頗 那些 一不 也 有 字很多, 成 所長」, 些 . 「大刀」 艱澀的文字, 困 是故 字放 難,須設法解決。那些涵義深奧的長句,必須分 若作 若 . 在 ,「男有分」 是謂 能 弱拍 曲 用 模進的 時把它們 0 , 的 必須 (例如 都不 短 音 可放在 使其平仄聲韻 短句 , 的「分」, 處理不當 , 聽 , 起來就 般的兒童歌曲裏所常見者 強拍 則 唱者與聽者皆 ,以免聽起 , 不能唱 成爲 正 就使整個 確 唱出 成 要 懶 「分離」 樂曲 來 , 能易於 惰 以免引起聽者 感 遭 到 _ 殃 不 了解 成 , 的 J 自 短 , 「分」 要貪 示 然 句 0 句 唱 睡 要 那 的 中 出 懶 那 誤 此

長 # 用 法 爲 ; 錙 有 指定 所 琴 錙 當 以 伴 琴 時 我在 的 奏 可 , 聽 以 汪 「孔子紀念歌 完 精 試 臺 之後 奏新 輝 北 先 , 僑 曲 , 4 極 試 委會把我安置在 0 表 作 唱 好歌 滿 此 意 曲 曲之後 之 0 從 時 這 9 年 北 大概 9 要到 投僑 起 9 由 公佈 康 臺 於汪先 北 0 那 九月二十 新 公園 邊 牛 離 的 裏中 開 男低 八日爲孔子紀念日 市 廣 品 音 的 一頗遠 9 播音 音 , 色壯 室 尚 未 , 麗 然後 有 , 計 , 同 感 有 程 時 動 車 鎁 公佈此 T 琴 可 程 用 川 用 天 首歌 放 也 0 我 部

0

誕 辰 後 海 外華僑 ,乃陸續告辭 回國慶祝雙十國慶,例有一連串的參觀活動,直至參加十月三十一日先總統 。就在民國四十 年 開 始,定於十月二十一日爲華 一橋節。 僑委會乃請李韶先 蔣公

首新歌,讚美華僑的偉大精神。李韶先生拜命,於次日便完成這首歌

詞:

偉大的華僑(李如作詞)

生作

偉 捐 團 獻 身革 輸 大 結 血 的 , 華僑 團 命 汗 ,打 結 , 灌 , , 偉 破 團 漑 君主 結 自 大 創 由 的 造大中 民 華 專 制 僑 主之花; 鎖 叩可 ! the ;

偉 復 支 團 持 員 大 結 八年 的 建 , 團 設 華 抗 結 , 僑 熱 戰 , , 偉大的華僑 團 烈 9 参 最 結 保 後 加 勝利 衞 大十華 堪 4 語; 1

中 華! 中

我 們 創 造 的 大 中 華 , 我 們 保 衞 的 大中

帝 俄 肆 虐 , 共 匪 張 牙

山 河 破 碎 9 欲 歸 無家 !

偉 團 要復 大 結 的 , 興民 團 華 結 僑 有 9 9 民 精 偉 治民 誠 大 團 的 享的 結 華 僑 , 大中 啊 1

一委員長鄭彦菜先生讚許,遂由僑委會公佈用此爲華僑節 詞 中 述 及華 僑 的 偉大功業:創建中華民國,支持八年抗戰 歌 ,團結反共復國 ,獲得當時 僑 務委

0

員

會

作 祖 詞 國 的 曲 交給 「華 偉大的華 常用爲獨立的樂曲演 僑 僑 委會印 自強歌 僑」歌曲 行的 _ , 許建 , 公佈 也有于右任作詞的 吾 唱 作 ,至今已經超過三十餘年 詞 的大合唱曲 -華 祖國 僑 頭」 戀」 , 0 歷年歌 韋 ,其序歌 瀚 章作 頌 華 「念祖 詞 的 僑 的 四海 國」及第 樂 曲 同 9 爲數 心

章

「偉 柯 多

大的

叔

寶 由

作 我

甚 ,

0

這

.兩首合唱曲,在國內首唱,是民國四十一年八月由呂泉生先生指揮省教育會合唱團

於臺北

市中

山堂

。近年來,各團體所常演唱的

「我要歸故鄉」,乃是該首大合唱曲的第四章。今

演唱

將各章內容介紹如下:

五八 我要歸故鄉與北風

心,以振士氣。此兩首樂曲之發表,乃爲表彰國內同胞的英烈精神,故將作曲者署名章烈 的。) 慨,故取名國恥; 我爲之譜成歌曲,在抗戰期中,常用爲悲痛的抒情作品。(當年譚先生對暴日之惡行,深表憤 於民國 民國二十年「九一八事變」之後,譚國恥先生爲哀傷東北同胞之流亡而作「歸不得故鄉」; 後來 四十年作 9 赤 「我要歸故鄉」;其後再作「北風」,請我爲之譜成合唱曲,以喚醒國人抗暴決 禍 蔓延 直至民國三十四年抗戰勝利,乃改名國始。恥與始兩個字音 我們流亡到香港,李韶先生不忍再聽到 「歸不得故鄉」的哀傷歌聲 , 在粵語 是相同 沙沙

我要歸故鄉(李韶作詞

第一章 何處棲留

魔 烏 鬼 雲 張 掩 牙 盖 , 白 豺 日 狼 , 狂 欽 क्ष 氣 龍罩 神 州 0

路旁骨 暴 9 水 面 屍 浮 0

東

家

逃

,

西家走

0

爸媽 活 埋 山 上 , 弟 妹 餓 死 灘 頭 0

零 仃 孤苦, 何處 棲留?

淚

横

流

,

淚

横

流

何 年 何月 , 雪 此 大恨 深 仇

這是怨怒交織的狂烈

歌聲

,

其中

敍述

,就是當年大陸同胞的實況

清溪水

清

溪

水,

慢

慢

流

這 更受 衝 我 我 羡 清 流 ! 們 們 慕 溪 不 金畫了殘 受盡了 要怒 盡 衝 你 水 ! 衝 還 我 啊 洒 保 1 們的 破鐵 害和 熱 欺 存 我 羡慕 騙 萬 血 着 苦千 , 羁 純 ,

囚 我 潔 你

0

油

洪

流

脏

們

的 0

自 由

0

們 和

党 亩

盡

1 0

飢

寒

,

由

愁

.

是 如 泣 如訴的哀歌 , 的 牢 滙成 籠 4 恢 湯 複 的

的戰 歌

> 是失去自由 的 同 胞們的 控 訴 。哀 歌由嗟嘆而變爲 激 憤 , 最 後成爲勇壯

第三章 憶

憶 田 中 當 有 年 桑 , 麻 説 稻 也 麥 自 , 由 園 , 裏 笑 有 40 瓜 自 果就 山 豆.,

穿 也 有 , 吃 也 有 0

還 記 現 得 出 , 愉 月 快 白 的 風 顏 清 容 的 時 候

勿着我門的儉, 媽媽露着微微的笑口,

撫着我們的頭。

弟弟要我學黃牛

, ,

麽 44 親 跳 愛 跳 温 , 暖 盡 情 9 多 唱 麼 遊 快

樂

優

游

0

如今,山河變色,人物非舊,

自到多叫

由

快

活

,

那裏

尋

求?

的 感 頭 人 兩 9 乃是第 0 句 這 後段 是 憶當 首輕 章 到 年 開 如 快 , 的 今上 說 首 樂曲 的 也 樂句 , 自 突然變爲 由 , 用活 「鳥 , 笑也 雲掩 潑的 悲傷 自 蓋白 由 歌 的 聲 日 小 , , 描出自-調 寫 , 煞 ; 得 氣籠 ; 詞 在 淺 由 意深, 罩 快 「神州」 山河 樂的 變色, 寥寥 往事 ; 這 數語,道盡不 0 名作家王平 人物非舊」 是用音樂繪出大陸的眞貌 自由 的件 陵 先 奏中,所 的 生 痛苦 盛 讚 此 至足 ,由 奏出 的

第四章 我要歸故鄉

此

乃

提出

最後

章的

呼

召

0

湿

免難爲了親愛的唱眾們

0

我 故 故 鄉 要 鄉 歸 的 的 民. 故 田 鄉 園 衆 1 荒 待 草 我 拯 長 救 要 歸 0 , 故 鄉

!

我 我 們 們 有 有 民 主 由 力 正 量 氣 ;

自

9

那 那 怕 怕 暴 鐵 幕 力 强 厚 0 ,

來 同 胞 , 來 們 , 1 來 新 要 , 齊 臥 抖 9 搬 膽 要當 , 上 戰

,

場 0

肅 反 奴 清 那 役 强 , 梁 反 歸 屠 故 殺 鄉 , 反 0 極 權

的聲部 聲 這 追 四 逐 部 章 模仿 是激 合唱 昂的進行曲;因爲易唱易懂 , 9 無法 逐 有 妥爲處理 人改 編之爲同聲 , 所以使唱者、 部 合唱 ,故在中小學校合唱 聽 , 者 同 聲 , 都 有 部 怨 合 言 唱 活動 0 0 看 只 ,常用 來 因 改 , 還該 編 爲比 技 我自己· 術 不佳 賽 歌 一來改編 曲 , 對 0 於 此 原 曲 , 以 曲 原

是仄 並非 唱?他認爲 聲 動 也 曾 詞 ,不是「生長」 而 「有音樂老師問我,「 是形容詞 ,「生長」的 。只要明白這首歌詞所用的 的「長」,而是 「長」 故鄉的 字,是動詞 田園荒草長」 「長短」 , 可以 的 韻 的「長」字,能否當作 腳 加重句語力量。我的答案是,這 「長」了 是平聲(陽 韻) ,就可決定這個 「生長」 的 個 「長」 「長」 長」 字,

北 風 (李韶作詞)

詩經」,邶風裏有一首「北風」,詩句是

北風其凉,雨雪其雾;

惠 而 好 我 , 携 手 同 行 0 其 虚 其 邪 旣 亟 只 且

北風其階,雨雪其霏;

惠 而 好 我 , 携 手 同 歸 0 其 虚 其 邪 , 旣 亟 只 且

莫赤匪狐,莫黑匪鳥。

惠 而 好 我 9 携 手 同 車 0 其 虚 其 邪 , 旣 亟 只 且

全詩的內容是說 :北 風寒冷,大雪紛飛 , 白茫茫的大地上,赤色的 必是奸險狡猾的 狐 狸 ,黑

此 中 色的 詩爲歌 以赤色的 必是卑鄙不祥的烏鴉。親愛的 詞的題端 狐 , 黑色的 , 實在先得我心 鴉,代表邪 朋友們該加 恶勢力 0 , 捉 派緊團結 出 1 我們必 , 災 須團結白救, 意境至爲真切 禍 已 」經迫近 眉睫了,不可 再遲 0 李韶先生借 延了!

詩

章 北 風

第

愁 雲 惨 淡 9 北 風 怒 就;石 走沙驚 , 波 翻 濤 倒 0

捲 悽 來 愴 ! 冷 酷 悽 寒 愴 流 1 恐怖 , 遍 揷 ! 無 恐 情 怖 鋒 ! 刀

:

愴 誰 ! 避 得 快 愴 宰 ! 割 恐怖 , 那 1 處 恐 不 怖 遭 ! 刮 掃 0

悽 問

屋 萬 角 家 簷 茅 前 飛 楝 , 鳴 折 鳴 , 沙 大 訴 地 木 0 稿 草 北

悽 馆 ! 悽 愴 !恐 怖! 恐 心怖!

這 是狂 烈不安的合唱 歌 摩, 與第 二章 「海角之夜」 的哀傷哭訴 , 成為極端的對 比

海 角

波 洶 湧 石 嶙 峭 ,

,

淒 風 飄 落 葉 , 苦 月 對 覊 魂 0

蘆 月 叢 是 深 舊 處 時 月? 避 腥 塵 非 0 ·時

影

舊

影

!

羡 歸 雁 , 怕 冬 寒 , 棲 留 海 角 不 離 羣 0

風 陣 , 月 輪 , 總 是 愁 牵 萬 里 人 0

故

鄉

遙

,

音

訊

杳

,

暫

借

天

涯

寄

此 身

0

這章 是女聲獨 唱 , 悲 哀的 嘆息 , 實在是用 爲下一章 「望春光」的引子

第 三章 望 春 光

惠 望 春 風 光 和 , 望 淑 氣 春 暢 光 , 9 瑟 大 縮 地 變 春 活 回 躍 照 , 四 青 方

萬 物 欣 欣 向 艷 陽 0

9

慈

替

枯 黄 9

4

0

望 春 光 9 望 春 光 , 大 地 春 回 服 四 方

0

努力 萬 鳥 迎 萬 惠 迎 春 莫 凛 春 物 兒 物 春 光 春 風 在 惆 冽 光 更 望 欣 歌 光 和 恨 , 於 北 努 欣 , 於 9 , , , 風 春 9 花 迎 迎 力 莫 盡 向 淑 春 難 光 軒 春 氣 兒 艷 春 在 徬 抵 , 9 徨; 昴 放 光 陽 暢 光 迎 望 受 場 接 9 , 0 , , , 9 瑟 久 劃 大 大 振 何 春 好 地 己 時 夢 破 縮 地 春 我 堅 變 光 堅 碗 再 春 春 今 活 冰 貞 見好 回 回 0 , 惘 春 見 na 邓 M 氣 個 綠 春 在 四 9 四 概 , 光? 青 方 望 水 方 , , 越 怕 0 0 0

鳥 兒 歌 , 花 兒 放 , 劃 破 堅 冰 見 絲 水 , 撥 開 雪幕 顯 光 芒

萬

物

欣

欣

盡

軒

昂

0

甚 雨 雪

風

霜

替 枯

撥 開 雲 幕 顯 光 芒

編 成 此 兩 歌 之 組 同 演 時 唱 重 , 叠進 開 首 行 的 , 兩 互 段 相 望春 辞釋・以增 光 與 活躍 結 尾 成分。 的 兩 段 這些 一迎 春 側重對位技術的合唱 光 , 分別 唱 出之後 , 要改編爲 , 是 用 對 同 位 技

運之事。

合唱,較費工夫。雖然因此演出的機會較少,但卻因此逃脫被人亂加改編的叔難,實在是一件幸

五九 中秋的怨與淚

眠;次日便寫好一首歌詞送我。這是滿懷抑鬱的 民國四十二年中秋節,李韶先生流亡在香港 「中秋怨」,足以代表所有流亡海外同胞們的心 ,影隻形單 ,徘徊月下,思鄉念親 ,終宵無法安

中秋怨(李韶作詞)

聲

,其詞句如下:

我沒有兄弟,我沒有爹婦,月兒面,月兒亮,月兒个向誰家亮?

金風穿我亂髮,凉露透彩薄裳 我沒有家,我沒有鄉。

盈 盈 淚 眼 , 欲 閉 還 張 •

往 事 幕 幕 9 印 在 月 上

月兒 照我 惨 , 白 月兒 瘦 脸 9 為 , 服 何 我 這 麽光 百 結 亮? 愁 腸 0

昔 同 是 中 秋 , 同 是 月 亮

日 天 倫 敍 樂 9 今 宵變 作 孤 獨 淒 涼 0

誰 你 淒 們 給 涼 想! 我 淒 的?誰給我的? 你 涼 們 想

!

這首歌 詞的開始,是抑鬱的思念之情;漸層轉變而成爲怨恨與憤慨。我爲此詞作曲 , 必 須能

,

孤獨 凄 凉」

強烈對比

, 必 須

夠

「誰給我的」

之後 的 極 端 ,

有

個

長嘆式的

不 有

的 協和 足

絃 的音 夠 把 , 1樂變: 握 延長之後 同 這個要點 化材料 是中 秋 , , , 乃接以三次的「 , 以利唱 同 用音樂爲之表現出 是月亮」的平靜 奏。在結尾 你們 來 , , 想」;其間的處理方法,可供唱奏者有充分顯露才華 連續三次反問 與 0 「天倫敍樂

0

最後一句「你們想」,件奏的低音就連續出現三次反間「誰給我的」

,

留與聽者自己去想

果 唱 識 0 , , 甚 因爲樂曲裏的 此 把 獲 曲 此 佳 初成,我先寄一份給我的鋼琴老師李玉葉教授。當年她 歌交給聲樂家綺蓮娜 評 9 瞬 即唱 感情變化甚多,平靜抑 [遍海 外。 小姐試唱, 由於合唱團體之需要,也改編爲混聲四 鬱, 於次年(一九五四 怨恨悲傷 ,以及 年 含蓄的忍耐 住在 溫 哥華第三十二屆音樂節 加拿大溫 『部合唱 , 激 哥 動 9 演 的 華 價概 出 , 蒙 常獲良 她 , 都 加 能供 好效 以賞 中

給演唱團體以最佳顯示才華的機會;敢受歡迎而樂於使用。

九龍 大同 中 -秋怨」 山上,隔海遙望香港 完成 後的 翌年 , (民國四十三年) 但見燈飾輝煌 , 笙歌 中秋節夜 處處 , 不禁感慨萬千;遂作 , 烏雲 掩 月 , 苦 雨 連 成另 綿 0 李 首新 韶 先 生 詞 由

們淚滴中秋(李韶作詞)

送來給我

初冷,雨纔收,

烟

涼風聲聲四,桐淚滴滴流

苦難人又對中秋。

天 欲 墜 9 層 雲 厚 , 人 寂 寂 , 盛 啾 咏 0

明月幾時有?

擡倦眼,難消受,

江燈火,處處笙歌滿畫樓

隔

後庭花,韻悠悠,

問商女,為甚淹沒心頭

國破不憂!家亡不憂!

得 歌 這 者 是 與聽者之偏 首 很 單 純 愛;爲了需 的 獨 唱 曲 , 伴奏的 要 , 也 改編 琴聲 成混 , 是 聲四 連 綿 部 不 合唱 斷 的 雨 9 分別 整 淅 印 瀝 在 0 我的歌 由 於 此 曲選 曲 是 婉 的 1 調

常

六〇 寒夜紅燈竹簫誤

觸作詞 寄居香港,以其親歷的經驗,寫出思鄉愛國的歌詞,非只道出了自己的悽酸,且亦道出了眾人的 **悽酸;非只堅定了自己的信念,且亦堅定了眾人的信念。從下列三首詞作,可以詳見到作者樸素** 雄健的筆法 威 ,故溫柔敦厚,簡潔幽雅;他以書法的功力鑄句,故柔中帶剛,淸新脫俗。他流亡海外 學家李韶先生長於書畫,他的水墨梅化,隸書筆法,早爲藝林名士所器重 。他以畫梅的筆

萃 夜 (李韶作詞)

寒風沙剌剌,細雨淅零零。

沒

有

人影

,

也沒有蟲聲,

膽戰心驚,長夜漫漫何時明?

細聽!東南海,傳來陣陣怒潮聲 0

細看!那天邊,隱現一顆路明星。

東方將白,艷陽快昇!

忍

耐

少

頃

9

雨

漸

收

9

風

漸

停

這 首 詞 東 與 方 曲 將 白 , 都作 , 艷 成在 陽 快 昇

有 於 未 需 盡善 要之故 處 ,後來也 編 爲獨 唱歌曲 民國四十三 使用 年。在樂曲 0 我 曾聽過許多 方面 團 ,我刻意要作成極易演唱的 體演唱 1這首歌 曲 , 總覺得其處理 合唱 歌 方法 曲 由

能 狀 把 態 握 開 0 全曲之內 這 始 點 的 ,樂曲 「寒 風 , 便有 許多地方都要使 沙 刺 生動 刺 的 , 他們 表現 用寂 愛把 靜與 沙 刺 狂亂的對比;開始兩句 以頓 音唱出 , 變 成 輕巧平 , 實在 和 是自由的 , 失去了狂 速度 烈恐 , 指 揮 怖

者的

撼 的 0 力量 許 多 細 奏者 聽 0 實 怒潮聲」 在 , 惟 應該把踏板 恐琴聲太過 的伴 奏琴 留 住 嘈 聲 雜 9 , 直 9 我要用 所 至 一隨來的 以把踏板放起太快 兩掌横按鋼琴最 拍音響出現 低 如此 , 兩組 然後放起 , 黑白 浪 濤 鍵 聲 0 , 音 變 以 成 獲 短 取 促 浪 濤 , 就 澎 沒 湃 有 的

最後的 句 艷陽快昇」 的 昇 字,樂譜上註明用強音唱出 0 如果能夠用漸強以達最強

則 顯示太陽漸 昇,更為 傳神 ;這 種 虚處理手 法,指揮 者是有權運用於詮釋工作之內的

下列兩首小詩,均能顯示詩人的愛國思想:

人害已兼害國家,深覺惋惜;於是寫成這首警惕的詞 詩 人看見夜間修築道路的紅燈,便想起了許多天真青年,一時不慎,誤闖紅色陷阱,以致害

紅燈(李韶作詞)

那 红 红 燈 兒 燈 暗 會 暗 毀 9 紅 , 你 紅 靈 燈明,紅燈前面是陷 燈 明 魂 , 9 虚 那 兒 張 會喪 治 艷 命, 你 生 命 阱 充 • 滿 0 恐怖 性 0

難 為 道 何 這麼愚 受了誘惑?也許 笨, 踏 向 瞎 這 了眼 段 路 腈 程

走路的人們!

紅

燈

暗

,

紅

燈

明

9

红

燈

应前面是四

陷

叶

當心!當心!警醒!警醒!

鄉的兒童們,心中必然同聲唱着這樣的歌

詩

人聽到兒童們演唱

「紫竹調」:

「一根紫竹直苗苗

,送與寶寶做管簫」

,

就聯想到現在家

竹簫謠(李韶作詞

枝 青竹做管簫,簫聲 吹出鳴鳴 調

枝 青竹 姦淫西家殺 做管 簫 , ,南家搶 夜 半 偷 偷 叔 把 北 家 魂 招 0 0

燒

東家

母 兄弟 皆惨 死 9 路 旁白 骨 -條 條 0

可恨 , 賊 王 朝 , 兇過 豺 狼 惡 過 泉 0

最

父

待得大軍歸來日,一 刀殺盡決不饒

謠 李韶先生的 ,分別被印在不同的歌集之中;未有收集在我的歌曲 歌 詞 集 , 列在東大圖書公司的滄 海 叢刊 內 0 再集裏 上列兩首小曲 (「紅燈」 , 「竹簫

六一 學術流派之爭與音樂創作之路

請細 足以說明 形 成了許多大同 讀班固所作的「藝文志序」,然後說明當前音樂創作所應走的道路 不論古今中外,每種學術,都因門徒眾多,著術開來,各有偏重之點;於是產生歧 流 派的 成 小異而互有衝突的流派。張文宗「詠水詩」云,「探名資上善,流派表靈長」, 因 。我國古代的許多學派,以及西方古代的許多主義,都是這樣發展起來的 與見解

(壹)「藝文志序」的內容

僞分爭,諸子之言,紛然殽亂 絕,七十子喪而大義乖;故「春秋」分爲五,「詩」分爲四,「易」有數家之傳。戰國從衡,眞 東漢時代(公元三二年至九二年),在「藝文志序」的開端 我國聖人孔子,生於西元前五五一年,約六百年後,班固乃作 , 就這樣說 漢書· :——昔仲 藝文志」。 尼 歿而 班 古 微言 生於

說及

附

註

,

以

明其

內容

0

固 說 了 在 (就是 有 五 這 年 了四 種 是 藝文志序」 施 解 說 0 到 氏 種 說 , 自從孔 了公元前二二一 解 , (就是 孟 說 中 氏 (就是「毛詩」 , 子 -「左氏傳」、「公羊 將 梁丘 逝世之後 學 術 氏 年 , 各 京 派 , , 便是 、「齊詩 精 氏 9 歸 闢 -納爲 費 秦始皇統 的 傳 -言 高 -論 + 家 兩 便 -「穀梁傳」 絕 「魯詩 家)。在 9 分別說 中 跡;其門 原 ' 戰 明其得失。今將原文分段錄出 , 諸 , 威 徒死後,大義 時 韓 「鄒氏傳」 子 言論 詩 代 (公元前) 。 [, 縱橫 、「夾氏 就陷於紛 易經」 各 几 地 五 9 紛爭 傳」) 年 也 亂 有 起 0 木已 T , 隨以 數 0 歷 春 0 秋 班 解 百 解 詩

意 析 者 旣 如 於 有 (-) 儒 失 仁 學 精 所 義 儒 譽, 寖 家 微 之 際 衰 9 者 其 流 , 0 而 此 有 祖 9 辟 辟 盖 所 述 者 儒 堯 出 試」; 又 之 舜 於 隨 司 惠 9 時 憲章 徒 唐 抑 、虞之 之 揚 官 文 9 , , 違 武 隆 助 離 人 , , 道 殷 宗 君 本 師 順 -9 周 仲 陰 药 陽 之 尼 以 盛 , , 華 明 以 , 衆 仲 重 教 取 尼 其 化 寵 之 一一. 者 0 業 也 後 0 9 於 己 道 游 進 試 最 文 循 之 為 於 之 效 高 六 , 是 者 0 經 孔 之 VL 也 子 中 五 0 日 然 經 9 乖 惑 .8 留

術地位更穩固;這派的見解,最爲高明。孔子說 六經 思 說 想 儒 9 實踐 家 的 仁義 派 行爲 , 乃 出 0 以堯 於邦教的官員; -舜 爲模範 他 9 遵守 們的 , 周文王 職 「先經考驗 責 , 是協 , 周 武 助 , 乃可讚揚」 王的 君 主 法 順 應自 制 , 以孔 然 (「論 , 推 子 爲宗 行教 語 . 衞 師

靈

義 而 以 且 們 譁 成 所 眾 效 造 取 卓 成 著 從 籠 的 唐 0 0 禍 後 但 -虞 害 來 .9 那 0 的 -學 此 殷 者 不 1 夠 周 , 跟 穩 各 定 隨 個 的 朝 5 這 圈 10 此 者 的 錯 降 , 誤 失 盛 卻 途 以 及 徑 了 ; 精 孔 涿 微 子 使 的 的 見 无 偉 經 解 大 支 ; 離 淺 績 破 洒 , 碎 的 都 學 0 H 儒 者又 以 學 證 漸 任 明 衰 意 儒 褒 家 , 都 貶 經 是 得 9 邪 遠 起 離 考 的 本 驗

附 許 周 朝 的 六 官 與 職 青 如 K

家 字 掌 邦 治 , 統 百 官 9 均 几 海 ō 行 政

司 徒 邦 教 , 敷 五 典 , 撼 兆 民 0 教 育 擾 , 安也

伯 掌 邦 9 治 神 X , 和 E 下。 0 (禮 治

馬 邦 政 統 六 師 , 平 邦 凤 0 軍 事

司 司 空 寇 掌 掌 邦 邦 + 禁 9 話 姦 愿 9 刑 暴 例 0 (治 安

家 H 於 言 徒 之官 9 則 是 主 理 教 育 的 官

9

居

四

民

9

時

地

利

0

地

政

儒

其 VL 自 所 長 守。 (也 9 道 单 家 0 及 弱 者 放 以 流 者 自 9 為 盖 持 之 出 0 , 此 於 則 1 史 絶 世 官 去 南 禮 面 歷 學 之 此 成 , 術 兼 也 敗 棄 存 9 仁 亡 合 義 於 9 ; 堯 禍 日 之 福 克 9 古 獨 攘 今 任 2 , 清 易 道 虚 之 , 味 然 , 可 唯 後 VX 9 知 秉 為 治 謙 要 0 而 執 四 本 益 , 清 9 虚 此

或

0

匹 法 握 治 種 0 這 國的基本方法 益 種方法 解說 處 , 是道家所 道家的一派,乃出於掌管歷史的官;他們記錄成敗存亡,禍福 ,正符合堯的 0 長 他們以清心寡慾爲修身之道,以不逞豪強來克制激動 0 但,落在放肆不檢者的手中, 「允恭克讓」,也符合「易經」 就斷 所說的 絕禮教 ,拋 「謙 棄仁 謙 君 ; 義; 變遷的事蹟 子」。 這是 聲稱 君主治 因 無爲卽 謙 猻 乃 國 而 的 知 可 獲 堂 治 取 方

最高理 道 變 盈 而流 附註) 想;但 謙 只 , 鬼神 是 謙而四益」,見於「 害盈 個 理 想 而 , 福 並不容易實踐 謙 ,人道 易經」(「 悪 盈 而 0 好謙 0 謙卦」,「彖辭」):「天道 道家所提「無爲而治」 的精 虧 盈而 神 , 是治 益 謙 或 9 的 地

長 也 0 (=) 及 陰 陽 拘 家者 者 為 之 流 ,盖 , 則 出出 牵 於 於義 禁 已 、和之官 , 泥 於 11 ; 數 故 順 , 舍 昊 人 天 事 9 而 歷 任 象 鬼 日 月星 神 辰 , 故 授 民時 此 其 所

棄了人 時 節 氣 事 解 9 教民 而信 說 任了 陰陽 種 植 家的 鬼神 0 但 0 , 落 派 , 乃出 在 拘謹 於掌管歷 頑固者的手中 象的官;他們 , 就偏重於各種禁忌 的專長 是敬 , 甘於接受數理 順自然 按照天文 的 束縛 地 理 , , 捨 歲

官 。由於敬順上天,漸成爲占 附 註)「尙 書・ 堯典 篇 卜算命的活動 所 記 , 堯時 , 羲氏與和氏, 分別擔任歷象工作; 故稱 羲 和

至 法 親 ; (PU) 傷 法 此 思 其 家 薄 所 者 厚 長 流 0 也 , 0 盖 及 出 刻 於 者 理 流 官 之 ; 信 則 賞 沙 教 罰 化 , 9 去 VL 仁 輔 愛 禮 制 , 專 0 \neg 任 刑 易 法 _ 而 日 欲 以 致 -治 先 ; 王 至 以 明 於 殘 罰 飭

行 罰 施 則 用 以 解 嚴 整 說 刑 飭 便 紀 法 能 律 家 使 的 _ ; 耐 會 這 派 安寧 是 , 他 乃 , 們 H 於掌管 逐 的 至 專 殘 長 害 决 0 親 但 律 人, 的官 , 落 損 在 傷善 刻薄 賞 刪 土 苛 嚴 , 求 明 薄待 者 , 的 以 忠 手 助 良了 中 禮 制 , 則 0 0 不 經 易 教 經 導 說 , 不 , 用 先王 執

不 IE. 則 (H) 言 名 不 家 順 者 , 流 言 9 盖 不 順 出 則 於 事 禮 不 官 成 U 古 ; 者 名 北 其 位 所 不 長 同 也 , 禮 0 及教言者 亦 異 數 為 0 孔 之 , 子 則 日 : 苔 鉤 -銀 必 析 也 亂 IE 名 而 乎 己 1 名

待 功 0 孔子 這 解 是 說 說 他 9 「名位 名家 們 的 的 專 長 必 0 須 派 但 IE , 乃 確 , 落 訂 出 在 定 於掌管禮 喜 0 名位 揭 陰私 不 儀 者 İE 的 的 確 官 手 , 0 則 中 古 命 代 , 事 令 對於名位不 情 不能順利 就 變得 支離 執行 同 的 破 , 人 碎 如 , 此 就 了 要 , 則 用 不 辦 事 百 就 的 禮 能 儀 成 相

上 士 大 ; 射 (4) 此 , 墨 其 是 家 所 者 以 長 上 流 也 賢 , 盖 ; 0 及 宗 出 蔽 祀 於 者為 嚴 清 红 廟 之, 9 之 是 守 見 以 0 儉 右 茅 芝 鬼 屋 利 采 , 順 椽 因 79 9 VL 時 是 非 而 VL 禮 行 貴 ; , 儉 推 是 兼 養 VL 愛之意 非 = 命 老 ; 五 更 9 VL 而 孝 , 是 不 視 知 天 以 别 下 兼 親 , 愛 是 疏 以 選

對崇尚

禮儀

;

只知愛無差等,

卻

不

知有親

疏

之別

行 表 孝 道 愛 解 ; 選拔 說 對 人 墨家 高 律 材 看 的 , 待; 以 表尊 派 這 , 乃出 賢; 都是他們 祭祀 於掌管宗 的 祖 宗, 專 長 廟 以表敬 的 0 但 官 , 0 落 鬼 他 在 們 ; 順 偏 住 時 得 見蒙昧者的手 行 很 事 簡 , 陋 自力更 .9 以 中 表 生 尚 , 只 儉 , 見節 不 , 養二 信 宿 儉之益 命之說 老 五 ,就 更 , 推 以

云 , 「食三老五更於 附註) 「三老五更」 大學 _ 是指 , 就 是供 年老 更事的 養 老人 長 , 以 者 示敬長 ,天子以父兄養之, 0 以顯 孝悌之義 0 樂 記

的 差等乃是不自然的 斥 墨子 責,實在嚴重 提倡 兼 愛 , 要做 極了! 行爲;孟子 到 視 更罵 同仁 墨子兼愛是 , 愛無差等;儒家 0 無父,是禽獸 6 則 推 己及人,愛有 (「孟子・滕文公」 親疏之別。 章句下) 儒家認 ; 爲 這 愛

多亦 0 及 奚 (七) 邪 以 縱 人 為?」 横 為之 家 者 , 又 流 則 日 , 上 : 盖 詐 出 -諼 使 於 而 乎 行 棄 , 人 其 之 使乎! 信 官 0 0 孔 子 言其當權 日 : 一誦 事 詩 制 = 宜 百 , , 受命 使 於 而 四 不受解 方 , 不 ; 能 此 專 其 對 所 9 長 雖

理 使者 若 說 出 應當 使 縱 横 鄰 稱職 家 或 的 , 不 0 _ 能 派 (「論語・憲問篇」) 應 9 對 乃 出 , 則 自 讀 接待 了許 諸 多書 侯賓 客 , 又有何用?」 這一派的長處,便是應對得體 的 官 0 孔 子說 , 論語 讀 完 ·子路 「詩 經上 四,處事, 篇 之後 有方 0 , 又說 應 該 通

落 在 邪惡不正 者的 手 中 , 便對 E 司 欺 計 ,對 別人失信了。

完全做得到。使者所言,不亢不卑,笞話得體 謁孔 位優秀的使者!」(使乎,使乎! 子。孔子與這位使者談話 (附註) 孔子所說 的 「使 乎, ,問 他的主人近況;使者答 使 小! 是記述孔子 ,又處處能尊重其主人;所以孔子就讚 在 衞 , 主人努力減 國 時 , 衞 國 少日常的過 的 大夫蘧 伯玉 失 嘆 遣 , , 但 使 者 仍 未能 好 來 拜

貫; 此 (7) 其所 雜 家 長 者 也 流 0 , 及 盖 盪 出 者 於 為 議 之, 官 0 則 兼 漫羡而 儒 墨 無 , 所 合名、 歸 13 法 , 知 國 體 之 有 此 , 見 王 治 之

散漫 其長 處是注意國體的嚴 ,一事無 解說) 雜家的 成 密組 派 ,乃出 織 , 監察政 於 識 事 事的 的官 貫 0 八通運作 兼 有 儒 家與 0 但 墨家 , 落 在行爲放蕩者的手 的 主 張 , 結合名家與法家的 中 , 就 變成 見解 神 ;

J

0

貨 耕 , 0 諄 孔 (14) 上下 農 子 家 日 之序 : 者 流 所 ,盖出 0 重 民 食 於農稷 , 之官 att 其 所長 0 播 也。 百 穀 及鄙 , 勸 者 耕 為 桑 之 , , 以足衣食;故 以 為無 所事 聖 1 王 政 • 欲 日 使 食 君 , 臣 = 並 日

(解說) 農家的 派 , 乃出於農業之官。種植各類穀物, 輔導耕作養蠶,務使人人豐衣足

在卑 食; 器 故 粗 八政的首 野者的手中,以爲所有官員,不論職份高 一兩項, 便是糧食與 財貨。孔子 說 , 低 民 , 食最 都須 爲 重 齊落 要」 田 [耕作; 這 是 他 這 們 就 的 擾 專 亂 長 尊 卑 但 禮 , 序 落

了 附 註) 農用八政, 出於 「尚書·洪範 篇」。周武王滅殷之後,訪箕子。箕子所陳的治國安

民大法,便是「洪範」;其中所列的農用八政是:

二、貨,卽是財,掌管財貨之官。

二、祀,掌管祭祀之官。

四、司空,掌管居民之官。

五、司徒,掌管教民之官。

七、賓,掌管諸侯朝覲之官。

八、師,掌管軍旅之官。

百 政 - 技藝, 是 周 朝 食 的 異 六官 別指 衣服 , 便 五方器用 事 是 爲 由 此 -異 演 。度是丈、尺,量是斗、斛,數指百、十 別 進 -而 度 來 (見第 量 -數 一段儒 -制 家的 0 這 附 八項, 註 也以飲 0 在 , 禮 食爲首 制指 記 王制 帛 , 幅廣狹 衣 服 篇 次之。 所 列 事爲 出 的 指

道 及 , , 亦 (+) 沙 使 有 11 般 可 説 家 而 觀 者 不 者 心 馬 流 ; 0 , 如 盖 致 或 遠 出 恐 於 古 泥 稗 可 , 官 采 是 0 , 街 VL 此 君子 談 亦 巷 粉葵 弗 語 為 , 狂 也 道 夫 0 聽 之 涤 議 然 説 也 , 者 0 亦 之 所 弗 滅 造 也 也 0 0 問 孔 里 子 11 曰 : 知 者 雖 之 所 11

忘 遠 大 參 0 割 考 , 草 故 解 0 - 砍柴的 學 孔 說 者 子 不 說 1 村 願 說 , 夫見 涉 家 足 這 的 解 其 此 間 派 雖 , 常具 然 0 9 _ 73 是 至理 П 微 出 是 於 小 技 地 9 9 它們 不 藝, 付. 應 卑 其中 蔑 自 微 視 有 的 存在的 小 也 0 官 必 有 0 價 值 他 値 們 得 參 蒐 0 常 考 集 X 的 街 偶 地 談 方 巷 有 語 ; 得之見 旧 , 恐 道 因 聽 途 拘 , 也 說 泥 值 的 而 得 材 眼 誌 光 料 , 夠 用

附 註 「論 語 . 子張 篇 小 , 記 亦 有 洫 子 夏所說 取之處 余 是孔 子 所 說) 0 1 道 是指 技 藝 而 言 例

如

農

圃

-

四四

-

1

,

雖

是

道

,

可

0

己 有 其 主 日 言 蔽 , 0 仲 雖 好 短 惡 結 尼 天 殊 9 有 下 論 合 , 殊 言 壁 方 共 同 諸 要 歸 猶 ; 歸 是 子 而 水 禮 殊 火 以 + 9 失 亦 家 塗 , た 家 而 相 六 , , 求 滅 其 之 經 諸 説 之 致 亦 可 ŋ 支 遥 the 相 觀 • 祖 百 4 出 者 方 慮 也 並 流 , 4 作 高 0 ō 九 去聖 _ 仁 9 0 家 今 各 使 之 Mi 久 其 異 典 31 已 家 義 遠 人 0 端 , 漕 者 , 皆 道 明 各 故 , 起 崇 術 推 之 王 於 與 其 缺 聖 所 王 廢 主 長 和 所 道 善 , 9 , , 旣 無 得 窮 相 , 微 所 其 反 知 VX 9 更 所 究 此 而 諸 索 折 慮 皆 馳 侯 中 説 , 相 9 力 成 彼 VL , 9 政 取 皆 明 也 九 9 家 其 合 股 0 諸 者 指 時 肱 易 ; 侯 君 , 之 不 材 雖 0 世

猶 瘡 於 野乎?若 能 修 六 藝 之 術 9 而 觀 此 九 家 之 言 , 舍 短 取 長 , 則 可 以 通 萬 方 之 略 矣

研究六 術也 種不 以作 於正 卽 自 和 掩 可 , 成爲 殘缺 其 同 道 都 表揚,以 藝 衰 的 解 短 是 輔 思慮 相 微 , , 說 , 但其 捨短取 對 9 國之材了 , 諸子十 這 建聲譽 而 諸 , 一要旨 其結論 九家 相 侯爭霸 長 成 家, 的 0 9 9 0 0 孔子 仍是 「易 也就 終於 他們的 言論 , 値 行政首長 經上 得重 可以 歸 說,「禮制 由六經分支出來。當學者 9 見解, 可 成 一視的 精通萬方學 以 說 致 幫 , , 互不相容, 助 0 , 「儘管各人所走的路 各有 只 失傳 尋 求學 不 有 術了。 偏嗜; 同 九家 , 派 術 可 從民 別 猶如水火; 根 (小說 源 所以九家的學 , 各獻 間 獲得發展機會,將其研究心得 , 不是 家 找到淵 途 所 屬 長, 但雖 更勝於向 於 不 同 小 源 祖剋, 道,故 0 多方設計 術 , 但 風 今距古聖的年代已遠了, 行 民間搜索嗎?參考這九家來 其目標卻 亦復相生。仁 地 , 各執 位 , 以 較 低)。 是相 證所言 一端 , 同 , 折衷運 ; 的 與 他 各 義 奉 們 0 然 經 所 都 , 用 敬 有 過 善 是 道

時

9

與

起

(真) 學術研究 , 必有紛爭

的 有 數家 好現 研 之傳 固 0 在 ; 春秋」 於是言論 藝文志序」 的五家解說是左氏、公羊、穀梁、鄒氏、夾氏;其重要者爲前 紛 亂 的 開 0 其實 始 就 說 9 前 , 孔子逝世之後 人學術 ,後人研究,加以引伸, ,「春秋」分爲五 各獻 , 詩 所長 分爲四 沙乃 是 三家 促 成 世稱 進

明

,

0

秋 傳 0 這 傳 的內 容 如何 ?

所作 臣 各有 弟子 爲 義 . 賊子 紛 本來 = 所 亂 , , 争只 作 魯國 傳 , 長 0 並行不 後 魯 微言在爲後王立法 0 9 清 是過渡的 威 春 的 從多方面 的 秋 或 朝學者皮錫瑞 左 廢 穀 傳 丘 的 梁 明 0 7,根據7 情況 春 赤 , 秋 研究引伸 世 , 也 而已 稱 是子夏弟子, 孔子所記 , 由 (師伏先生)「春秋通論」 0 春 只 此 唯 秋 看來,每種學術著作, 有其事其文 9 公羊無傳大義 涉及相反的路向 公丰 ,具論 傳」 作 其語 , 「春秋傳」, (其 加 9 實 無其義 , 微言 便 , 9 成為 造 這不 經 0 云,「春秋有大義 成 0 争端, 世稱 後 穀梁不傳微 是公羊高所作 「春秋」之義 「左氏 人研 究發揚 乃是必有 穀梁傳」 春 秋 言 而 0 , , , 乃 的現 是孔子所 但 , 0 是 齊 公羊高 這三 是 傳 國 有微言 大義 的 象 可 喜 種 公羊 0 眞 創立 現 ; 的 ; 大義 玄孫 象 左 春 高 理 愈 氏 秋 0 9 傳 在孔 不 水 在 是 不 誅 而 應 傳 愈 窗

公有 惑者 小人行為 班 理,婆說婆有理」 定各家 不夠 固 所 (穩定) 皆 列 9 其實 偏見蒙昧),邪 有其 的十家,是以儒 所 只是各家偏 , 放者 長 ; ,只因 這都是常見的現象 (放肆不檢) 家爲首 人 落 重其 在小 (邪惡不正), 本身 人的 0 , 責任的 其 他各家 拘者 手中 0 且看 習 9 (拘謹頑固) 盪者 慣 便 9 都是根 西方國家的文化思 產生了惡劣效果 n 俗 (行爲放蕩), 諺 據儒家 云 , , 刻者 「三句 思 想 0 (刻薄苛求) 鄙者 班 不離 想 9 古 增 , 藝術 本 所 添 (卑鄙 行 列 了 派 出 職 的 守 別 , 粗 , 警者 又說 各種 野) 上 也 的 司 小 經 (喜揭 這 驗 些所 公說 9 0 班 是

成水火,相剋相生,相對相成;這足以助長文化發展 而不應 視爲災禍 0

(去) 音樂創作,派别繁多

神 戴奥奈薩斯 西方國 家的藝術精神,經常借用兩位希臘的神爲代表;一爲愛神阿波羅 (Dionysus) o (Apollo) ,一爲酒

愛神型的特點是:結構精 美, 態度溫和 , 有條 不紊, 側 重 和諧 而 兼用對比

酒 神型 的 特點是:熱情洋溢 ,快樂瘋 狂 , 富爆炸 性 , 刻意 創 新 而 偏 愛 破 壞

之左右擺 未來派、表現派,均可概要地分別歸納入愛神,酒神兩型之內。在各個時代中, 在 音樂藝術的創作中,各個派別如古典派、浪漫派 、印象派、民族派 、原始派 這 兩型恰如鐘 (達達派)、

地擔任樂壇主流。今將音樂各派的特性,歸納到「藝文志序」所列的十家之

內, 可見 到 ,不 論古今中外 , 學派發展的情況,都有共通之點 0

動

, 輪替

重和 諧 的原義是純 儒家的精神是以人性爲本 久聽就 嫌 其平 正高雅 淡 , ,風格端莊 聽者自然就 ,順 ;這派的音樂作品 應自然 傾向 熱情 , 偏 奔放的 尚 倫 理 浪 , ,屬於愛神 偏於穩 漫派 重和諧 型的古典派。 ,最獲聽眾的喜愛。但穩 古典派

口道家的 精神是清 虚自守,反璞歸真 ,其風格偏 向酒 神型的浪漫派。 浪漫派 (Romantism)

則

很

有

用

;

但不

能多用

0

的 的 途 原 義 徑 是天 因 能 眞 重 無 邪 視 感受, , 自我 創造 誇 張 色彩 ,感情 , 至上,不 遂有豐富的 拘 吸 形 引 式 力 0 爲了 追 求創 新 , 突破傳 統 , 便 走上 印 象

派

而 的 非 方法 用 (四) 陰陽 來聽賞 法家的 樂曲 家 精 的 0 神是崇尚紀律 這 結 精 種音 構 神 9 , 樂作 偏 重 於 視 品品 精 日 万星 簡 , , 偏愛埋 自有其精深之處 , 逐成 辰 -啞謎 智 天文數理 0 式的 音樂創 , 作 , 作之中 只 於 曲 爲少數人的喜愛 是 0 樂律 傾 向 , F 有 於 側 採 1 重 用微 掛 結構嚴整的賦 算 分音 , 命 不能 0 西 , 使樂曲 獲 方 得 作 格曲 廣 曲 大聽 變 9 成 也 眾 數 卡 有 歡 農 理 側 曲 迎 編 重 推 排 0

只

重

規

律

9

不

重

感

情

,

便

成

僵

化了的

愛神

型

產

品

平 古 就 緊 等 典 是 張 地 (1) 派 (五) 墨家 名家 說 位 作 而 風 非安靜 把弓 所用 的 的 , 精 是 精 神是自 弦拉緊不 僵 神 的 9 是 和 化了的 最符合墨子以苫爲上的 絃 重 苦爲上 視 9 放鬆 愛神 皆爲苦澀的 名位 型產 , , , 崇尚 使馬拖車 愛無差等 高 禮 不 ō 在典禮 協 儀 和 不歇息 0 原 0 音樂作品之中 絃 音樂裏的 則 優式的 9 0 實 儒家評 爲 , 乃是違背自然的做法。 進行 多 極 調 端 墨子的主張是 中 的 作 , 酒 以形式至上, 品 , 神 這些音樂作 , 型 音 產 列 品 作 一弓 品 0 品 結 這 9 張不弛 這種 把音 構 ,自 種 第 音 音樂 樂 階 有 ; 其 9 裏 , 各音 馬 常 重 屬 9 要 於 用 駕 使聽者心 得 不 地 極 其所 稅 列 位 端 爲 的 0

是 隨 意 (七) 選 縱橫 用 E 家 有 的 成品 精 神 是 , 權 或用骰子拋擲以選 事 制 宜 9 善 於 應 奏某頁樂曲 對 0 音樂 作 品 , 利用現成作品拼凑應用) 中 的 機 會 音樂 , 骰 子 音樂 9 都 拼 屬 凑 此 成 類 就 這

獲

得

廣

大聽

眾之喜

愛

0

這是

酒

神

型

的

產

品

0

是以 娛 樂 爲 主 的 音樂 游 戲 9 並 不 屬於嚴 肅 的 創 作 9 可 說 是 酒 神 型 的 嬉 笑 產 品

這 此 (1) 實用 雜 家 音樂」 的 精 神 , 是將 也 是 儒 側 -重 黑 娛樂性 -名 質 法 , , 屬於酒 結合應 神型 用 0 在音樂 的 產 品 創 0 作 上, 把現 實 的 音 , 無 所 不 用

鄉 + (九) 農家的 性 質 的 農村 精 神 歌 是 曲 重 視 爲 素材 農村 生活 0 因爲 , 最大願望是 人人熟悉 , 具親 把全 切性 部 國 , 人 例 都 趕 如 宋 去 玉 耕 所 田 說 0 的 在 音 「下里巴人」 樂 創 作 裏 9 , 盡 量 使

異 地 方 常獲眾 性 (+) 質 11 的 說 樂器 家的 人之喜愛 精 9 地方性質 神 0 , 重 視 的 民 唱 間 腔 生 活 , 全部 ,比農家更爲廣泛。在音樂創作裏 加 以運 用 0 這 是酒 神 型的 產品 9 , 所有 因 爲 感情豐富 地方性質 的 , 色彩 歌 舞

特,

肆)音樂創作應走的路

者 9 歸 評 論 列 個 者 在 音 把 某 樂 創 創 作 派 作 者 者 9 分類 只 9 是 可 ,實 後 能 對 X 在 利 某 也並 於 派 說 的 不 明 風 可靠 其 格 作 較 ;新聞 爲喜愛 品 風 格 採 ; ; 訪 但 這 的 是評 卻 報導 不 論 必 者的 將 , 多數 自 I 己 作 限 偏 於主 在 而 某派之內 不是作者本 觀 , 其眞 0 實 身的 把 性 位 是 T 甚 作 創 爲 作 0

有

限

的

0

例

如

9

你拖着小狗去散步

,

他們

就

可

能稱

你爲

-

養狗

派」;

你扶着老太婆過

馬

路

9

他

灰

暗

而

愁

惨

0

明 服 派 務 的 0 於創作的技巧; 淳 音樂創作的天地很寬 這 樸 是民國四十三年我爲之作成獨唱的歌曲;詞 , 印象派的 鮮麗 創作者本身,實在並無派別。 今借用鄧禹平先生的 , ,原始派的粗野,規條派的嚴整,多調派的 切技術皆可自由運用;無論是古典派的高雅 ,被人沿用開去,

逐造成許多無聊 云: 緊張 「流雲之歌」, , , 音列派的 浪漫派的 激動 熱情 以作說 , , 皆是 民 族

就

可

能稱你爲「敬老派」;這些近乎滑稽的分類

的

紀錄

流雲之歌へ 鄧禹平作詞)

0

當 我 當 是是 落 朝 陽 日. 靠 依 曦 在 2 近 鮮 我 我 的 身 明 而 臉 光 燥 0

我 碰 是 上 雨 晚 天 霞 , 我 綺 是 麗 陰 而 綸 爛 ,

,

0

我 在 便 暴 是 風 中 切 , 恶 魔 底 鬼

臉

0

有時我是星月底面紗

,

翠山底王冠,

愛人眼中戀情的變幻。

陰霾,王冠;

甚麼我都不是,

我只是:白雲一片。

派 , 創 作 都只是用不同的方法 者 也許較爲喜愛某 ,從正反的對比,去表現 派的 表 現 方法 ,但他· 自 人生的眞 己仍然不須把自己劃入某派之中 善善 美 0 因 爲 任 何

目; 付諸 屬於分析的工夫 當創 這是綜 應用;這是分析的工夫。到了最後,他必須能夠跳出廬山境外,然後可以看淸 作者深入研究各種技巧之時,他實在是身在廬山之中,要將其中局部內容,觀察入微 合的工夫。完美的創作,必須將分析與綜合二者結合起來,爲創作 , 有待綜合起來,乃成圓滿的答案。各個盲人的錯誤之處 ,就是把局 而 服 務 部誤 廬 盲 山 作是整 的 摸象 眞 面

體。

現代的學術研 究,日趨精深;但,學者常喜據守自己的一半,去否定相對的 4 0 性 善 與 性

成 亦經常蘊藏着 互相爭執,實爲愚昧之事。其實,愛神的溫雅之中,經常蘊藏着酒神的激動;酒 悪 , ,有如鳥之兩翼 唯心 與唯物 愛神的溫雅。 ,形式與內容,結構與感情 在任何時代, 這兩種成份, 皆是同時並存, 相剋而 ,終日紛爭,互成 水火;好比 個人的左手 神的 相生,相 激 協動之中 與 右 而 相 ,

能 走的道路 民族性格 去善良,感情化不能埋沒理智。班固在「藝文志序」的結論中提醒我們,禮失可求諸野 同 歸 在 .藝術創作之中,眞、善、美,原爲整體,三者共存,並無先後正副的分別 ; 學者必須綜合九家之言,捨短取長,乃得圓滿。由此可以說明,創作者只須秉持優 與 高尚的個 人修養,超越了流派的紛爭,然後是真誠的藝術創作;這就是音樂創作所應 ; 科學 化不 殊 秀的 途必 能失

贈黃友棣先生「大歌」之十二

大家來唱歌(有序)

何志浩

首歌 黃友棣先生第六散文集「樂圃長春」,載余所作之「大海揚波歌」,此爲余贈黃先生之第十 。每歌題皆以大字爲冠,故僭名爲大歌,非卽以爲大也。

忽起,以音樂有關世道人心;乃作「大家來唱歌」,以殿書後,以誌所感而表敬意也。 黃先生出版其第七散文集「樂苑春回」,囑爲題辭,旣有所示,敢不拜命!題辭方畢, 心潮

主義統一中國歌」而得國防部之專案頒行,是光復大陸必勝必成之呼聲也。故曰,「樂之爲觀也 家將興之朕兆也;其以「國慶歌」而得教育部之歌曲創作獎,是國基永固之象徵也;其以 凡音樂,通乎政而移風化俗者也。故有道之世,觀其樂而知其俗,是知音樂之不可妄作也明矣 黄先生所作之大時代曲,可以開世運而振人心:其以「偉大的中華」而得中山文藝獎,是國 古人有言,治世之音安以樂,其政平;亂世之音怨以怒,其政乖;亡國之音悲以哀,其政險

建 或 立萬世不拔之基 歌 者 各國 外 人民無不愛唱其國家製定之歌 無 暇 兼 礎 習 其 9 唯 他 願 愛國 黄先生登 歌 曲 9 是以 島 曲。我國近方進入工業時代,人人忙於工商 呼 未 , 能 指 鼓舞全民 揮大家來唱歌 族之心聲 0 , 齊 全民族之步伐 企業 , 而 , 除 爲 國 能 家

唱

中 華 · 民國 七十七年九月四 日寫於中 -國文化· 大學

宋 為 國 漢 湯 虞 項 孔 黄 炎 政 勢 祖 高 武 舜 羽 子 帝 黄 岩 馬 征 强 杯 盖 有 南 華 蚩 是 盛 酒 上 世 伐 風 尤 胄 教 得 無 釋 誅 跨 英 而 解 涿 爱 樂 歐 兵 天 無 暴 雄 民 鹿 高 教 權 下 亞 類 政 温 氣 戰 歌 9 9 9 , 9 9 9 9 , 9 天下 民 聲 高 力 大濩 歌響 渡 康 弦 唱 族 威 拔 歌 漳 衢 精 大定 大 大 卿 烈 山 不 2 即 神 風 武 烈 今 雲鳳 歌 攘 輟 似 大 遁 揚 揮 劍 奏 41 歳 病 吹 嘍 海 長 氣 壽 79 鳴 月 曜 縣 螺 波 义 种 我 摩 過 濫 O 0 0 0 0 0 0 0 0 0 11 明 元 神 英 六 荆 禹 堯 鼓 雄 代 調 清 人 功 軻 樂 帝 腹 当 A VL 破 俠 刺 禮 大 大 而 能 降 主變律品 陣 樂 章 士 秦 夏 歌 歌 光 比 歌 大 過 人 祭 民 大 聲 樂 易 倫 華 德厚 學 上 曲 渺 帝 舞 水 啟 甸 起 9 9 9 , 9 9 9 9 , , 萬 大 Va. 變 天下 大 哀 歌 地 百 鼓 步 人 唐 感 徵 之 平 獸 淵 -狂 中 舜 動 歌 天 率 共主 淵 歌 興 之 蹶 聲 成 人 舞 齊 走 演 逾 武 百 倡 淚 動 大 下 天 1/ 吟 靈 功 滂 山 廣 共 鑼 魔 哦 坡 多 訶 和 河 沱 羅 0 0 0 0 0

音 嘉 軍吉 樂 老 我 白 老 苑 慕 雪 樂 禮 禮 禮 兵 矣 應 廉 笙 振 義 陽 大 歡 隆 彈 臂 師 欣 歌 之 春 重 頗 崇 猶 大 廟 黄關 吉 撑 高 亭 友 慶 時 睢 戎 硬 格 健 樂 調 代 骨 唱 棣 賦 飯 詠 , , , 9 , , 9 , , 我 國 實 樂不 -音 大 喜 字 見 響 泰 嫌 圃 樂 氣 武 民 採 洋維 老 衰 换 還 春 暉 態 來 菱 魂 洋揚 安 壯 發 笑 功 頌 -起 信 腰 國 非 半 隻 陽 況 呵不 嘉 人 阿 疴 呵磨 禾 儺 訛 駝 鵝 0 0 0 0 0 0 0 0 0 幾 八賓 老我 禮 凶 我 大 音 禮 歌 兵 慕 番 樂 禮 氣 張太 逡 不 齊熙 哀 磅 我 街 舞 礴 目 白 3111 興 奏 和 中 張 樂 文 倫 應 追 觀 A 客 明 悼 興 大 世 御 壇 不 失 奪 變 座 奏 譜 頌 樂 下 , , , , , , , , 9 衆 大 摐 仰 酒 飲 振 禮 臨 喪 崩 家 金 首 醉 酒 典 樂 齊 長 伐 呼 高 大 樂 不 快 響 哀 樂 鼓 天 唔 歌 樂 壞 顏 莫 舞 禮 壯 啸 命 孰 -齊 婆 執 云 常 廉 13 脱 蹉 來 窩 酡 跎 娑 柯 何 頗 0 0 0 0 0 0

歌

贈黃友棣先生「大歌」之十三

大氣磅礴歌(有序)

何志浩

貢獻。其所作大時代歌曲,氣勢磅礴,不同凡響;因贈「大氣磅礴歌」 黃友棣先生著「音樂人生」等滄海叢刊七集,其樂論之警關 ,識見之豐富 ,以表敬仰之忱 ,確爲音樂界最大

中華民國七十七年十月十日於中國文化大學

中華民 大地載華嶽 大氣乃天地之正氣 族 此立 而 不墜 於 世 ,正 界 ,正 , 氣 氣 並 充滿了大 日星而亮麗 地 0 0

音樂家歌頌歷代聖哲之道統,炎黃子孫與民族而共存共榮。

藝 術 家 雕 塑 千 秋 志士 之 典 型

你 作 -偉 大 的 中 華」 -偉 大 的 國 父 偉 大 的 領 袖山 大

樂

章

馨 激 香 揚 禱 着 百 宇 世 宙 之 間 節 烈 氣 ·

大

交響

的

大

漢

天

聲

豐 碑 峙 萬 古 之 豪 情 0

你 作 -國 魂 頌 國 花 頌 _ -黄 埔 頌 _ , 起 頌 中 起 中華 民 民 國 的 族 復 的 興 靈 魂 0 0

你 以 音 樂 而 生 活 9

你

作

-

三

民

主

義

頌

_ _

中

華

民

國

頌

_

,

頌

華

你

以

樂

敎

為

己

任

0

體 13 之 之 所 所 充 安 , , 至 不 憂 大 -不 至 惑 剛 --至 不 正 懼 0 ,

歌 -曲 而 金 聲 玉 振 ,

舞 值 節 4 而 虎 金 而 躍 不 龍 換 騰 0

字

9

你 百 欽 篇 佩 歷 + 瞎 了 載 眼 而 的 常 作 新 曲 0 家 9

泉

且 誰能一響而 却 不 你 你 吐 干 只 你 豪氣 霄漢 為 為 是 欽 為 為 和平 不 阿 灰 為 佩 平而 聲了耳 姑 而 而 兵哥譜成新 他 娘製成 而 能 聲震寰瀛 氣 安 親 憤 沖 譜 天下 牛斗 出大氣 親 憤 的 玻 作 0 樂府 曲家 0 , 磅

為阿兵哥譜成新樂府,協助了樂舞的完成。為灰姑娘製成玻璃鞋,美化了音樂的人生;

只

是為他能唱出大氣磅礴的歌聲。

荷,

的歌聲

0

聽高唱「三民主義統一中國」而開萬世之太平

,「樂韻飄香」,「樂圃長春」以及本册之內;謹致謝忱。下列是各歌的次序與名稱: (友棣按) 何志浩先生所賜之長歌 ,已分別刊於「 音樂人生 」,「琴臺碎語」,「樂谷鳴

口大漢天聲歌

滄海叢刊巳刊行書目 (八)

	書		Ų.	名		作		者	類			別
文	學欣	賞	的	靈	魂	劉	述	先	西	洋	文	學
西	洋 兒		文	學	史		詠	琍	西	洋	文	學
現	代	藝 徐		哲	學	孫	旗	譯	藝			徘
音	樂		L	9	生	黄	友	棟	音	14.	Jr.	樂
音	樂		與	1	我	趙		琴	音		125	樂
音	樂	伴	#	₹	遊	趙		琴	音			樂
爐	邊	40.0	閒		話	李	抱	忱	音	ter de	4- 1	樂
琴	臺		碎		語	黄	友	棣	音	13	8 13	樂
音	樂	va 5	隨		筆	趙		琴	音	. May	A. This	樂
樂	林		華	,	露	黄	友	棣	音			樂
樂	谷	100	鳴	1	泉	黄	友	棣	音		4	樂
樂	韻		飄	1	香	黄	友	棣	音			樂
樂	1		長		春	黄	友	棣	音			樂
色	彩	Visi I	基		礎	何	粗	宗	美	100 (0)	V-B	術
水			與	創	THE REAL PROPERTY.	劉	其	偉	美		116	術
繪	蜜		隨	1 3	肇	陳	景	容	美	EH	10%	術
素	猫	的	t	t	法	陳	景	容	美		73	狮
人	體工		與	安	全	劉	共	偉	美			術
立	體 造	形者	\$ 本	設	計	张	長	傑	美	100	F 20	術
T	屯					李	的	松	美			術
石	膏	Ne	I		藝	李	的	械	美			循
裝	飾		I		藝	張	長	傑	美			術
都	市(計畫	ı	概	論	王	紀	鯤	建	1.7.100		築
建	築	设言	1	方	法	陳	政	雄	建	16	TO BA	築
建	築	基	A	k	畫	陳楊	祭麗		建	1000		築
建	築鋼屋	量架 治	結構	幹設	計	王			建	4	25 E	第
中	國 的			藝	術	張	紹		建			築
室	内:	環均		設	計	李	琬	琬	建			第
現		工		概	論	張	長		周隹	Z STIE		刻
藤		竹	di		工	張	長		開催	X7		×
	劇藝術		是及	其原	理			* 譯	戲			康
戲	劇	編		3	法	方	Sign	4	戲	中	X. S	康
時		的		<u> </u>	驗	汪彭	家	珙發	新	期 争		閏
大	歌 傳	播	的	挑	單	石	永		新		45	国
書	法	興	'n		理	高	-	仁	心			理

滄海叢刊巳刊行書目(出

書名	作者	類	別
印度文學歷代名著選(上)	歷文開編譯	文	粤
寒山子研究	陳慧劍	文	學
魯迅這個人	劉心皇	文	學
孟學的現代意義	王支洪	文	學
比 較 詩 學	葉 維 廉	比較	文學
結構主義與中國文學	周英雄	比較	文學
主題學研究論文集	陳鵬翔主編	比較	文學
中國小說比較研究	侯健	比較	文學
現象學與文學批評	鄭樹森編	比較	文學
記 號 詩 學	古添洪	比較	文學
中美文學因緣	鄭樹森編	比較	文學
文 學 因 緣	鄭樹森	比較	文學
比較文學理論與實踐	張漢良	比較	文學
韓非子析論	謝雲飛	中國	文學
陶淵明評論	李辰冬	中國	文學
中國文學論叢	錢移	中國	文學
文 學 新 論	李辰冬	中國	文學
離騷九歌九章淺釋	缪天華	中國	文學
苕華 詞 與 人間詞話述評	王宗樂	中國	文學
杜甫作品繫年	李辰冬	中國	文學
元曲六大家	應裕康王忠林	中國	文 學
詩 經 研 讀 指 導	聚 普 賢	中國	文學
迦 陵 談 詩 二 集	葉 嘉 瑩	中國	文學
莊子及其文學	黄 錦 鋐	中國	文學
歐陽修詩本義研究	裝普賢	中國	文學
清真詞研究	王支洪	中國	文學
宋 儒 風 範	董 金 裕	中國	文學
紅樓夢的文學價值	羅盤	中國	文學
四能論叢	羅 盤	中國	文學
中國文學鑑賞學陽	黄慶當	中國	文學
牛李黨爭與唐代文學	傅錫壬	中 國	文學
增訂江皋集	吴 俊 升	中國	文學
浮、士 德 研 究	李辰冬譯	西洋	文學
蘇忍尼辛選集	劉安雲譯	西洋	文學

滄海叢刊已刊行書目於

	書		名	ŧ	作		者	類	- 4	别
卡	薩 爾	斯	之	琴	禁	石	海	文	文 問	學
青	囊	夜		燈	許	根	江	文		學
我	永 :		年	輕	唐	文	標	文	At .	學
分	析	文		學	陳	啓		文		學
思		想	1 158	起	陌	上		文		學
i's			J.	記	李		喬	文	N.	學
離		35	1.0	訣		答		文	日本	學
孤		獨	1 3	園	林	蒼		文	-	學
托	塔	少		年		文鱼		文	75. 数	學
北	美	情	1.3	逅	1	貴		文	x 分	學
女	兵	自		傳	謝	冰		文	3A	學
抗	戰	日	40	記	謝	冰		文	墓 外	一學
我		H	N.	本	謝	冰		文	*	學
250	青年朋	San San San San San San San San San San	伯~	卡}	湖	ok		文		學
冰		書		東	謝	ök	螢	文	中	學
孤	寂 中			響	洛	1 1 3	大	义	日加	學
火			-	使	趙	衞	民	文	24	學
無	塵	的	镜	子	張			文		8
大	漢	13		摩	张	起	的	文		學
囘	首叫			起		4		文	H.	學
康	莊	有	月月	待				文		學
情					周	伯	73	文	中一副	學
	流_	偶		拾	繆	天		文	Th.	學
文	學	Ż	Á	旅	蕭	傳	文	文		學
鼓		瑟		集	幼		100	文		學
種	平	落	1	地	禁	海	煙	文		學
文	學	邊		緣	周	五	山	文人	N 18	學
大	陸文	藝	新	探	周	五	Щ	文		學
累	廬)	段 5		集	姜	超	嶽	文	M	學
實	用	文	TV	纂	姜	超	敬	文		學
林	下	生	7	涯	姜	超	嶽	文	450	學
材	與不		ż	間	王	邦	雄	文		一學
人		h 1		()	何	秀	煌	文	14 4	學
兒	童	文	1 00	學	禁	詠	琍	文	147	學

滄海叢刊巳刊行書目 缶

服書 票 名		作		者	類	別
中西文學關係研	究	王	潤	華	文	學
文 開 隨	筆	糜	文	開	文	學
知識之	劍	陳	鼎	環	文	學
野草	詞	章	瀚	章	文	學
李 韶 歌 詞	集	李		韶	文文	學
石 頭 的 研	究	戴		天	文	學
留不住的航	渡	禁	維	廉	文	學
三十年	静	禁	維	廉	文	學
現代散文欣	賞	鄭	明	女利	文	學
現代文學評	論	亞		普	文	學
三十年代作家	論	姜		穆	文	學
當代臺灣作家	論	何		欣	文	學
藍天白雲	集	梁	容	岩	文	學
見賢	集	鄭	彦	茶	文	學
思齊	集	旗	彦	茶	文	學
寫作是藝	術	張	秀	亞	文	學
孟武自選文	集	遙	孟	武	文	學
小說創作	論	羅		盤	文	學
細寶現代小	説	張	素	貞	文	學
往日旋	律	幼	74	柏	文	學
城 市 筆	記	巴		斯	文	學
歐 羅 巴 的 蘆	笛	禁	維	廉	文	學
一個中國的	海	禁	維	廉	文	學
山外有	Ш	李	英	豪	文	學
現實的採	索		銘 稲		文	學
金 排	附	鐘	延	豪	文	學
放	腐	吳	錦	發	文	學
黄黑殺人八百	萬	宋	泽	莱	文	學
燈下	燈	蕭		蕭	文	學
陽關千	唱	陳		煌	文	學
種	籽	向		陽	文	學
泥土的香	味	彭	瑞	金	文	學
無緣	廟	陳	艷	秋	文	學
鄉	事	林	清	玄	文	學
余 忠 雄 的 春	天	鐘	鐵	民	文	學
吳 煦 斌 小 説	集	吴	煦	斌	文	學

滄海叢刊巳刊行書目 四

書名	作	者	類	別
歷 史 圏 外	朱	桂	歷	史
中國人的故事	夏雨	了人	歷	史
老臺灣	陳元	E 學	歷	史
古史地理論叢	錢	移	歷	史
秦 漢 史	錢	移	歷	史
秦漢史論稿	刑事		歷	史
我追半生	毛排		歷	史
三生有幸	吳相		傳	記
弘 一 大 師 傳	陳慧		傳	記
蘇曼殊大師新傳	劉心	And the second second	傳	記
當代佛門人物	陳慧		傳	記
孤見心影錄	張國		傳	記
精忠岳飛傳	李	安	傳	記
八十億雙親台州師友雜憶台州	线	槮	傳	記
困勉强循八十年	陶百	וו ד	傳	記
中國歷史精神	鋭	穆	史	學
國史新論	錢	穆	史	學
與西方史家論中國史學	杜約		史	學
清代史學與史京	杜利	1 運	史	學
中國文字學	潘重	过 規	語	言
中國聲韻學	潘重陳然		語	言
文 學 與 音 律	謝望		語	言
遺鄉夢的幻滅	賴着	-	文	學
葫蘆·再見	鄭明	-	文	學
大 地 之 歌	大地		文	學
青春		and the second second	文	學
比較文學的墾拓在臺灣	上流	+ + 4	文	學
從比較神話到文學	古漆	洪	文	學
解構批評論集	廖炉	CONTRACTOR	文	學
牧 場 的 情 思	强 频	March Statement	文	學
萍 踪 憶 語	賴青		文	學
讀 書 與 生 活	琦	君	文	學

滄海叢刊已刊行書目 曰

書	名	告	作		者	類	別
不 疑	不	懼	王	洪	釣	敎	育
文化身		育	錢		穆	敎	育
教育	費	談	上官	業	佑	数	育
4.	化十八	篇	糜	文	開	社	會
1 1/2	化十二	講	錢	8	穆	社	會
清代	科	舉	劉	兆	璃	社	會
		化	錢		穆	社	會
	R M	論	隆豆	五武	譯	社	會
紅樓夢與中	中國舊家	庭	薩	孟	武	_社	會
社會學與		-	蔡	文	輝	社	會
我國社會的	變遷與發	逢展_	朱岑	樓主	E編	社	會
開放的	多元社	會	楊	國	樞	社	會
社會、文化	和知識的	分子	葉	啓	政	社	會
臺灣與美	國社會問	題	蔡文蕭新	輝皇	主編	社	會
日本社	會的結	構	福武王世	直	著譯	社	會
三十年來我日科學之回					信息	社	會
財 經	文	存	王	作	崇	經	濟
財 經	時	論	楊	道	淮	經	濟
中國歷代		10.	錢		移	政	治
周禮的	政治思	想	周周	世文	輔湘	政	治
儒家政	論 衍	義	薩	孟	武	政	治
先 秦 政	治思想	史			原著標點	政	治
當代中	國與民	主	周	陽	山	政	~ ~ ~ ~ ~ ~ ~ ~ ~ ~ ~ ~ ~ ~ ~ ~ ~ ~ ~
中國現	代軍事	史	劉梅	額寅生	著譯	軍	事大人事
憲 法	論	集	林	紀	東	法	律
憲 法	論	叢	鄭	彦	茶	法	律
師友	風	義	鄭	彦	杂	歷	史
黄	37	帝	錢	15	移	歷	史
歷史	與人	物	吴	相	湘	歷	史
歷史與	文化前		錢	A.E.	穆	歷	

滄海叢刊巳刊行書目 (二)

書名	作者	類	別
語言哲	』劉福增	哲	导
邏輯與設基注	劉福增	哲	导
知識·邏輯·科學哲學	林正弘	哲	导
中國管理哲學		哲	學
老子的哲學		中國	哲學
孔 學 漫 盲	余家菊	中國	哲學
中庸誠的哲學	吴 怡	中國	哲學
哲學演講会	吴 怡	中國	哲學
墨家的哲學方法	鐘友聯	中國	哲學
韓非子的哲學	王邦雄	中國	哲學
墨家哲學	祭 仁 厚	中國	哲
知識、理性與生命		中國	哲 學
遗 遥 的 駐 子		中國	哲學
中國哲學的生命和方法	异 怕	中 國	哲學
儒家與現代中國	章 政 通	中國	哲 學
希臘哲學趣彰	郭 昆 如	西洋	哲學
中世哲學趣彰	邬 昆 如	西洋	哲學
近代哲學趣韵	- 郭 尼 如	西洋	哲學
現代哲學趣彰		西洋	哲學
現代哲學述評一	傅佩崇譯	西洋	哲學
懷 海 德 哲 學	楊士毅	西洋	哲學
思想的貧困	章 政 通	思	想
不以規矩不能成方圖	劉君燦	思	想
佛 學 研 究	周中一	佛	學
佛學論著	周中一	佛	學
現代佛學原理	鄭金德	佛	學
禪	周中一	佛	學
天 人 之 際	李杏邨	佛	學
公 案 禪 語	吴 怡	佛	學
佛教思想新論	楊惠南	佛	學
禪 學 講 記	芝峯法師譯	佛	學
圓滿生命的實現(布施波羅蜜)	陳柏達	佛	、學
絶 對 與 圓 融	霍韜晦	佛	學
佛學研究指南	關世謙譯	佛	學
當代學人談佛教	楊惠南編	佛	學

滄海叢刊已刊行書目(-)

書名	1/F		者	類		111	別
國父道德言論類輯	陳	立	夫	國	父	遺	数
中國學術思想史論叢[四](七)(八)	錢	42.20	穆	國	· · · · · · · · · · · · · · · · · · ·	斯 · 唐 目	學
現代中國學術論衡	錢		穆	國		o livera	-
兩漢經學今古文平議	錢		穆	國			一學
朱 子 學 提 綱	錢		穆	國	, Xu		學
先 秦 諸 子 繋 年	錢		穆	國			學
先 秦 諸 子 論 叢	唐	端	正	國			學
先秦諸子論叢(續篇)	唐	端	正	國		14.5	學
儒學傳統與文化創新	黄	俊	傑	國			學
宋代理學三書隨劄	錢		穆	國		10.7%	學
莊 子 纂 箋	錢		穆	國	N.		學
湖上閒思錄	錢		穆	哲	期等		學
人生十論	錢		穆	哲			學
晚學盲言	錢		穆	哲	田		學
中國百位哲學家	黎	建	球	哲	2.72		學
西洋百位哲學家	鄔	昆	如	哲	, B	71	學
現代存在思想家	項	退	結	哲	H	2713	學
比較哲學與文化台	吴		森	哲		2) 2) 2 3) 3	學
文化哲學講錄目	鄔	昆	如	哲	A LL		學
哲 學 淺 論	張	,	東譯	哲	SEA.	- A	學
哲學十大問題	鄔	昆	如	哲			學
哲學智慧的尋求	何	秀	煌	哲	7		學
哲學的智慧與歷史的聰明	何	秀	煌	哲	5	N. P. S. S.	學
内心悦樂之源泉	吴	經	熊	哲	187	le l	學
從西方哲學到禪佛教一「哲學與宗教」一集一	傅	偉	勳	哲			學
批判的繼承與創造的發展一「哲學與宗教」二集一	傅	偉	勳	哲		Ž.	學
愛 的 哲 學	蘇	昌	美	哲		BOX .	學
是與非	-		華譯	哲		1913	學